吴春福/著

非遗保护与湘昆研究

FEIWUZHI WENHUA YICHAN YANJIU YU BAOHU CONGSHU

非物质文化遗产研究与保护丛书

苏州大学出版社
Soochow University Press

图书在版编目(CIP)数据

非遗保护与湘昆研究 / 吴春福著. —苏州：苏州大学出版社,2016.12
(非物质文化遗产研究与保护丛书)
ISBN 978-7-5672-2020-1

Ⅰ.①非… Ⅱ.①吴… Ⅲ.①昆曲－研究－湖南 Ⅳ.①J821.9

中国版本图书馆 CIP 数据核字(2016)第 323652 号

非遗保护与湘昆研究

吴春福 著

责任编辑 张 希

苏州大学出版社出版发行
(地址：苏州市十梓街1号 邮编：215006)
苏州工业园区美柯乐制版印务有限责任公司
(地址：苏州工业园区娄葑镇东兴路7-1号 邮编：215021)

开本 700 mm×1 000 mm 1/16 印张 14.75 字数 235 千
2016 年 12 月第 1 版 2016 年 12 月第 1 次印刷
ISBN 978-7-5672-2020-1 定价：42.00 元

苏州大学版图书若有印装错误,本社负责调换
苏州大学出版社营销部 电话：0512-65225020
苏州大学出版社网址 http://www.sudapress.com

序　言

当今时代,对于一个民族、地区,乃至一个国家综合实力的评估,不仅要评估其政治、经济、科技等"硬实力",还要综合考察其物质文化、非物质文化等"文化软实力"。作为一个民族、一个国家文化"活化石"的印记,作为一个地区历史发展的"活态"见证,非物质文化遗产是构成"文化软实力"不可或缺的重要方面。所谓"非物质文化遗产",就是包括口头传统、传统表演艺术、民俗活动和礼仪与节庆、有关自然界和宇宙的民间传统知识与实践、传统手工艺技能等以及与上述传统文化表现形式相关的文化空间。它们既是我们国家的宝贵财富,也是全人类共同的精神家园。

湖南地处我国大陆中部、长江中游,这里是楚湘文化的发源地,历史悠久、人杰地灵、钟灵毓秀、物华天宝;这里创造了光辉灿烂的历史文化,既有蔚为壮观的物质文化遗产,也有博大精深的非物质文化遗产。湖南非物质文化遗产源远流长、形式丰富,目前入选国家级、省级项目达320多项。它们是湖南各族人民引以为荣的精神财富,彰显了湖湘文化的道德传统和精神内涵,灿若星河、光照寰宇。我们有责任和义务去保护、传承、发展好这些非物质文化遗产,这不仅是人类文化自觉的必然要求,是我们必须担当的历史使命,更是实现伟大复兴的"中国梦"的文化根基。

湖南师范大学非物质文化遗产保护与开发中心成立后,与湖南师范大学音乐学院部分从事传统音乐、舞蹈、戏曲、曲艺表演艺术研究的教师合作,在他们各自研究的基础上,将目光投向湖南省传统音乐表演艺术的

非遗类项目研究。这些研究成果的出版将展现湖南非物质文化遗产的独特魅力，同时，这是努力践行保护使命的见证，功在当代、利在千秋。旨在将我们祖辈流传下来的传统音乐文化守望好；将代表湖南传统文化的音乐品种发展好、保护好；将寄托着湖南广大人民群众喜怒哀乐的音乐文化传播好。

虽然，自我国非物质文化遗产保护工作开展以来，"保护为主、抢救第一、合理利用、传承发展"的方针得到了推广，中国非遗保护工作逐步规范化，湖南非遗保护走向常态化；但是，随着城市化的快速到来和网络媒体的高速发展，加之年轻一代的审美趣味和审美诉求改弦更辙，使民间流传了几百年的传统文化样式受到了强烈的冲击。"非遗"保护中仍存在着诸如重申报、轻保护，重数量、轻质量，重利益、轻投入，重成绩、轻管理等问题。

非物质文化遗产作为既定的形态存在，不是孤立的；就其内部结构来说，它是混生性的；就其表现方式来看，它与多种文化表征又是共生的。湖南传统音乐表演类项目是具体的存在，是混生性结构，又有共同的特点。我们不可能用一般的、抽象的原则去对待完全不同质的、具体的对象。从湖南传统音乐表演类项目保护现状来说，不能就保护谈保护，更不能就开发谈开发，还不能将保护与开发由同一主体完成和评价，而必须将保护与开发变成一种第三者的话语主体，这样才能得到有效保护。对此，我们提出以下对策：首先，政府部门要积极响应、行动起来，投入人力、物力，建立抢救保护组织，制定抢救保护措施，有效推动"非遗"保护工作的顺利进行；其次，建立"非遗"保护评估监督机制，以有效整合各类信息，实现资源共享；第三，建立政府与民间公益性投入"非遗"保护机制，有的放矢地进行保护；第四，建立湖南传统音乐博物馆和保护区，作为一份历史见证和文化传播的载体被越来越多的人所欣赏和熟知。

概而言之，对于非物质文化的发展、传承进行研究，需要集结多方面的社会力量才能做到，并非一人和几个人所能及。同样一种非物质文化遗产的传承所依赖的是一片可以孕育它的土地和一群懂得欣赏并懂得如

何去保护它的人。弗兰西斯·培根在《伟大的复兴》一书序言中"希望人们不要把它看作一种意见,而要看作是一项事业,并相信我们在这里所做的不是为某一宗派或理论奠定基础,而是为人类的福祉和尊严……"我满怀真挚的情感,将这段话献给该丛书的读者。正如朱熹《观书有感》诗所说"问渠那得清如许,为有源头活水来",愿该丛书成为湖南师范大学非遗研究与开发事业的活水源头。我们将与社会各界一道携手,为保护、传承、发展好湖南非物质文化遗产,为推动湖南文化的繁荣发展、续写中华文化绚丽篇章做出贡献!

2014 年 12 月

目 录

绪 论 …………………………………………………………… (001)

第一章　自然地理环境与历史文化背景 ………………………… (004)

第一节　自然地理生态资源 ………………………………… (004)

第二节　区划历史人文景观 ………………………………… (011)

第二章　学术研究叙事与历史发展脉络 ………………………… (035)

第一节　湘昆研究著作与论文 ……………………………… (035)

第二节　湘昆历史渊源与发展 ……………………………… (054)

第三章　湘昆的唱腔曲牌与乐队伴奏 …………………………… (062)

第一节　唱腔曲牌及音调 …………………………………… (062)

第二节　伴奏乐器及曲牌 …………………………………… (077)

第四章　湘昆的角色行当与表演特征 …………………………… (086)

第一节　角色行当体制 ……………………………………… (086)

第二节　表演风格特征 ……………………………………… (090)

第五章　湘昆的服饰装扮与使用道具 …………………………… (099)

第一节　表演服饰及扮相 …………………………………… (099)

第二节　舞台常见的道具 …………………………………… (102)

第六章　代表传承人与传剧传曲 ………………………………… (108)

第一节　代表传承人 ………………………………………… (108)

第二节　代表传承剧目 …………………………………（150）

第三节　传承曲目选段 …………………………………（155）

第七章　湘昆与其他昆曲的比较 ……………………（179）

第一节　湘昆与北昆的比较 ……………………………（179）

第二节　湘昆与上昆的比较 ……………………………（184）

第三节　湘昆与浙昆的比较 ……………………………（193）

第四节　湘昆与苏昆的比较 ……………………………（201）

第八章　湘昆的传承现状与创新发展 ………………（209）

第一节　传承现状 ………………………………………（209）

第二节　创新发展 ………………………………………（212）

结　语 …………………………………………………（216）

参考文献 ………………………………………………（218）

后　记 …………………………………………………（224）

绪 论

在中国,有着六百余年历史的昆曲(又称昆剧),是中华民族优秀的文化遗产,被称为"百戏之祖,百戏之师",与古希腊悲剧、印度梵剧并称为世界三大古老戏剧。2001年,昆曲被联合国教科文组织列为世界首批"人类口头和非物质遗产代表作",在世界艺术文化中享有极高的声誉。

昆曲渊源于明代嘉靖年间以苏州为中心的昆山腔,万历年间,昆山腔的影响日益扩大至周边城市,随后流布大江南北。长期以来"昆山腔止行于吴中"的局面被打破,孕育出了北昆、南昆、川昆、湘昆等流派,构成了丰富多彩的昆腔腔系。昆山腔自明代中叶形成以来,经久不衰,成为中国戏曲的主要声腔之一,在中国戏曲史上占据着重要地位。明代万历年间,昆山腔传入各地,并对各地民间戏曲音乐的发展产生了重要影响。至今,各地方戏曲中仍然存留有大量的昆腔曲牌和剧目。如湖南的湘剧、祁剧、辰河戏、巴陵戏、武陵戏、荆河戏等地方剧种,都不同程度受到昆曲的影响,从这些剧种流传下来的昆腔剧目和曲牌中便可略窥一斑。富有地方特色的湘昆,就是明代昆山腔传入湖南的存续与发展,历经长时间的演化过程,逐步形成的一个具有独特风格和完整体系的昆曲艺术流派。

湘昆是湖南昆曲的简称,是湖南省的汉族戏曲剧种之一。它是昆曲入湘南一带,在桂阳春陵河左岸的丘冈地区扎根下来,与当地人民的风俗、语言、情趣相融合,并在长期的艺术实践中,与祁剧、花灯剧相互影响,逐步形成的一个具有独特风格的新的昆曲剧种。湘昆历史悠久,影响深远,因早期主要流传在湘南一带,以桂阳为中心,旁及嘉禾、临武、永兴、新

田、郴县、宜章、宁远、常宁等地,而得名"桂阳昆曲"。湘昆与北昆、苏昆"声各小变,腔调略同",都属昆曲流派。昆曲自明代万历年间传到湖南,深深扎根在民众之中,其中桂阳一带最为兴盛,各类昆曲班社盛极一时,影响广泛。

　　湘南郴州传统艺术文化底蕴厚重,至今仍有很多广为流传的戏剧,如昆剧、祁剧、京剧、越剧、花鼓戏、花灯戏、皮影戏等,其中尤以湘昆最负盛名。关于湘昆的早期形成,尚无典籍明确记载。据学界考证,应起源于明代。据传,昆曲于明万历初年(1573)以江西、安徽为跳板,辗转进入湖南长沙、武陵(今常德)一带,随后又沿水路流播到湘中衡阳和湘南郴州。明《万历郴州志》记录了安徽新安人胡学夔(名汉,字学夔)于万历三年(1575)所写的《游万华岩记》,其中说起:"……时值冬日,积雪连日……朱公向岩布席,酒方举,一举,春卿骑至,讶其来迟,三觞之,遂之苍头作吴歈(演唱昆曲),众更纵饮以和。"①这一记载表明,昆曲在明代万历年间已经传入郴州。

　　流传到湖南郴州的昆剧,为了赢得广泛的观众、满足民众的欣赏习惯,主要扎根在农村演出。演出的剧目主要是《荆钗》《浣纱记》《白兔记》《拜月记》等故事情节完整的大本戏。为了易于群众接受,湘昆的音乐在继承昆曲传统典雅柔丽风格的同时,积极吸收当地民间音乐音调及其发展手法,如祁剧音乐的加滚加衬、节奏紧凑,形成了既有粗犷火爆又兼典雅柔丽的音乐风格特征。湘昆的吐字行腔以郴州官话为基础,紧密结合中州音韵,吐字有力、声调高亢。在表演艺术方面也结合当地人民的审美习惯做出了相应的改变,创造了许许多多鲜明感人的舞台艺术形象。

　　在昆剧的历史发展中,湘昆具有重要的地位和积极的作用。它是推介郴州、宣传湖南、展示中国非物质文化遗产的一张精美文化名片。但令人遗憾的是,自20世纪以来,在中西方文化碰撞及城市化建设中,湘昆艺术逐渐失去了它赖以生存的文化土壤,成为亟待保护的对象。

① 雷玲.推广昆曲艺术,打造湘昆文化品牌[J].湘南学院学报,2012(06):13.

湘昆作为湖南民间文化的瑰宝，也是研究郴州地方文化历史渊源的活化石。无论是从发扬和传播民族文化的视角来看，还是从世界、国家及地方的非物质文化遗产保护的视阈来说，研究一个具有区域特征的民间戏种，对于挖掘与探讨包括该区域内由于其共有的、特殊的风俗习惯、语言特征、文化背景、经济条件、生存方式等而形成的各种民间戏种及其相关的传播与传承方式、作家与作品、音乐及思想等，都有着十分重要的学术价值和历史传承价值。基于上述认知，我们取湘昆为研究对象，结合文献史料及新的研究成果，从湘昆的活态存在入手，综合运用人类学、社会学、民俗学和民族音乐学等学科方法，将其置于非物质文化遗产保护的语境下进行研究。本着全面、真实、科学地反映民族民间艺术的态度，在湖南范围内，我们从湘昆产生的环境背景、发展脉络、唱腔曲牌、乐队伴奏、角色行当、表演特征、服饰道具、传承现状及发展保护等方面展开全面深入的调查研究并进行系统梳理，旨在为保护、传承和发展好湘昆尽绵薄之力。

第一章 自然地理环境与历史文化背景

 湘昆,是湖南昆曲的总称。作为一个剧种,湘昆主要流传在今湖南郴州市。郴州市位于湖南省南部,"北瞻衡岳之秀,南峙五岭之冲",东靠赣州,西接永州,南连韶关,北接衡阳、株洲等地,地处罗霄山脉与南岭山脉交错、长江水系与珠江水系分流的地带,自古就是中原通往华南沿海的咽喉要道,素有湖南"南大门"之称。郴州优越的自然地理环境和悠久的历史文化底蕴为湘昆的传承发展提供了充分的条件。

第一节 自然地理生态资源

一、地理位置

 郴州市位于湖南省南部,地处南岭山脉中段与罗霄山脉南段交汇地带。东邻株洲市茶陵县、炎陵县及江西省吉安市遂川县和赣州市上犹县、崇义县;南连广东省韶关市下辖的仁化市、乐昌市、乳源瑶族自治县,清远市下辖的阳山县、连州市;西与永州市蓝山县、宁远县、新田县、祁阳县交界;北与衡阳市的常宁市、耒阳市、衡南县、衡东县和株洲市的攸县接壤。地理坐标为东经112°13′-114°14′,东西宽194公里,北纬24°53′-26°50′,南北长217公里。东起桂东县清泉镇中坑村油槽坑,南起宜章莽

山瑶族乡境内莽山林业管理局担杆岭,西止于桂阳县杨柳瑶族乡民族村社口源,北止于安仁县渡口乡坪口村龙家里。市区距湖南省省会长沙350公里,距衡阳市150公里,距永州市260公里,距株洲市289公里,距广东省省会广州市393公里,距江西省赣州市364公里,地理位置优越。

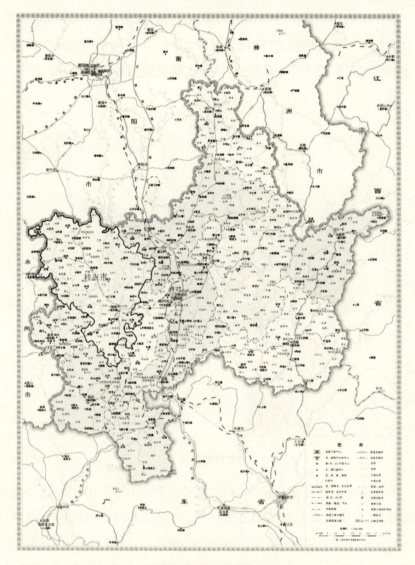

郴州市地理位置图①

① 来源:中国地图网.

郴州是中国温泉之城,"华中经济圈""珠三角经济圈"多重辐射地区,以其独特的地理位置成为湖南的"南大门",也是粤港澳的"后花园"。

二、地形地貌

郴州市地处罗霄山脉和南岭山脉交汇处,也是长江水系和珠江水系的分流地带。境内地貌多样、地形复杂,以山地、丘陵和岗地最为常见,约占全境陆地面积的75%,盆地、沼泽和水域面积相对较少,约25%。

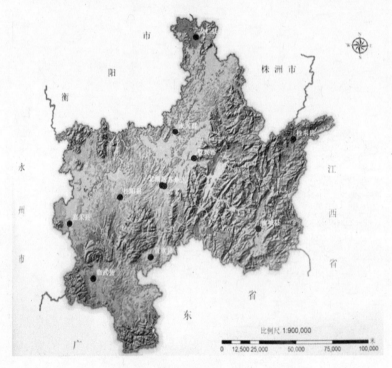

郴州市地形图①

郴州市境内地势由东南向西北倾斜,东面、南面群山环绕、层峦叠嶂,地势较高,东面为南北走向的罗霄山脉,南面是东西走向的南岭山脉,境内最高点位于罗霄山脉,海拔约2061米;西部、北部多为平原、盆地,地势低矮,平均海拔在200~400米之间,最低点海拔只有70米;中部多为山

① 来源:中国地图网.

地、丘陵和岗地,平均海拔在 400～500 米之间。

郴州市境内土地地层构造复杂,丘陵、岗地和平原主要以第四纪松散堆积物、砂页岩、灰岩和红岩为主;山地主要由变质岩、花岗岩、砂页岩和灰岩构成;官方数据显示,郴州境内土壤类型多样,可分 10 个土类,23 个亚类,102 个土属,343 个土种。其中尤以红壤、黄壤及黄棕壤最为普遍,约占土壤总面积的 70%。

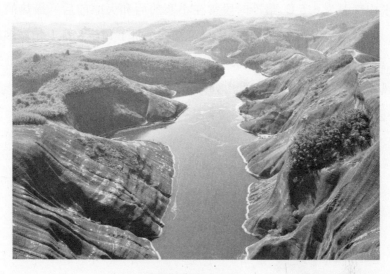

郴州高崎岭地貌

郴州境内土地,按地形可分为山地 10542 平方公里、丘陵 3971 平方公里、平原 2355 平方公里、岗地 2066 平方公里、水面 454 平方公里;按使用情况可分为林地 12990 平方公里、耕地 2314 平方公里、草地 1847 平方公里、水域沼泽地 633 平方公里、其他用地 848 平方公里、难用地 374 平方公里、城乡居民用地 373 平方公里、交通用地 111 平方公里、园地 91 平方公里、工矿占地 52 平方公里。境内水土流失面积为 4131.61 平方公里,占总面积的 21.35%,其中轻度侵蚀流失面积 1996.18 平方公里,中度侵蚀流失面积 1953.39 平方公里,强度侵蚀流失面积 160.89 平方公里,极度侵蚀流失面积 21.15 平方公里。郴州是湖南重要的林产区,森林面积为 106.5 万公顷,占全市总面积的 62.3%,森林覆盖率高达 62%。森

林植被可分为四类,其中高程 1500 米以上为灌木草丛,1000~1500 米为落叶阔叶林,650~1000 米为常绿落叶混交林,650 米以下为常绿阔叶林。

三、气候特征

郴州境内四季分明,春早多变、夏热期长、秋晴多旱、冬寒期短,属典型的亚热带季风性湿润气候区。气候温暖湿润,一年中,最冷的月份是 1 月,平均气温为 6.5℃,最冷时段常在小寒前后和大寒前后。最热的月份是 7 月,平均气温为 27.8℃,最热时段常在 7 月下旬至 8 月上旬。多年平均气温 17.4℃,多年平均降水量 1452.1 毫米,适宜于植被生长,山清水秀,风光旖旎,被誉为"四面青山列翠屏,山川之秀甲湖南"。宋代诗人阮阅诗云:"万紫千红一径深,胭脂为地粉为林。"

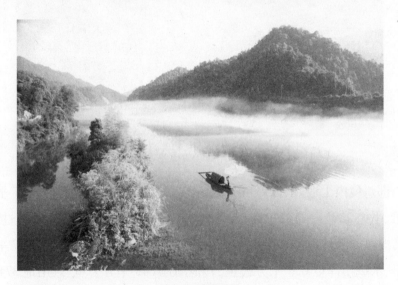

郴州东江湖风光

郴州市境内四季分明,约于 3 月上旬入春,5 月上旬入夏,9 月底 10 月初入秋,11 月底 12 月初入冬。入春时间早,多阴雨及冰雹大风天气,春季降水丰沛,是一年中降水最多的季节,约占全年降水量的 37.3%;夏季炎热且持续时间长,多干旱,也容易发生暴雨洪涝;秋季晴日多、日照强、降水少,易发生秋旱;冬季温和,少严寒、少雨雪。

四、自然资源

郴州境内资源丰富,有"湖南能源基地""南方重点林区""中国有色金属之乡""中国银都"等称谓。全市煤炭储量11亿吨,是华南能源的重要供应地;水能蕴藏量170万千瓦,是联合国小水电基地之一。境内矿产资源潜在价值约2656亿元,人均占用量位居湖南省第一。已发现的矿种多达110种,已探明储量的矿产资源共七类70多种,其中铋、钼、微晶石墨的储量位居全国之首,钨、铅锌矿储量分别居全国第三、第四位。

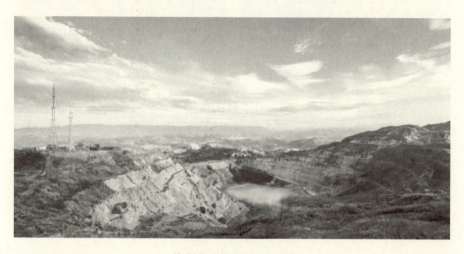

郴州宝山国家矿山公园

郴州境内有色金属矿种齐全,享有"中国有色金属之乡"的美誉。境内64个有色金属矿中已发现矿产品40多种,探明储量达600多万吨,占全省总储量的三分之二。官方提供的统计数据显示:截至2009年年底,郴州开采有砂、石和黏土矿522个,煤矿292个,铅锌矿78个,铁矿22个,石墨矿17个,萤石16个,锡矿10个,钨矿10个,金矿2个,砷矿2个,铋矿1个,锰矿1个,银矿1个。此外,郴州有特色的矿物晶体有燕尾双晶,香花石,水晶与黑钨,菱镁矿石,立方体透明萤石,九九归一矿物晶体,红色立方体方解石,车轮晶体矿,层解石等。

郴州的野生动植物资源也十分丰富,据1998—1999年开展的陆生野

生动物资源调查资料统计,郴州市有野生动物 182 种,其中鸟类 111 种,兽类 35 种,两栖爬行类 36 种。有国家一级重点保护野生动物华南虎、云豹、黄腹角雉、白颈长尾雉、蟒蛇 5 种及列入濒危野生动物种国级保护公约 A 类 I 级的蟒山烙铁头蛇,国家二级重点保护野生动物水鹿、短尾猴、穿山甲、大灵猫、小灵猫等 39 种。

白颈长尾雉

国家一级保护动物云豹

据调查统计,郴州有国家一级重点保护野生植物银杏、银杉、红豆杉、南方红豆杉(红豆杉属)、水松、伯乐树(钟萼木)6 种,国家二级重点保护野生植物蓖子三尖杉、福建柏、柔毛油杉、华南五针松等 30 种,省地方重点保护野生植物黄枝油杉、江南油杉、铁坚油杉(铁坚杉)、黄山松等 80 多种。2015 年,郴州发现"植物活化石"龙虾花,据悉已有一亿年历史。

植物活化石:龙虾花

烤烟种植基地:桂阳

郴州还是农产品主要供应基地,其中桂阳烤烟、永兴冰糖橙、桂东玲珑茶、东江鱼、临武鸭、裕湘面等都是享誉中外的农副产品。

第二节 区划历史人文景观

一、建置沿革

郴州历史悠远、人文底蕴深厚。考古发掘证明,旧石器时期,已有原始先民在境内从事生产劳作、繁衍生息。春秋战国时,郴州境内属楚国辖地;公元前221年,秦始皇一统天下后,开始废诸侯立郡县,郴州设立郴县,划归长沙郡管辖;汉高祖五年(公元前202),长沙郡分置长沙国、桂阳郡和武陵郡,其中桂阳郡治所即在郴州;三国两晋时期,桂阳郡郴州地域先后归江州、湘州治理;南朝陈天嘉元年(560)始,桂阳郡先后更名为卢阳郡、桂阳国和桂阳郡;隋代开皇九年(589),桂阳郡、卢阳郡被统合设为郴州,郴州之名始于此;隋炀帝在位期间,又将郴州改设为桂阳郡;唐代初年,桂阳郡复置郴州,划为江西南道管辖;唐贞元二十八年(804),郴州境地始设桂阳监;五代后晋天福元年(936),郴州被改置为敦州,后汉乾祐三年(950),再度改制为郴州;宋代时期设知军,郴州置为郴州桂阳郡,桂阳监改为桂阳军;元代时期推行行省制,郴州划为郴州路和桂阳路,均属湖广行省总管;明代时期设知府,郴州境地设立郴州府,后置直隶州,划归湖广布政使司管辖;清代延续明代建置,并持续到民国二十五年;民国二十六年(1937)至新中国成立,郴州先后归属于湖南省第八行政督察区、湖南省第三行政督察区,下设郴县、桂阳、桂东、临武、嘉禾、蓝山、汝城、永兴、资兴和宜章10县。

1949年,郴州解放,设立郴县专区;1952年,郴县专区与零陵专区、衡阳专区合并为湘南行署,治所设在衡阳;1954年,湘南行署被撤销,重新设立郴县专区;1960年,郴县专区改置为郴州专区;1977年,置郴州地区;1995年,经国务院批准,郴州地区撤销,设立地级郴州市,将原来的县级郴州市和郴县分布设为北湖区和苏仙区。自此,郴州境地区划设置趋于稳定。

目前,郴州市下辖北湖区、苏仙区,资兴市,以及桂阳县、桂东县、临武县、嘉禾县、永兴县、汝城县、安仁县、宜章县,共 11 个县(县级市、区)。现今,郴州市行政区划图如下:

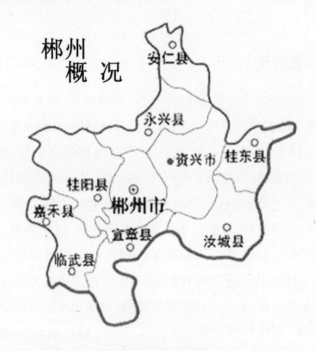

郴州市行政区划图①

二、人口成分

郴州是一个多民族大杂居、小聚居的地区,现有汉、瑶、苗、回、畲、侗、满、壮、白、彝、水、土、藏、京、羌、佤、傣、土家、布依、蒙古、黎、仡佬、哈尼、朝鲜、仫佬、基诺、赫哲、傈僳、东乡、景颇、纳西、普米、高山、拉祜、撒拉、维吾尔、塔吉克、鄂温克、达斡尔、乌孜别克、柯尔克孜 42 个民族。其中,瑶族和畲族是郴州世居少数民族,也是境内少数民族人口较多的民族。郴州设有 13 个少数民族乡镇,均为瑶族乡镇,主要分布在苏仙、北湖、桂阳、临武、资兴、宜章、汝城和桂东 8 个县(市、区)。其中,汝城 5 个(延寿、盈

① 来源:中国地图网.

洞、岭秀、小垣、三江口),资兴2个(团结、连坪),北湖2个(月峰、大塘),桂阳2个(华山、杨柳),宜章1个(莽山),临武1个(西山);另有50个散居少数民族村分布在非少数民族乡镇。全市少数民族人口10万余人,民族地区总人口22万余人,分别占全市总人口的1.9%和4.7%。

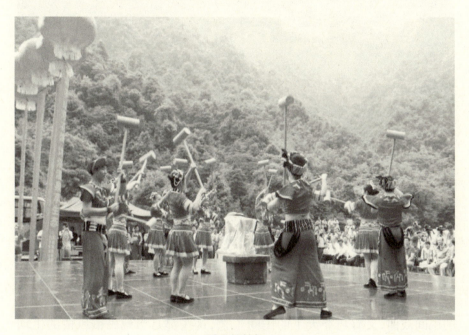

瑶族长鼓舞

此外,郴州也是一个多宗教并存的地区,境内现有佛教、基督教、道教、天主教和伊斯兰教等教派。信教群众高达40余万人,其中,信仰佛教的人数最多,约31.2万人,基督教约6.2万人,道教约5万人,天主教约0.4万人。建有市级宗教团体4个、县级宗教团体7个,宗教教职人员308人。登记在册的宗教活动场所有362处,其中佛教286处,道教31处,基督教27处,天主教1处;有省级重点宗教活动场所7处,其中佛教3处,道教2处,基督教2处;有市级重点宗教活动场所15处,其中佛教13处,道教1处,基督教1处。

郴州资兴：寿佛寺

三、民俗风情

郴州民俗资源丰富，地域特色鲜明，既有美丽动人的传说、古老质朴的民间戏曲，又有巧夺天工的民间工艺，这些都是当地民俗风情的生动体现。

（一）饮食习俗

长期以来，郴州境内以大米、红薯为主食，一般一日三餐。汝城县、永兴县江左一带和桂阳县等地殷实富户，日习四餐。普通人家，一日"两稀一干"（两餐稀饭，一餐干饭）或"一稀两干"，往往是红薯半年粮、瓜菜半年粮，"饭不够，菜来凑"。贫穷人家，除大年三十、大年初一、"七月半"三餐饱饭外，终年日食红薯稀饭、苞谷稀饭、糠麻糊，有"一年三餐饱"之说。安仁等地以红薯为主食，俗称"早上发冬水（薯粥），中午烧架香（蒸薯），晚上'三打三吹'（煨薯）"。新中国成立后，人民生活普遍改善，特别是农村实行家庭联产承包责任制后，粮食充足，日食三餐，皆以大米为主食。农忙及请工匠时，或四餐、五餐。红薯、苞谷等杂粮，多作饲料。城镇居

民、职工,早餐主食多为面食点心。郴州境内风味食品繁多,如米饺、油茶、套环、糍粑、糖花、水酒、鱼粉、米豆腐、血灌肠、酸芋秆炒仔鸭、馅豆腐、唆螺、血鸭等,都是特色美食。

首届郴州美食文化节

(二) 民居特色

郴州人喜同族聚居,往往一村之中无杂姓。小村几户、十几户,大村数百户。基本上每个村落都有祠堂。居民的住房高度不能超过祠堂高度,前栋房屋高度不得超过后栋高度。村中巷道纵横交错。村后喜种竹、樟、松,有"屋后种竹,代代幸福"之说。

清代、民国时期,境内贫穷者大多居住在祠堂、庙宇和茶亭。山村人家的民居基本上是土墙茅屋。而普通人家,多数与人合建四墙三间,或六墙五间,或八墙七间的厅屋,只有极少数居民建有小楼房。

境内的民居装饰古朴,风格独特。例如,嘉禾县莲荷乡石燕村有36户的堂屋。厅屋上方设神龛位,无楼,空阔,平时堆放杂物,喜庆时供摆宴设席。住房墙壁,不事装饰。富者,独建六墙五间或八墙七间,或四户堂屋加客厅,青砖碧瓦,飞檐翘角,栋宇高昂。有的外墙以青窑灰拌石灰浆粉刷,墙面上绘饰戏曲典故和山水风光。砖线处走南面线,即用石灰浆勾

缝,使壁凸出,框格鲜明。室内刷石灰浆,门梁皆漆红漆。有的大门前侧置长方形大青石一块,上书"泰山石敢当",俗称泰山石,迷信能除灾镇邪。

郴州坳上镇民居

新中国成立以来,郴州境内的土墙茅屋逐渐被废,住祠堂、庙宇和茶亭的居民也越来越少。20世纪60至70年代,部分村民新建砖木结构楼房。80年代起,境内居民兴建住房一改建房迷信陋习,材料多用红砖、钢筋和水泥;设计日趋科学,讲究一厅数室,通风、明亮、美观;顶层兼作晒坪,实用、方便。但永兴县马田、油市一带,新房装饰犹尚古风,大门两边书对联,上加横匾,屋外前、左、右三面墙壁涂上淡蓝颜料,或画梅、菊、竹、兰、燕、鹤、鹰、鹊,或画历史故事、神话传说。

(三)服饰着装

封建社会时期,境内男女衣着,富户多用绫罗、绸缎、绢纱、棉、皮;普通人家多穿家织土布,"洗濯破裂不厌",多衣不蔽体。颜色重青、蓝。式样有大襟、对襟、马褂、马甲、长衫,衣袖长而宽大,用布纽扣。大襟以右边腋下为襟门。男女长裤为宽裤筒,无门襟,穿着不分前后,俗称"扎头裤"。农家男子汉,夏穿无领无袖短对襟衫,镶十三颗纽扣,称"十三太保",亦叫背褡;冬穿短棉袄,腰扎布带,紧身御寒。妇女穿无领偏襟衣,

襟边、袖口缀珠边,衣长及股膝。富户,男者穿长袍马褂,妇女穿褶裙或镶花边短襟衣。

20世纪20年代起,服装式样增多,富家青壮年男子,兴穿中山装、西装,妇女穿旗袍、罗裙;农家男女,仍多穿家织布做的短衣便裤。青年学生穿学生装。新中国成立后,衣着变化较大,长袍马褂逐渐消失。50年代,流行灰色,青年人多着列宁装、青年装,唯农村部分老年人仍习惯穿旧式服装。60年代,尚蓝、绿色,家织布逐渐淘汰。"文化大革命"期间,青年男女,以着绿色军装为荣。穿款式新颖、色彩鲜艳的服装,被视为"资产阶级生活方式"。衣料兴劳动布、哔叽、咔叽、灯芯绒。70年代末,的确良逐渐取代棉布。80年代以来,随着改革开放的深入,城乡人民生活的改善,衣着款式求新,质量求好。通常衣料多为丝、绸、毛、呢、混纺、涤纶、尼龙;服装款式有中山装、和平装、运动装、西装、夹克、皮衣、大衣、毛外套、羽绒衣、太空服、风雪衣、套裙、筒裙、连衣裙、旗袍、喇叭裤、直筒裤、牛仔服、马裤、运动服、猎装等,品种繁多,色彩艳丽。

(四)民间婚俗

封建社会时期,男女通婚讲究门当户对,大多为父母包办。形成了一套程序严格的娶嫁习俗。

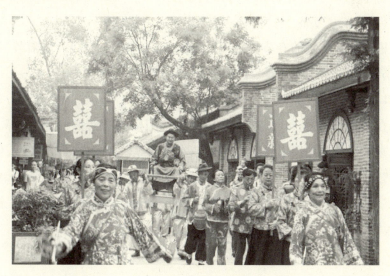

郴州安仁传统婚俗

新中国成立以来,传统的婚姻习俗有所改变,特别是国家颁布《婚姻法》后,包办买卖婚姻的陋习被废除,男女通婚手续有所简便,仪式程序和封建色彩也逐渐减少。20世纪50年代,男女通婚在征得双方当事人同意后,到当地乡镇人民政府办事处办理结婚登记手续。选择吉日,给新郎、新娘佩戴大红花,敲锣打鼓,宴请宾客,举行结婚仪式。60年代,新的婚姻形式广为群众接受,只少数人办婚事因袭旧俗。70年代,农村中,同村、同姓远房男女结婚者渐多。男女双方认识后,相互交往,登门看望对方父母兄长,同时了解家庭情况。一经双方家长认可,每逢节日喜庆,男方须备礼馈送女家。女方第一次到男家,男方父母兄弟必赠红包,送衣物。商定婚期后,给女方一定礼钱、礼肉。男女一同到当地政府登记,领取结婚证明,各自准备娶嫁物品。女方视聘礼厚薄及自家财力购置妆奁,除家具、被服外,时兴单车、手表、缝纫机。结婚之日,男方再次送给女方礼钱、礼肉,由新郎或介绍人到女家迎亲,远者乘车,近则步行。80年代,办理婚事攀比之风渐盛,嫁妆讲究高档,包括洗衣机、彩电、冰箱、录音机等。请客讲排场,有些人为大办婚事,负债累累。为此,中共各县市委、县市人民政府发出文件、布告,要求移风易俗,婚事新办。有的地方还成立红白喜事理事会,协助群众简办婚丧事宜。

(五) 节日习俗

郴州除了传统的春节、元宵节、清明节、端午节、中秋节、重阳节、冬至节、小年、除夕等节日以外,还有一些独特的节日。

1. 尝新节

在郴州市境内,每年农历六月初六,民间俗称尝新节、播官节等。这一天家家户户都到田里选割一些已熟谷穗晒燥碾成米,搭老米煮饮,做糍粑,寓意"新搭老,吃不了"。备办酒菜,请回已嫁的大姐、老妹一同聚餐,谓之"尝新"。尝新时,长辈坐上席,带头举筷,晚辈祝贺:"见新一百岁。"

安仁社节

此外,尝新节这一天,当地村民还有晒衣被、观天色和占卜丰耗的习俗。至今,民间还流传有这样的谚语:"六月六日阴,稻草贵如金;六月六日晴,大猪不吃粥。"此俗,在湘南一带一些农村,至今仍在少数村民中相沿不废。

2. 春分

春分,民间俗称"社"。村民习惯于此日占验吉凶,至今民间仍有"春分有雨病人稀……豆麦棉花处处飞"之说。譬如,安仁县民间把春分称作"社节"。该县境内至今仍传留有"赶分社"的传统习俗,每年社节来临,村民纷纷添置农具、种子等,准备春耕。"赶分社"习俗一般持续3~5天,不分昼夜,参与人数众多。20世纪80年代以来,该县"赶分社"规模更大,并得到政府相关部门及邻县的支持;他们积极组织商品交流,支援春耕生产。安仁县的"赶分社"深受群众欢迎。

3. 二月大忌

"大忌"也称"鸟节",郴州境内民间把农历二月初一定为"大忌日"。这一天,女性禁用针线,禁入菜园;男性禁动锄犁。家家都在做糯米坨坨,

并用红线缀于竹枝上,插在园角或田边。嘴里念叨:"鸟公鸟婆,请吃糯坨坨;坨坨粘着你的嘴,红线吊住你的脚;不要吃我园中菜,不唯啄我田里禾。"此俗在一些山区村民之中,至今仍在传承。

四、民间艺术

郴州民族民间传统表演艺术底蕴深厚,绚丽多彩,包括传统舞蹈、戏剧、曲艺、音乐等形式。舞蹈有龙舞、花棍舞、长鼓舞等;戏剧有湘昆剧、祁剧、湘剧、花灯、花鼓戏、傩戏、皮影戏、木偶戏等;曲艺主要有渔鼓、围鼓、小洞等;音乐有郴阳丝竹、吹打音乐、宫观道乐、锣鼓乐、江河号子等。

(一)传统舞蹈

1. 龙舞

龙舞是区内流行最广的民间舞蹈。按其制作材料分为布龙、纸龙、草龙、香火龙、青丝龙、炭火龙、跳龙、板凳龙、金瓜龙等;按长度分有打龙、游龙两种。打龙有5拱(节)、7拱、9拱;游龙长达10拱乃至100余拱。最早龙舞有72套(回合),现有30余套。清代、民国时期,龙舞在城乡广泛流传。每逢春节,农村中龙队走村串户,祝贺新春,热闹非凡。进村、进门时,放鞭炮告示,主人用鞭炮、红包迎送。舞龙时,敲锣打鼓,鸣放鞭炮,全

汝城香火龙

村老少观看,气氛甚浓。新中国成立后仍沿袭不衰,并用作对军烈属、干部家属拜年。"文革"时,舞龙、舞狮被作为封、资、修的东西而禁止。20世纪80年代复兴。2009年,汝城香火龙正式列入国家级非物质文化遗产保护名录。2010年,桂阳金瓜龙列入湖南省非物质文化遗产保护名录。

其中汝城香火龙,起源于庆贺丰收、祈福祛灾的图腾信仰,特定于每年春节的正月至元宵节期间夜晚隆重举行,至今已有一千三百多年的历史,集中表达了人民追求风调雨顺、国泰民安、祛邪消灾的美好愿望,蕴含了尊敬祖先、追求进步、遵礼崇教的文化底蕴,是一种独具特色的民间艺术活动。

桂阳金瓜龙

在表演香火龙的时候,必然会有两龙,即母龙与子龙,以及两狮,即母狮与子狮,它们相互陪随而舞,其中一狮在龙前引路,一狮在龙尾跟随。到夜幕降临后,会以三响土炮作为号令,之后大鼓、管弦乐器和花炮齐鸣,所有人均手持火把,将龙身上的全部香火点燃,随后抬龙出游,那种情景十分壮观。香火龙在表演程序上包括翻滚、喷水、沉海底、跳跃、吞食以及睡眠等多个动作,其中以"沉海底"与"吞食"在表演技巧上的难度最大。引路与尾随的两头狮子除了做一些翻滚和跳跃的基本动作外,还会做出

一些引龙或随龙"护驾"的动作。

瑶族长鼓舞

2. 长鼓舞

长鼓舞是瑶族舞蹈,由还愿祭祀舞蹈演变而来,今已成为瑶山节庆时的娱乐性舞蹈。长鼓为舞蹈道具,木质,长三尺,中间小,两头大,腹空,两端蒙牛皮,击之有声。古时"凡祭祀祈祷,吹横笛,敲锣,击细腰长鼓,男女列队歌舞",瑶人自称"播公"。传统打法是在锣鼓击奏下进行。资兴市团结瑶乡的长鼓舞有76套动作,各有名称,如"拜神献香""童子作揖""童子射箭""童子舂米""童子车水"等。舞蹈语汇丰富,大多是祭祀活动、生产劳动的模拟动作。临武瑶山的长鼓分文、武两种,文长鼓是娱神娱人的动作,武长鼓反映防御、进攻、抵抗等武打动作。桂阳华山一带,长鼓舞跳跃动作颇多,队形与动作变换灵活多样,在全区瑶族舞中最富舞蹈性。

3. 花棍舞

花棍舞是由还愿时的"播不雕多"(过山瑶勉语对祭祀"招兵"程式的专称)演化而来。舞者手持6尺长的竹竿,捅穿竹竿,外缠彩纸条,中置数串铜钱,舞时哗哗作响,其动作有36套,表现择地、建房、伐树、架屋等一

系列筑居动作。艺术是生活的再现。过山瑶定居时间很晚,历史上他们一直在南岭山脉,湘、粤、桂、赣边地游耕游居,他们每到一地,刀耕火种,开辟一片片新天地,建造一个个新家园,可是等树长高了,就要"种树还山"徙往他方,建房自然很频繁。因此,建房和种山便成为瑶族花棍舞的重要表现内容。

郴州花棍舞

(二)民间戏曲

1. 昆剧

昆剧自明代万历年间传入郴州,昆剧虽语言优美,曲调幽雅,但较深奥,郴州艺人逐渐将其与祁剧、湘剧和地方语言、音乐、风俗民情相糅合,使昆剧具有湘南乡土气息,形成了有地方特色的湘昆。湘昆伴奏乐器以曲笛为主,武打戏伴以大锣大鼓,文戏用低音小锣,大过场吹唢呐,小过场奏曲笛伴以丝弦,极富民间风味。舞台道白不用吴语,用郴州官话。表演注重动作优美,舞蹈性强,力求粗犷豪放又不失优美细致的传统风格。湘昆融诗、歌、调、舞、剧于一体,表演有固定的、独特的程式和

基本技巧,是完整而规范的综合艺术。主要剧目有《浣纱记》《连环记》《白兔记》《杀狗记》《渔家乐》《牡丹亭》《桃花扇》《十五贯》《宝莲灯》《打碑杀庙》《单刀会》《逼上梁山》《小刀会》《武松杀嫂》《昭君出塞》《八仙过海》《挡马》《醉打山门》《小宴》《出猎诉猎》《雾失楼台》《腾龙江上》《比目鱼》《兰韵千秋》等100余出。剧目多出自明清传奇,部分源于南戏、杂剧。

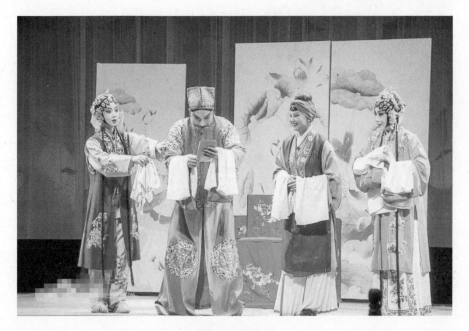

湘昆《思凡》表演

全国六大昆剧院团之一的湖南省昆剧团,成立于1964年,是中国文化部确立的全国专业昆剧保护院团之一。该团在充分吸收郴州地方戏曲、语言和民情风俗的基础上,创作、演出的《雾失楼台》《荆钗记》《彩楼记》等昆曲被列为经典剧目,剧团曾经出访英国、爱沙尼亚、新加坡等国家演出,受到国外观众的高度评价。

2. 祁剧

清代,郴州祁剧流行。乾隆四十八年(1783),祁剧名旦刘凤官到粤西、北京等地演出《三英记》等剧目。道光年间,旦角何亚莲演出《烤火下

山》颇有名气。光绪年间,桂阳祁剧萧吉曾班闻名于湖南祁剧界,尤以小生侯文彩、花脸萧文雄有名。

民国时期,郴地先后组建祁剧班10余个。演出的代表性剧目有《桃花装疯》《珍珠塔》《朱砂记》《空城计》《孔明拜年》《坐楼杀惜》《李逵闹江》《雁门提潘》《藏舟刺梁》《醉打山门》《活捉三郎》《二度梅》《叫街生祭》《贵妃醉酒》《女斩子》《秦府抵命》《疯僧扫秦》等。其中后五个剧目被中国艺术院录播。1984年后,电视、电影激烈竞争,戏剧演出日趋衰落,有的甚至无法演出,汝城、嘉禾、宜章等县祁剧团先后被撤销,全区专业祁剧团仅保留临武县祁剧团,但农村业余祁剧演出活动仍比较活跃。

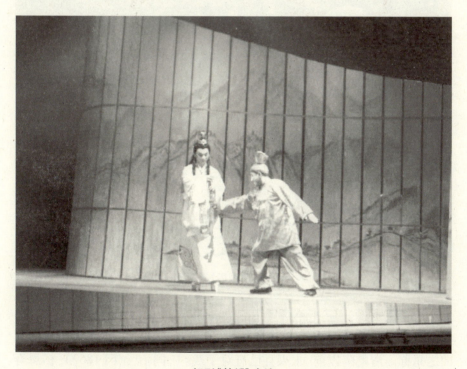

祁剧《梦蝶》表演

3. 湘剧

湘剧是流行于长沙、湘潭、衡阳等地的戏剧总称,有高腔、弹腔、昆腔三种。明末传入永兴县。清同治元年(1862),永兴老吉祥班演出剧目达

20余个,有人赞誉名旦张明瑞的演出"如好书不厌百读"。群众评价说:"请神仙易,请老吉班难。"该班经常在郴州、衡阳及粤赣南一带演出,八十年长盛不衰。

20世纪50年代,永兴、资兴、桂阳先后成立湘剧团。先后演出剧目150多个。上演最多的剧目有《目连》《混元盒》《抢亲失妹》《侠代刺梁》《疯秀才断案》等,其中后两个剧目先后由中国唱片公司灌制唱片、中央新闻制片厂摄制成电影在全国发行放映。2010年,桂阳湘剧被录入国家级"非遗"保护项目。

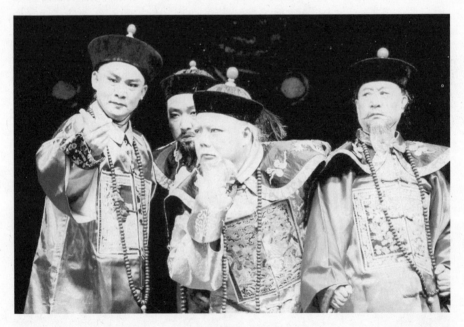

湘剧《谭嗣同》表演

4. 花鼓戏

花鼓戏是湖南境内民间歌舞"二小戏"、花灯、对子调演变而成的戏曲之总称。清乾隆以前,永兴县已有对子戏。[①] 同治元年(1862),杨恩寿在永兴塘门口西河口观看王先槐班演出的花鼓戏后,在《坦园日记》中写道:"乡人争先睹为快""台下喝彩之声,几盖钲鼓,掷金钱如雨"。这是同

① 陈琳.从音乐角度看资兴花鼓戏的地方特色[J].艺海,2012(01):38.

治年间,永兴县花鼓戏盛况的记录。民国初年,郴州的花鼓戏戏班主要有永兴的王福同班、邓甲同班,安仁的禾市戏班,积累剧目200多个,曲调仅安仁县就有170余首。民国17年(1928),郴州花鼓戏流行的剧目有《王氏投井》《蓝桥会挑水》《大盘洞》等,演出区域扩大到衡阳、茶陵,广东省韶关、连州及江西省永新、宁冈一带。[①] 民国30年后,官府以禁演"淫戏"为由,禁演花鼓戏。从此,花鼓艺人开始与湘剧、祁剧搭班演出,不仅表演技艺得以提高,而且积累了丰富的音乐和剧目。

郴州花鼓戏剧目内容多反映民众生活题材,易于群众接受;语言使用郴州官话或地方方言,通俗易懂;音乐多取材于民间歌舞曲、小调,乡土风格浓郁,为群众喜闻乐唱;常用曲调有川调、反古调、下河调等,平稳柔和、婉转。

5. 傩戏

傩戏是在原始先民傩祭仪式基础上发展而来的宗教戏剧形式,有民间文化"活化石"之称。傩祭始于原始社会的图腾崇拜,表演的主要特征是角色头戴柳木或樟木制作的假面具,扮作鬼神歌舞,表现鬼神的身世事迹。其表演内容涉及民间信仰、音乐、舞蹈、工艺、美术等范畴。通过近乎人性的"神灵"故事表演,表达乡邻对神的感戴和敬畏,同时又借助"神灵"的表演增添应对苦难灾害的信心和勇气。情景人物丰富,主要人物形象源于神话,有庭叉、二郎神、关公、来保、三娘、土地、小鬼、猴王、狮王等。傩戏表演过程中,儒、道、佛文化交错渗透,特别具有浓郁神秘的楚巫文化色彩和珍贵的艺术价值,被称为"戏剧艺术之源""中国戏剧的活化石"。在区内,原郴县、宜章、桂阳、临武、嘉禾、永兴、资兴等县皆盛行,于"文革"时期破迷信而消失。20世纪90年代始,唯有临武大冲乡仍保存该戏种。2009年5月,临武傩戏被列入省级非物质文化遗产名录。

① 陈琳.从音乐角度看资兴花鼓戏的地方特色[J].艺海,2012(01):38.

临武傩戏

6. 皮影戏

皮影戏,俗称"格子戏""影子戏""皮菩萨戏",是一种用兽皮或纸板剪制形象并借灯光照射表演故事的戏曲艺术形式的总称。它在湘南郴州一带的源头无法考证,但早在明末清初,安仁、永兴一带凡举办谢神会事,逢年过节都有唱皮影戏的习惯。日积月累,也便形成了皮影制作上独特的风格和雕镂特色,尤以图案精细、圆润舒展、人物造型逼真生动和影大见长。永兴县格子戏常演的剧目有《五虎平南》《封神演义》《薛仁贵征东》《薛丁山征西》等,以唱渔鼓小调为主,融以湘剧南北路和花鼓戏调。安仁皮影戏的唱腔以歌腔、渔鼓腔为主。其中,歌腔源于东周时期楚国的《四面楚歌》的曲调,渔鼓腔则出自旧时艺人乞讨唱曲。20世纪50年代,永兴、安仁两县共有42个皮影队。1980年10月,安仁县南坪皮影队代表郴州地区参加省民间皮影会演,演出《两个县官》和《鸳鸯与翠鸟》,分获二、三等奖。

安仁皮影戏

7. 木偶戏

明清时期,永兴、郴县、桂阳、安仁一带有木偶戏表演,俗称"木脑壳戏"。清道光十一年(1831),永兴何梅生、许名扬等14人组成木偶戏班。民国时期,新增永兴县何启禄等20人组成的戏班和汝城县泉水乡宋优厚等人的戏班,在区内外流动表演,艺人农忙种田,农闲演出。永兴县木偶戏唱腔系湘剧音乐,剧目有《苦肉计》《四门山》《赵虎城》《六下西川》《孔明收江南》《哪吒闹海》《夜过巴州》《夜战马超》等。新中国成立后,因各种新的文艺表演形式的兴起,特别是电影、电视的日益普及,致使木偶戏日趋衰落。

(三)民间曲艺

1. 郴州围鼓

郴州围鼓是荆楚文化的又一朵奇葩。一面鼓、一对槌、一方八仙长案、一扇屏风,焚香点灯,数人围坐。在我国古代的"瓴缶之乐"几乎绝迹的今天,郴州乡村围鼓依附于民间丧事礼俗而得以幸存。围鼓坐唱,俗称

"丧鼓",源于我国古代的"击缶""鼓盆"。《诗·陈风·宛丘》中记载:"坎其击缶,宛丘之道",即反映了古人在田埂上击缶庆祝丰收的情景。郴州围鼓的独特韵味源自当地的方言,鼓的伴奏更是别具一格,击鼓者双手持鼓槌,左手为"板",右手为"敲""扎",敲击鼓面的中部、侧部、边部,鼓槌有沉、浮、立、斜、平之分,构成了鼓声的丰富性和独特性。其歌唱内容丰富多彩,帝王将相、才子佳人、戏曲故事、民间传说、神话演义、市井习俗、幽默笑话、人生疾苦等无所不包。现存曲目多达500多篇,大多为艺人手抄本。喜庆时常唱《刘备招亲》《正德戏凤》等;丧事常唱《辕门斩子》《三送》《雪梅吊孝》等。另外,《天水收维》《孔明点将》《黄河摆湾》《二进宫》等则红、白喜事通用。

2. 郴州渔鼓

渔鼓在清代称"道情",源于明代的"弹唱",以唱为主,以说为辅,分单人演唱、双人演唱和多人演唱等形式。演唱者手持竹制渔鼓筒和筒板边拍边唱。有的还以二胡、月琴伴奏,曲调区内大致相同;唱词多七字句,四句一段,每唱一段演奏过门,夹以道白;先唱"引子",后入"正文",内容多为古典小说故事。新中国成立后,融入了新的内容。

(四) 民间音乐

郴州的民间音乐品种多样、内容丰富、曲调优美,深受广大人民群众的喜爱。民间流传着资兴安仁高腔民歌、西山平腔民歌、嘉禾民歌、东南山区民歌、小调、宫观道乐、江河号子、佛教音乐等多种音乐表现形式。郴州民间音乐历来以口传心授的方式,代代相传,依然保留着古老的林邑扬歌遗风。

1. 嘉禾民歌

嘉禾民歌是湖南省首批非物质文化遗产,是嘉禾人民在生活和劳动中自己创作、自己演唱的歌曲,是人民群众思想情感表达的结晶。嘉禾民歌集诗、歌、舞、剧为一体,是一种以反映妇女婚嫁习俗为主要内容的民俗歌舞剧,也是妇女倾诉情感的史诗。现已搜集整理的民歌、民谣2369首,有伴嫁歌、情歌、劳动歌、生活歌、儿歌等。其中伴嫁歌音乐旋律婉约、柔

美,节拍交替自由,调式变化巧妙,具有很高的音乐艺术价值。精心打造的大型歌舞剧《伴嫁》以音、诗、画的舞台艺术形式,再现了湘南地区的农村婚嫁习俗,展现了郴州民俗风情的独特魅力。

嘉禾民歌艺术节

2. 小调

小调是一种优美抒情、带有伴奏的民歌。小调的词、曲较固定,常以多段词体现一个中心内容,如《五更小调》《十月花》《十劝郎》等。区内小调可分三类:一是丝弦小调,如《摘葡萄》《喜报三元》《西宫词》等;二是地方小调,系由本地山歌发展而成,多描述男女爱情,如《十月恋姐》《小妹爱人不爱财》等;三是流行小调,也由山歌发展而成,如《五更小调》《洗菜心》等。

3. 江河号子

江河号子是郴州民歌号子中最富特色、最具代表性的歌种。两千多年来,古郴州船工在水势汹涌、陡岩峭壁、礁石密布的耒水、钟水、春陵水一带险段劳动与生活,行船过程中船工呼喊的号子,其音乐旋律与内容融为一体,行腔自由,节奏感强,颇具气势。但自新中国成立以来,由于社会生产工具、劳动生产方式和陆上交通事业的发达,郴州的江河号子因行船

的消逝逐渐走向消亡,今已销声匿迹。

(五)宗教音乐

1. 佛教音乐

佛教是唐代传入郴州的。唐至清代末,境内共计有183寺,363庵,10堂,7阁,3楼,1殿,7禅林,僧尼达千二百余人。禅宗在区内也有音乐流派,主要曲目有《天地自然》《拜观音》《大慈悲》《西眉山上》等。

2. 宫观道乐

宫观道乐是郴州市南岭地区优秀民间文化与唐代至明代宫廷音乐相结合的产物,是道乐中的重要文化遗产。郴州宫观道乐既传承了全真派"十方韵"的音乐特色,又具有多教派音乐混融的风韵,各类韵腔与法器牌子俱全,常见的器乐曲牌有《山坡羊》《梧桐月》《迎仙客》等。而唱诵曲牌有《普供养》《斗老赞》《王母赞》等。在大多数情况下是歌、舞、乐一体的形式。

郴州宫观道乐

五、人文底蕴

郴州是湖南省首批历史文化名城,是炎帝神农氏发现"嘉谷"、教民耕种、开创中国原始农耕文化的发祥地。境内的耒水、耒山,都因神农及

其后裔在此制作耒耜而得名。①

神农谷国家森林公园

郴州是佛教、道教文化发展的福地,自古被誉为"九仙二佛之地",通医道、识百药的苏耽用井水煮橘叶医治瘟疫,跨仙鹤升天,留下"橘井泉香"的佳话传遍五湖四海,成为我国古代医药史和医药界的象征。

郴州历来也是文人墨客荟萃之地。唐宋文人杜甫、韩愈、刘禹锡、秦少游等,均在此留下脍炙人口的诗文。市内著名的风景区苏仙岭因其美妙的神话传说,被誉为天下第十八福地。岭上宋代的"三绝碑"、市内的"义帝陵"、北湖韩愈的"叉鱼亭"、坦山的"劝农碑",处处记载着郴州古老的历史。② 1988年,郴州被湖南省政府公布为历史文化名城。

郴州还是中国女排五连冠的起飞地,老一代中国女排集训郴州,卧薪尝胆,成就"五连冠"伟业,震惊世界排坛。"无私奉献、团结协作、艰苦创业、自强不息"的郴州精神深入人心,鼓舞着郴州人民战胜了罕见的洪灾、冰灾,郴州被誉为"英雄的城市"。③

① 周月.基于建设国家森林城市的森林景观构建[D].长沙:中南林业科技大学,2013.
② 周月.基于建设国家森林城市的森林景观构建[D].长沙:中南林业科技大学,2013.
③ 周月.基于建设国家森林城市的森林景观构建[D].长沙:中南林业科技大学,2013.

郴州义帝陵

郴州人既充分汲取了湖湘文化"敢为天下先"的豪气和自强不息的锐气,又继承发展了岭南文化开放包容的大气和拼搏进取的勇气,成就了一座具有光荣传统的英雄城市,留下了毛泽东、朱德、陈毅等老一辈无产阶级革命家的战斗足迹,养育了邓中夏、黄克诚、萧克、邓力群等一大批中国现代史上的高级政治军事人才。[①] 朱德、陈毅等在这里发动湘南起义,成立了湘南第一个红色政权,组建了湘南第一支工农革命军独立第三师等,成为中国革命发展史中的一座永恒的丰碑。

① 贺华珍. 郴州:特色文化旅游风生水起[N]. 中国文化报,2016-09-29(12).

第二章 学术研究叙事与历史发展脉络

湘昆,是湖南昆曲的简称,这是流行于湖南省的戏曲剧种之一,也是中国昆曲艺术的一个分支流派。昆曲是中国戏曲史上的重要剧种,是中国优雅文字和精致艺术结合的典范。昆曲曾在华夏大地纵横数千里、贯穿数百年,创造了中国古典戏剧的高峰,它对许多后起戏曲剧种的生成和发展都有着重大影响,素有"百戏之母"的盛称。① 历经百年风雨,昆曲的社会影响力与日俱增,2001年,中国昆曲被联合国教科文组织列为世界首批"人类口头和非物质遗产代表作"。标志着中国昆曲艺术发展迎来了新的机遇,当然也预示出中国昆曲传承面临的新挑战。

第一节 湘昆研究著作与论文

一、专题著作

通过前期文献检索,论及湘昆的著作比较多,但大多是条目式的记载。比较具代表性的专著研究著作有:李沥青所著《湘昆往事》②,分为

① 罗殷.湘地的昆曲[D].北京:中央音乐学院,2012.
② 李沥青.湘昆往事[M].长沙:湖南人民出版社,2014.

上、下篇,上篇主要介绍湘昆数百年间在湘南的兴衰历程、人物故事;下篇主要介绍绿满楼诗、词、曲、联。本书为认识湘昆、宣传湘昆提供了重要史料,在研究和传承湘昆上具有重要价值及意义。湘昆,湘之昆,湖南昆曲的代表,它是昆曲入湘南后,在桂阳春陵河左岸的丘冈地区扎根下来,与当地人民的风俗、语言、情趣相融合,并在长期的艺术实践中,与祁剧、花灯剧相互影响,逐步形成的一个具有独特风格的新的昆曲剧种。

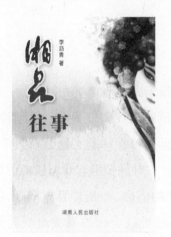

《湘昆往事》

《兰园旧梦》

唐湘音的《兰园旧梦》①通过对湘昆的回忆及个人感悟,围绕湘昆的发展历程及其艺术特征进行了深入浅出的描绘,书中提供的文字、书谱和大量珍贵照片,为今人深入了解湘昆提供了大量的史料和文献依据。

张富光编的《楚辞兰韵:李楚池昆曲五十年》②,是一本李楚池人物传记。全书共由三篇组成:创作篇、研究篇和

《楚辞兰韵:李楚池昆曲五十年》

① 唐湘音.兰园旧梦[M].北京:中国戏剧出版社,2010.
② 张富光.楚辞兰韵:李楚池昆曲五十年[M].北京:文化艺术出版社,2008.

追忆篇。创作篇包括对《义侠记·武松杀嫂》《荆钗记·见娘》《虎囊弹·醉打山门》《一天太守》《雾失楼台》《清华参军》等作品的介绍。研究篇谈了湘昆的音乐改革,湘昆的角色行当体制,分老生、小生、旦角、净角、丑角五个大行,按年龄性格、身份特征又有小行之分,之后谈到湘昆简史等。追忆篇主要叙述了对湘昆大师的怀念以及昆曲训练班的情况。

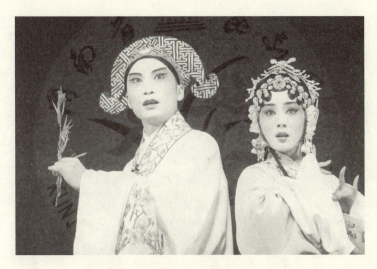

湘昆《游园惊梦》(罗艳供稿)

万里主编的《湖湘文化辞典》①,全书分为地理、民族、哲学、宗教、历史、考古、军事、教育、语言文字、文学、艺术、民间工艺美术、新闻出版、电广传媒、体育、社会科学、民俗、掌故等 24 个分篇,并收有若干附录,共收辞目近两万条。关于湘昆的词条,该书记载:湘昆是地方大戏剧种。源于明代昆曲,流行于湘南一带,曾有"桂阳昆曲"之称。最早有桂阳集秀班。清乾隆至民国初年,繁衍了十多个昆腔班,多以"文秀"二字命名。长期扎根农村,剧目多系故事情节完整的明清传奇,保留了 40 多本大戏和一批折子戏,用郴州、桂阳一带官话提炼为舞台语言,唱腔高亢质朴,表演粗犷豪放,具有山野气息。伴奏乐器至今还保留有明代传下的"怀鼓"和"提琴"。角色行当分老生、小生、旦角、净角、丑角五大行。清末,各地

① 万里.湖湘文化辞典[M].长沙:湖南人民出版社,2011.

昆曲普遍走向衰落,湘昆一直笛管不断,20世纪20年代才停锣歇鼓。1956年,嘉禾县举办昆曲学员训练班,1960年在训练班基础上建立郴州专区湘昆剧团。整理编创了一批剧目,其中《武松杀嫂》《荆钗记》等获得省会演奖,《雾失楼台》《彩楼记》获国家级奖励,由新编古装戏《一天太守》改名的《疯秀才断案》拍成彩色影片。

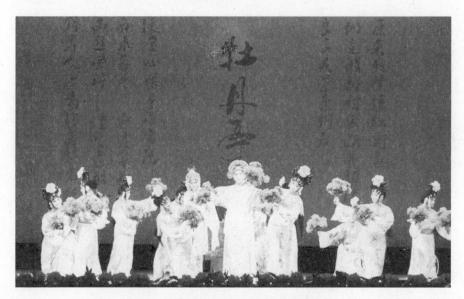

湘昆《牡丹亭》(罗艳供稿)

中国人民政治协商会议湖南省汝城县委员会文史资料研究委员会编辑出版的《郴州文史资料:第四辑》[①]一书对湖南郴州的文化史料进行了汇集。对湘昆的描写是李楚池的一篇《五岭幽兰——湘昆史略》,言及在湖南的多种地方戏种中,有大量的曲牌、剧目,为湘昆的形成奠定了坚实的基础。昆曲传入湖南,扎根很深、专业昆班最多且持续最久者则以旧桂阳为甚。经过长期的演变发展,结合地方戏曲的影响,变吴歈为"楚声",形成具有浓郁地方色彩的桂阳昆曲,20世纪50年代,定名为湘昆。

① 中国人民政治协商会议湖南省汝城县委员会文史资料研究委员会. 郴州文史资料,第四辑[M]. 郴州:郴州市政协,1988.

中国戏曲音乐集成编辑委员会编著的《中国戏曲音乐集成·湖南卷》①一书,关于湘昆的部分,作者第一部分简略叙述了湘昆的形成与发展。湘昆的具体形成过程说法不一,有的说是明末清初,苏州的昆曲艺人为避战乱而逃到湖南的桂阳,并传授了技艺;有的说在清咸丰年间,桂阳人从苏州请来昆曲艺人传授了昆曲;还有的说在乾隆年间,苏州人李昆山路经湘南时,教了一个弹腔戏班几出昆曲戏,从此昆曲流传下来。第二部分是音乐与唱腔。湘昆的舞台语言以郴州官话为基础,与中州韵相结合,演唱上受祁剧和地方语言音调的影响较大。湘昆的声腔因吸收了湘南民歌小调和俚俗叫卖之声,地方风格浓郁。其声调高亢,不及苏州昆曲婉柔,但也没有北方昆曲那般粗犷。第三部分是舞台与表演。湘昆常在农村草台演出,其表演既不失昆曲优美细腻的传统风格,又有豪放粗犷的地方特色;吸收兄弟剧种的养分并结合当地风土民情等创造出了许多独特的表演程序。第四部分介绍了湘昆角色行当的分类及其特征。

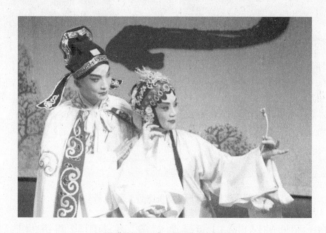

湘昆《荆钗记》(傅艺萍供稿)

二、专题论文

目前,我们已检索到有关湘昆的专题研究论文 100 余篇。研究内容

① 中国戏曲音乐集成编辑委员会.中国戏曲音乐集成·湖南卷(上)[M].北京:文化艺术出版社,1992.

集中在湘昆的历史渊源、剧目唱词、艺术特征、文化内涵、传承保护以及价值体现等方面。

(一) 历史渊源的研究

孙文辉在《保护湘昆要有大动作》一文中,揭示了"昆曲是中国传统戏剧的最高范型。数百年来,昆曲艺术深深滋养过许多戏曲剧种,像京剧、川剧、湘剧、赣剧、桂剧、越剧、粤剧、闽剧、婺剧、滇剧等,都受到过昆剧艺术多方面的哺育,因此,昆曲名副其实地成了中国剧坛的'百戏之师'。昆腔传入湖南之后,与地方语言、民间音乐、传统声腔相结合,逐渐地方化,形成了湖南地方昆腔"①。

湘昆《赵子龙计取桂阳郡》(唐湘音供稿)

罗殷的《湘地的昆曲》以湘昆为对象,基于田野调查的基础上,以湖南省昆剧团为个案展开了较为全面的分析研究。全文分为五个部分,第一章从昆曲在湖南的流布,湖南省昆剧团的形成与发展,对湘昆的历史与现状做了详细地考察;第二章通过对湖南昆剧团的跟踪调查,展现了湘曲的传承现状;第三章从剧本剧目、表演方式、表演场合等分析了湘昆的戏

① 孙文辉.保护湘昆要有大动作[J].艺海,2003(02):40-43.

剧性特征;第四章借助音乐分析方法和"唱词音声说"理念,围绕湘昆的唱词、念白及音乐唱腔,伴奏乐器及曲牌等展开了湘昆本体方面的探索;第五章作者从湘昆存郴之原因,湘昆发展之动因等,揭示出湘昆的历史文化内涵。为我们深入了解湘昆艺术提供了重要的参考。①

湘昆《千里送京娘》(傅艺萍供稿)

龙华在《湘昆的历史发展》一文中提出,昆山腔是中国戏曲艺术的主要声腔,自明中叶以后统治剧坛历两百多年之久,清朝中叶以后才逐渐衰落下去。湘昆,是昆山腔在湖南的延续与发展,经过长期的演化过程,逐步形成的一个昆曲艺术流派。对湖南地方大戏的形成与发展产生着较大的影响,湘南桂阳、郴州一带,至今流传的地方戏种中仍有昆曲曲牌和剧目。在昆剧的历史发展中,湘昆有着重要的地位和积极的作用。②

《戏剧报》关于《湘昆艺术重现舞台》的报道中写道:湘昆,作为湖南昆曲艺术形式,它与苏州昆曲、北方昆曲、上海昆曲一样,都是昆曲的流派。其中,湘昆是昆山腔传入湖南后,与当地民间音乐、戏曲等结合的基础上形成和发展起来的,其表演有自身独特的风格特征,即兼有昆曲的细

① 罗殷.湘地的昆曲[D].北京:中央音乐学院,2012.
② 龙华.湘昆的历史发展[J].湖南师范学院学报(哲学社会科学版),1983(03):28-33.

腻,也有当地民间音乐的粗犷。新中国成立前由于反动统治的歧视和摧残,湘昆舞台近乎歇响。新中国成立后,在湖南省和郴州专区各地文化部门的扶植下,组织老艺人挖掘湘昆剧目,举办湘昆艺术训练班,在1960年2月正式成立了湘昆剧团,湘昆从此获得了新生。①

（二）剧目唱词的研究

周洛夫在《古树新花远飘香——湘昆新剧〈湘水郎中〉参加第三届中国昆剧艺术节》一文中,介绍了昆剧《湘水郎中》的剧情:名医之后南宫秀投亲不着沦为乞丐,他拾金不昧却又赌又惰,最后发愤努力终成一代名医,有情人喜结连理。整出戏情节扣人心弦,在古香古色的演出中,展示了中华民族传统的美学、美德之神韵,又把现代意识、道德观念巧妙融入其中。音乐吸收了特色鲜明的湖南民间小调,既传统又现代,努力寻找同当代观众特别是青年观众审美情趣的结合点,形成

《彩楼记》定妆照（傅艺萍供稿）

通俗、明快的现代昆曲音乐风格。② 曲润海在《湖南戏剧歌剧中的湘昆》③一文中,将湘昆的特色概括为以下几个方面,如有强烈的创作意识、浓烈的时代气息、刻意的艺术追求和顽强的服务观念等。

王宁在《昆剧折子戏〈白兔记·抢棍〉的源、流、变》④一文中,描述了湘昆折子戏《白兔记·抢棍》,其故事源头虽可上溯到《六十种曲》所收《白兔记》第十一出《说计》,但与其更为近似的则是明代无名氏编辑的

① 湘昆艺术重现舞台[J]. 戏剧报,1962(09):38.
② 周洛夫. 湘昆一支梅——记"全国德艺双馨文艺工作者代表"张富光[J]. 艺海,2004(04):74-75.
③ 曲润海. 湖南戏剧格局中的湘昆[J]. 艺海,2012(06):18-20.
④ 王宁. 昆剧折子戏《白兔记·抢棍》的源、流、变[J]. 浙江艺术职业学院学报,2011(03):35-39.

《乐府歌舞台》"风"集收录的《三娘夺棍》,显示了中国戏曲向着舞台的回归。

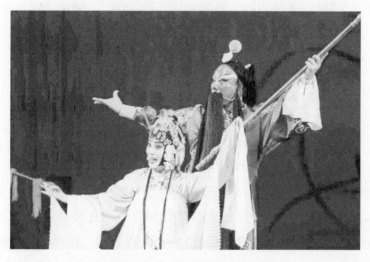

《千里送京娘》剧照(傅艺萍供稿)

肖伟在《湘昆唱腔中的衬字与衬腔》中通过具体作品的分析,认为湘昆唱腔中的衬词、衬腔,对曲调情感的表达,旋律的发展,节奏的变化,生活气息的增强,音乐形象的丰富,地方色彩的显示,曲调结构的完美,都起着十分重要的作用。①

（三）艺术特征的研究

孙文辉在《世人瞩目的湘昆》②中提到,湘昆,历史上曾有桂阳昆班之称,1917年定名为"湘昆"。湘昆是昆曲进入湖南后,吸收地方语言、民间音乐以及祁剧、湘剧等的影响,逐渐形成和发展起来的昆曲艺术流派。

张亚伶在《谈湘昆的艺术特点》一文中写道,湘昆独特艺术风格的形成,是湘南质朴民风的表现,也是湖南文化滋养的结果。此外,过场音乐、脸谱、穿戴、湘昆的独特乐器"怀鼓"和"提琴"等都有其特色。我们要深入挖掘,认真研究,使湘昆这朵艺术奇葩进一步发扬光大。③

① 肖伟.湘昆唱腔中的衬字与衬腔[J].艺术教育,2006(04):53-54.
② 孙文辉.世人瞩目的湘昆[J].艺海,2003(02):40-43.
③ 张亚伶.谈湘昆的艺术特点[J].湘南学院学报,2007(03):75-78.

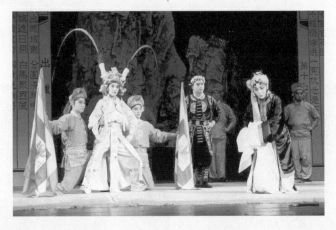

《白兔记》剧照（罗艳供稿）

唐邵华在《湘昆唱腔音乐——四声调值及腔格》①一文中分析了湘昆唱腔四声调值及腔格的特点。姚依农在《湘昆——孤独的奇迹》②一文中指出，湘昆上演剧目主要是情节完整的大本戏，音乐属曲牌联套体，表演既保持了昆曲优美细腻的传统风格，又体现了豪放粗犷的地方特色。

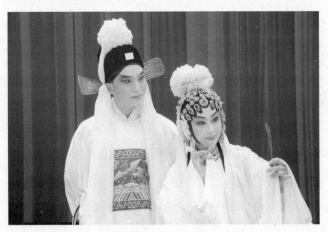

《荆钗记》剧照（罗艳供稿）

（四）文化内涵的研究

邹世毅在《湖湘文化对昆曲艺术的影响》一文中提到，无论是湖南省昆剧团的湘昆，还是祁剧中的昆曲、湘剧中的昆曲、衡阳湘剧中的昆曲、辰

① 唐邵华. 湘昆唱腔音乐——四声调值及腔格[J]. 艺海，2012(08)：38-39.
② 姚依农. 湘昆——孤独的奇迹[N]. 湘声报，2009-09-05(4).

河戏中的昆曲……都是湘昆系统。认为只要是昆曲的传统,不论何方、何地、何派,总是不停地发展变化着的,也总有不少优秀剧目是该学该传的。因此,也无正宗、非正宗之分。它们都必然承继着过往艺术的优秀传统,必然继续接受着湖湘文化的浸润和影响,都是一种宝贵的非物质文化遗产,都应该抢救、保护、传承和利用。①

朱恒夫在《论"草昆"的美学特征》②中提到,昆剧传播到外埠之后,受到当地文化与底层百姓审美趣味的影响,与所谓"正昆"在内容与形式上有着很大的不同,形成了独特的艺术形态,渐渐发生了变化,这些昆剧便被人们称为"草昆"。尽管草昆有川昆、滇昆、徽昆、赣昆、湘昆、晋昆、雨昆和永嘉昆剧等之分,但它们有着共同的美学特征,即语言方言化、音乐通俗化;新编剧目表现了底层社会的价值观念;净、丑二角的表演体现了重技艺、喜滑稽的风格。

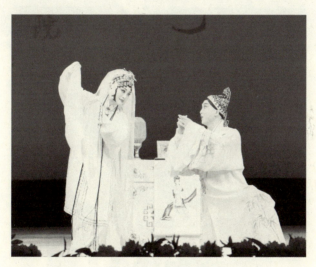

《牡丹亭》剧照(罗艳供稿)

许艳文、杨万欢在《明清湘昆发展概貌考略》③一文中写道,昆山腔于明代万历年间传入湖南后,由于受到一定的政治、经济以及地理文化的影

① 邹世毅.湖湘文化对昆曲艺术的影响[J].艺海,2007(06):36-38.
② 朱恒夫.论"草昆"的美学特征[J].文化艺术研究,2012(03):115-122.
③ 许艳文,杨万欢.明清湘昆发展概貌考略[J].艺术百家,2004(04):52-55.

响，广泛吸收了当地的民间音乐、戏曲音乐和地方语言，在文学剧本、伴奏音乐诸方面，都带有浓厚而鲜明的地方特色，因而成为湖南广大观众所喜闻乐见的戏曲艺术形式。自清代以后由于出现了大量的戏班演出，昆曲在湖南产生了巨大的影响，成为地方戏曲中重要的声腔系统，形成了与苏昆、北昆三足鼎立的湘昆流派。

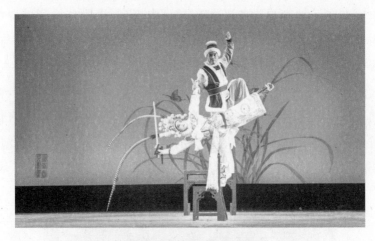

《挡马》剧照（罗艳供稿）

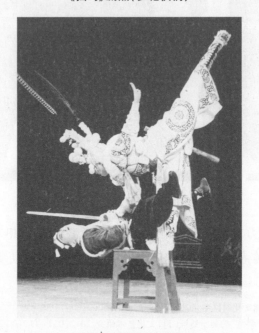

《挡马》剧照（罗艳供稿）

（五）传承发展的研究

在余映的《"非遗"昆曲艺术的动态传承——谈谈我在湘昆〈白兔记〉中饰咬脐郎》[①]一文中，作者作为一名出身于湘昆世家的艺术工作者，以自己饰演的咬脐郎为例，谈了"非遗"昆曲艺术的动态传承。

徐蓉在《地域文化与昆剧流派的形成》一文中认为，湘昆和其他流派一样，都在时代的变迁中缓慢发展着。但湘昆与流传别地的昆曲不同，在新中国成立初期，湘昆经历了一场由政府和民间共同组织、参与的发掘抢救过程，成为湘昆发展史上的一个新里程。20世纪50年代，时任嘉禾县文教科科长的李沥青同志发现该县的祁剧团中，有部分昆曲艺人和保留下来的剧目，随即派人展开抢救工作，全面挖掘昆曲遗产。一边整理传统剧目，如《荆钗记》《连环记》《浣纱记》等，一边上演了《三闯负荆》《醉打山门》等剧目，为湘昆的传承发展奠定了坚实的基础。[②]

王廷信在《孤独的湘昆——湘昆考察记略》一文中指出：昆曲的保护需要从生态出发，仅从昆曲自身着眼是不够的。湘昆的保护也不例外。而昆曲生态的保护，"更多是要树立人们对昆曲的关注意识和热爱意识，仅靠政府部门偶尔呼吁尚且不足，单凭没有策略的物质投入也很难办。因此，昆曲的保护道路还很长"[③]。

巢顺宝的《首都戏剧界座谈湘昆的表演》一文，记录的是一场如何抢救继承昆剧传统艺术的座谈会。文中学者们指出，我们今天继承昆剧传统剧目，也应该允许有不同的方法，演出也要具有不同的风格特点。演员在继承传统剧目时，一要理解老师的基本风格，二要掌握老师的基本手法，三要有自己的功夫、自己的理解。[④] 这三点，在湘昆的当代传承中有着至关重要的作用。

[①] 余映."非遗"昆曲艺术的动态传承——谈谈我在湘昆《白兔记》中饰咬脐郎[J].艺海,2015(04):170-172.

[②] 徐蓉.地域文化与昆剧流派的形成[J].上海戏剧,2004(Z1):40-41.

[③] 王廷信.孤独的湘昆——湘昆考察记略[J].剧影月报,2008(06):35-36.

[④] 巢顺宝.首都戏剧界座谈湘昆的表演[J].戏剧报,1988(02):36.

《草庐记》剧照(湖南昆剧团供稿)

雷玲在《推广昆曲艺术,打造湘昆文化品牌》一文中提出,湘昆的传承发展,文化品牌的打造,一方面要从湘昆剧团内部着手,改革内部机制,规范剧团管理模式,创新剧团运营方式,激发剧团的创造力,积极主动地把湘昆推向市场,走进群众,以获得更为广泛的生存空间;另一方面,我们也呼吁政府部门加大对湘昆的扶持力度,帮助湘昆对外宣传,强化湘昆与文化、科技、传媒、旅游等领域的合作,加快研究和开发围绕湘昆所形成的文化产业和文化产品,培育湘昆消费市场,把湘昆艺术打造成为湖南的文化品牌。①

孔次娥的《湘昆艺术的营销探索》指出,湘昆虽说有一定知名度,但目前还未形成著名的文化品牌;虽有两位梅花奖演员,但尚未形成文化号召力和市场号召力;虽有一批独具个性和地方特色的湘昆剧目,但尚未形成一呼百应、百姓乐见的文化产品,很难推向市场。虽然,国家的保护和扶持是至关重要的举措,但湘昆从业者却不能坐等保护,也要适应时代的变化,开辟昆曲的观众层面、积极进入文化产品市场。②

① 雷玲.推广昆曲艺术,打造湘昆文化品牌[J].湘南学院学报,2012(06):12-16.
② 孔次娥.湘昆艺术的营销探索[J].艺海,2010(06):161.

张寄蝶在《传承是最好的保护》一文中写道,地方戏曲的保护最主要的问题应该是传承。湘昆剧团首先从年轻人着手培养的措施是积极的,谁传承得好,就意味着谁保护得好。地方戏曲艺术是流传在百姓间的艺术,要让她世世代代地流传下去就必须有世世代代的传人,所以说保护的最好办法是传承,这是至关重要的。把重点集中在年轻人的传承上,迅速培养出一批热衷于古乐事业的年轻艺术家来,这样十年甚至几十几百年后古乐不会消亡,而会代代相传。①

李秋韵的《昆曲发展现状》一文写道,2001年5月18日,被称为"百戏之师"的昆曲被列入第一批世界非物质文化遗产名录。在近六百多年的悠久历史中,昆曲的发展几经坎坷,命途多舛,却坚定地活了下来。新中国成立后,又得到党和国家领导人的百般呵护,在这个被称为"新文化复兴时代"的21世纪,我们欣喜地看到,昆曲这一中国明代文化的最高艺术结晶,正在一点点重燃星星之火,更有燎原世界的姿态。她从民间来,走上了厅堂,走入了画中,漫漫六百年,她几经沉浮,几起几落,然而时间并没有改变她似水的脉脉柔情。如今的她自画中走出来,迈入了寻常百姓家,依旧亭亭玉立、温婉如玉。②

柯凡的《昆曲在当代的传承和发展》紧密联系社会政治、时代文化和人们在不同历史时期对昆曲的定位,围绕新中国成立以后昆曲的传承和发展情况展开了全方位、多层次的研究。全文分四个部分:第一部分首先对新中国成立以前,昆曲在古代的发源及盛极而衰、昆曲在近代的衰而未亡现象进行理论总结并分析原因,继而对新中国成立以后昆曲的现实处境进行剖析,认为政府、知识分子、演艺人员是传承和发展昆曲的三大主体;新中国成立以后,政府的主导作用尤其显著。在政府引导下,昆曲剧目、昆曲舞台艺术、昆曲理论研究呈现出鲜明的时代特征。第二部分将当代昆曲剧目划分为传统戏、整理改编传统戏、新编历史戏、现代戏和其他新创戏,并以这四类昆曲剧目为专题,根据政府政策导向、流行文化的

① 张寄蝶. 传承是最好的保护[J]. 江苏政协,2007(09):40.
② 李秋韵. 昆曲发展现状[J]. 艺术科技,2013(06):124.

影响等社会背景,分别对四类昆曲剧目的历史和现实发展状况进行论述,展示昆曲剧目在不同历史时期的文化内涵和艺术特征,思考不同类型昆曲剧目的传承、发展方式及其意义,探讨昆曲剧目传承、创作中的不成熟之处并尝试对相关问题做出解答。第三部分以昆曲舞台表演艺术的直接传承人——演员为重点,论述南、北各地一代代昆曲传承人的培养情况,并从国家制定的演艺人才培养方面的新举措上,指出人们关于昆曲传承人的认识误区。解读当代昆曲演员如何运用传统美学思想塑造新的昆曲人物,以此体现昆曲表演艺术的传承和发展。第四部分主要论述20世纪前期及新中国成立后的昆曲研究情况,以体现学术传统的延续。认为新中国成立后的昆曲研究,依据社会背景和学术研究的特点,划分为三个时期。最后论述昆曲理论对艺术实践的影响,以突出昆曲理论研究的现实意义。①

单良在《湘昆的传承与发展》中指出,湘昆的流传和发展有着悠久的历史,但现状不容忽视。在国家号召"保护非物质文化遗产"的政策下,应该怎样看待湘昆的历史和传承、发展成为眼下一个重要课题。从湘昆艺术团在郴州的现状以及领导人和民众对此的思考出发,针对此问题进行分析和探索,具体可以做以下努力:其一,争取市政府的支持,作为地方文化特色列入各旅行社郴州旅游文化演出内容,推介给来郴考察、观光和旅游的团队和人士;一旦与促进经济发展相结合,剧团就有了新的天地进行传承和创作。其二,演出剧目需贴近地方文化特色、贴近生活,要不断推陈出新,在扩大影响的过程中培养自己的名旦、名角,政府要对名旦、名角给予特殊津贴,要做到出人才,更要做到留得住人才。其三,政府文化部门要充分挖掘地方文化特色,这是湘昆剧团丰富剧目内容的源泉,湘昆剧团更要搭上郴州旅游大发展的快车来扩大影响、发展自己。②

梁彩云在《湘昆艺术探源及其发展思考》一文中提道,作为昆曲的一支,湘昆要继续在湖湘文化的土壤中生存和繁衍,必须做好三个方面的工

① 柯凡. 昆曲在当代的传承和发展[D]. 北京:中国艺术研究院,2008.
② 单良. 湘昆的传承与发展[J]. 剑南文学,2009(12):22.

作:一是溯本求源,即在搞清楚它的历史传承的基础上保持传统,发展个性,尽力恢复和完善其自有的表演风格和艺术特色;二是培养一批具有表演经验的教师队伍,建立一套自有的教学体系,形成可持续发展的演员梯队,完善湘昆艺术各个行当的表演程式;三是强化戏剧文本的创作,形成具有湘昆特色的剧目曲库和培养了解湖湘文化传统的自己的戏剧作家和作曲家。总之,湘昆的发展需要自己的不断努力,仅靠政府的扶持是远远不够的,湘昆的繁荣还应从具有湖湘文化特色的其他剧种中吸收养分,最终形成自身的特点,健康的发展。①

钱永平的《遗产化境域中的昆曲保护研究》②一文认为,关于湘昆的传承,第一要成功发挥媒体的传播功能和运用市场推销策略;第二,要得到社会公众人物的肯定与欣赏;第三,要给社会大众反应和接受的过程。

唐蓉青在《谈湖南传统戏曲传承与变革》③一文中写道,湖南戏曲(包括湘剧、祁剧、花鼓戏等)和中国戏曲一样,曾经以其独特的魅力赢得了广大观众的喜爱。但随着时代的进步、社会生活的变迁、新技术的发展以及观众群体的改变,湖南戏曲也遭遇了前所未有的寒冬。如何继承湖南戏曲优秀的传统并在此基础上加以创新,使其焕发旺盛的生命力,已成为

《白兔记》演员合影(湖南昆剧团供稿)

① 梁彩云.湘昆艺术探源及其发展思考[J].音乐教育与创作,2014(08):40-44.
② 钱永平.遗产化境域中的昆曲保护研究[J].文化遗产,2011(02):26-35.
③ 唐蓉青.谈湖南传统戏曲传承与变革[J].艺海,2014(07):62-64.

湖南戏曲工作者的一项重要使命。本文分析了湖南戏曲如何通过挖掘、恢复与保护并举来传承精华,通过内容与形式的变革来创新等方面内容,期望湖南戏曲能走出困境、焕发生机,赢得广大观众的喜爱。

(六)湘昆价值的研究

冀洪雪的《从昆曲遗产的价值及界定看昆曲的保护传承》[①]一文指出,昆曲不仅拥有大量极具价值的剧本和音乐曲谱,其表演艺术和演出模式至今仍在舞台上展现着独特的艺术魅力。对湘昆而言,当务之急是在准确界定其价值和遗产范畴的前提下,通过有效的抢救、保护和传承,使其"活态"地传之后世,这是当代人对非物质文化遗产应持有的态度。

段丽娜在《当下中国戏曲文化的审美取向与传承——解读沈斌戏曲情结与生命密码》一文中写道,我们正处在一个艺术急剧变化的时代,如何在冷静中反思与不断地探索,回归戏剧艺术的本体,追求艺术的内心期许,让中国大众持有对中国未来戏剧的美好展望,让更多的人为之努力,才是戏剧发展的根本所在。[②]

邹世毅的《湖南当前传承发展地方戏曲艺术策论》一文指出,戏曲艺术传承的主要内容包括两个方面:一是传承中华戏曲优秀的表演技艺和传统形式,即各剧种长期以来积淀的独具个性的行当表演技艺和唱做念打绝活,特点鲜明的舞台处理、表演片段、绝妙折子和审美视角;二是传承中华戏曲独有的艺术精神,即流动不居的现代精神,机智幽默的讽喻精神,广采博纳的综合精神和程式特性的思维精神。[③]

李祥林的《从地方戏看昆曲的生命呈现和历史撰写》一文认为昆曲被列入人类口头和非物质遗产代表作,是当之无愧的。"遗产"二字,意味着从岁月沧桑中透露出历史厚重感,但绝不等于跟现代社会、现代生活、现代人群绝缘。在当今日趋多元化的人类社会中,在非物质文化遗产

① 冀洪雪. 从昆曲遗产的价值及界定看昆曲的保护传承[J]. 艺术百家,2012(S2):371-375,381.

② 段丽娜. 当下中国戏曲文化的审美取向与传承——解读沈斌戏曲情结与生命密码[J]. 电影评介,2014(01):95-100.

③ 邹世毅. 湖南当前传承发展地方戏曲艺术策论[J]. 艺海,2014(07):37-40.

保护方兴未艾的当下中国语境中,传统和现代未必绝缘,时尚和古典未必冲突,关键在于人们以怎样的心态和怎样的方式去辩证地认识、把握及言说二者之间的关系。这想必是考察和探讨昆曲生命史对于今天研究者的又一有益启示。①

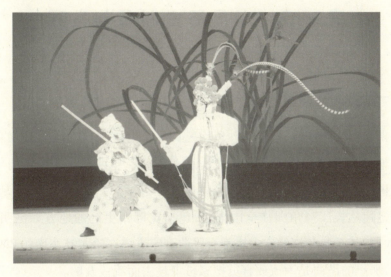

《西游记》剧照(罗艳供稿)

刘祯的《21世纪昆曲研究概论》,从学术史的研究视角出发,主要对近年来的昆曲理论研究建树做了详细的归纳和介绍。作者指出:21世纪以来短短六七年的时间里,昆曲研究所取得的成绩非常显著,无论是著作的出版、课题的立项、文章的发表及视角的开拓,研讨的频率、规格抑或学者的广泛性,都令人瞩目。如果做一个详细的数字统计,会是非常令人惊讶的。在活跃的戏曲领域,昆曲的关注度是最高的,也是成果最丰硕的。古老的昆曲艺术,以2001年被列入联合国教科文组织"人类口头和非物质文化遗产代表作"为契机,进入21世纪后所呈现出的发展及人们所给予的关注使它成为一个文化"热点",形成了独特的昆曲文化现象。与前些年人们崇尚物质、追求时尚不同,作为传统艺术的一个代表,昆曲所聚

① 李祥林. 从地方戏看昆曲的生命呈现和历史撰写[J]. 戏曲研究,2009(01):169-179.

焦的眼球使它的意义远远不限于昆曲戏曲界,而成为一种文化发展的标志。①

第二节　湘昆历史渊源与发展

一、湘昆的渊源

郴州属于湖南省,位于长沙以南三百多公里处,古时候是吴越文化交汇之地,后来是湖湘文化和岭南文化的过渡带。昆曲是在明朝万历年间传入郴州的,那时正是昆曲的黄金时代,《牡丹亭》等伟大作品相继诞生,昆曲迅速从长江三角洲往全国辐射,包括比郴州更远的地方如昆明、大理、太原,甚至黑龙江的宁古塔都有昆曲。宁古塔在哈尔滨东南约250公里处,那里的昆曲是因流放官员把家班带过去而流传开的。

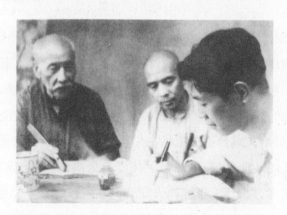

肖剑昆,彭升兰,李楚池发掘湘昆(湖南昆剧团供稿)

昆曲一传到郴州,当地人立刻就把这种载歌载舞的娱乐方式当成了时尚,富家子弟纷纷效仿。昆曲之所以有这样强大的渗透力,得益于魏良

① 刘祯. 21世纪昆曲研究概论[J]. 艺术百家,2010(01):137-142.

辅的改造,他把昆曲的发音从苏州话、昆山话中解放出来,用国人读书的发音来唱昆曲,这样,昆曲传到哪里,哪里都不会觉得陌生,所以这时的昆曲已经具备了大气磅礴的全国性戏曲的特质了。昆曲来到郴州,也吸收了郴州一带的戏曲、方言和民情风俗,形成了具有地方特色的湖南昆剧。乾隆年间,在郴州附近的桂阳县,逐步形成了一个昆曲中心,当时有个集秀班非常有名。

湘昆之所以在桂阳形成并发展起来,有多种说法。① 其一,明末清初,清兵南下,血洗扬州,殃及姑苏,苏州的昆曲艺人为避战乱,来到湖南的桂阳传艺,因此昆曲流入了桂阳。也有人说,是在清咸丰年间,桂阳一批在外地做官的人喜欢昆曲,从苏州请来昆曲艺人教授昆曲,使桂阳的昆曲得到更快的发展。比如清咸丰、同治年间,桂阳人陈士杰出任江苏按察使,他从苏州聘请昆曲艺人到他的家乡桂阳传艺,使昆曲班社在原有基础上进一步得到充实,技艺炉火纯青。

桂阳昆曲古戏台

还有人说,乾隆年间,一位名叫李昆山的苏州人,在广东当兵,开小差回家,路经湘南,教了一个弹腔戏班几出昆曲戏,引起了当地观众的兴趣,

① 姚依农.湘昆——孤独的奇迹[N].湘声报,2009-09-05(4).

故而流传开来。① 据说集秀班在乾隆年间曾到广东演出,乾隆五十六年(1791)广州《梨园会馆上会碑记》就载有"湖南集秀班"的名号。记载称,1798年,桂阳县隔水村建了一座戏台,每天都会上演湘昆剧目。类似的班社,从光绪到民国时期,就有十多个。从此,湘昆在郴州扎下了根,与民俗结合得更紧,也逐渐形成了自己的特色。

二、湘昆的萌生

昆腔是湖南地方戏曲中重要的声腔系统,湖南大部分剧种都采用这一戏曲声腔。长沙湘剧、祁剧中的昆腔原是重要的声腔,衡阳湘剧现在还保留有较多的昆曲剧目,辰河戏、武陵戏、荆河戏、巴陵戏也有少量的昆曲剧目,在湘南一隅,有专唱昆腔的桂阳昆曲。昆腔在湖南的长期发展,因与湖南的民间音乐、戏曲音乐和地方语言相融合,致使湖南的昆腔带有鲜明的地方特色。湘南的桂阳昆曲运用湘南一带的地方语言,也吸收当地的民间音乐与祁剧音乐,在文学剧本、表演艺术、伴奏音乐诸方面,都带有浓厚的地方性,因而受到劳动大众的欢迎和喜爱。这是中国昆腔发展的一个新途径,即使在昆曲衰落时期,因在各地与人民群众的生活相联系,并吸取民间艺术的养料,也使昆腔得到不断的发展。

昆腔即昆山腔,也称昆曲,原是我国一个古老的民间腔调,大约在元末明初时就已产生。据明魏良辅《南词引正》所记,元代昆山人顾坚"善发南曲之奥,故国初有昆山腔之称"。说明顾坚在元代末年已对昆山腔进行加工创造。周元暐《泾林续记》记述朱元璋问周寿谊:"闻昆山腔甚嘉,尔亦能证否?"这是说明代初年已在流行昆山腔。明成化以后,昆山腔在民间广为流传,与余姚腔、海盐腔、弋阳腔同为影响较大的四大声腔。如明祝允明《猥谈》中所说:"数十年来,所谓南戏盛行……妄名余姚腔、海盐腔、弋阳腔、昆山腔之类。"明中叶以后经魏良辅等人的改革创造,昆山人梁辰鱼作《浣纱记》传奇,大大地扩展了昆山腔的社会影响力。

① 姚依农.湘昆——孤独的奇迹[N].湘声报,2009-09-05(4).

龙华在《湘昆的历史发展》①中指出,龙膺有关曲论、诗论的著作中,曾经提到过湖南昆腔流行的情况。他在《中原音韵问》中说:"盖自风雅熄,而汉魏以来为《饶歌》《鼓吹》之曲,用古韵叶之。再变而为燕、魏、齐、梁之调,唐变而为绝句,宋变而长之,为《花问》《草堂》,皆可以谐管弦、谱竹肉,元变而为北音,其声劲,晚近又变而为南音,其声柔。"北音即北曲,乃指元杂剧;南音即南曲,乃指昆曲。他在《诗谑》中更为明确地提到昆山腔:"清斋隐几坐厌厌,碎语屏间搅黑甜。腔按昆山磨嗓管,传批'水浒'秃毫尖。瓜皮炉辦周时款,花果凋藏宋代奁。欢笑不知春夜冷,内呼半臂使人添。"

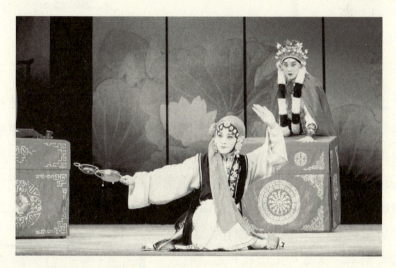

《货郎担·女弹》剧照(罗艳供稿)

这是湖南地方戏曲中最早提到昆腔的重要史料,对研究湘昆发展史很有参考价值。说明万历年间,湖南昆腔至迟当于此时流行。湘潭李腾芳在《山居杂著》中提到:"演传奇者,美冯商归妾、还金二事。予以谓不若潜避伐米者,恐伤是人手足,仓卒细故,浑然完满,慈仁心体,此有意为善者,不及能也。予观今人仁德,亟欲使人知感,苶知且感焉,我之所施已偿矣。何如人不知而无所容其感,犹有近于阴德乎?"

① 龙华.湘昆的历史发展[J].湖南师范学院学报(哲学社会科学版),1983(03):28-33.

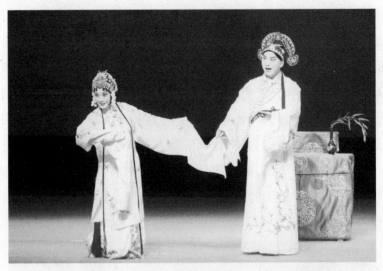

昆曲天香版《牡丹亭》：雷玲饰杜丽娘，王福文饰柳梦梅

（2015.3.3 国家大剧院 摄影：陆梨青）

以上这些历史文献都很明确地记载了湖南于明万历年间已经流行昆腔，而且有了传奇作家和作品。从昆山腔发展的情况来考察，明代中叶以后昆山腔才演变成为戏曲声腔，明代嘉靖年间，昆山腔仅于吴中一带流行，万历时才向各地广泛流传，影响遍及全国各地。众多戏曲作家创作的传奇剧本，大多用昆山腔演唱。湖南明代于万历以前，尚未发现昆山腔流行的历史记载，也未见有戏曲作家创作传奇剧本。这是与昆山腔兴起、演变及流行的历史状况相符合的。而湖南于万历年间盛行昆腔和出现传奇作家及作品，应是昆山腔蓬勃发展的必然结果。

三、湘昆的发展

清代初期，昆曲在湖南各地盛行。湖南昆腔的发展与湖南的地理环境、风俗习惯、地方语言和民间文艺紧密

农村戏台记载清代湘昆演出情况
（湖南昆剧团供稿）

结合,形成了富有湖南地方特色的戏曲声腔形式。昆腔只有地方化,才能为湖南的广大观众所喜闻乐见,这是湘昆发展的一个极为重要的条件,也是昆曲繁荣昌盛的一个决定性因素。①

湘昆历史上有记载的昆曲班社(湖南昆剧团供稿)

清代中叶以后,昆腔在全国范围内走向衰落,地方戏曲蓬勃兴起。但昆腔在湖南仍然盛行一时,且延续了很长一段时期。昆腔在湖南各地的流行呈现出一种不平衡发展的状态。道光年间,在岳阳、湘阴一带曾流行昆腔,徐受《黄村诗抄》中记述:"为报亲仇走入吴,属镂翻为楚偿诛。死

① 龙华.湘昆的历史发展[J].湖南师范学院学报(哲学社会科学版),1983(03):28-33.

生两国皆狼狈,笑煞飘然范大夫。""已除飞鸟例藏弓,王到三齐亦狗功。彭越就擒黥布死,莫徒遗恨未央宫。""流落天涯事可怜,无人知是李龟年。梨园老去琵琶贱,不及杨妃袜值钱。""破镜虽圆恨已深,为谁千里远相寻。男儿报答君亲外,只有糟糠一片心。"作者徐受,字寿同,号海宗,湖南湘阴人。他于道光年间在湘阴城北写有《观剧》诗十八首,都是有关戏曲剧目的,上引四首所吟咏的昆曲剧目分别为《浣纱记》《千金记》《长生殿》《琵琶记》等。

1986年12月第二期昆曲训练班刘浯德教授《牛皋下书》(湖南昆剧团供稿)

清代末期,昆曲在湖南已经衰落,长沙的昆曲演唱也逐渐减少,民国20年(1931)左右就几乎一蹶不振了。据艺人所述,新中国成立以前长沙湘剧中只演出《天官赐福》《醉打山门》《普天同庆》《刺虎》等少数昆曲剧目。长沙地区昆腔衰落的根本原因是失去了群众基础,加上演出剧目的贫乏,艺人的改组,致使声腔消歇。与此相反,在湖南其他一些地区,昆曲深入民众之中,与人民大众保持比较密切的联系,使湘昆得到新的艺术生命力。

20世纪50年代,嘉禾县成立了湖南昆曲学员训练班,一出《武松杀嫂》极大地震撼了观众,从而树立了湘昆的地位。1960年郴州专区湘昆

剧团成立,剧团青年演员赴京汇报演出了湘昆传统折子戏《醉打山门》《出猎诉猎》《武松杀嫂》等,受到首都文艺界高度评价。田汉说:"山沟里飞出了金凤凰。"

现在,湘昆拥有一批全国知名的昆曲演员,张富光、傅艺萍、雷玲都曾获中国戏剧梅花奖;在2007年的全国昆曲优秀青年演员展演中,刘娜获得"十佳新秀"奖。1998年,湘昆选送了53名年轻学员赴上海戏曲学校学习昆剧,这批学员现已成为湘昆艺术的后备中坚。但在今天的郴州,昆曲已处于被边缘位置了,不如在长江三角洲地区那样盛行。地域原因加之郴州的经济不是很发达,都影响了昆曲的生存与传播。有业内人士建议,将湘昆落户省会长沙,但还没有得到政府主管部门的积极响应。现在,湘昆人在寂寞中坚守着,等待再次辉煌的那一天。

湖南省昆剧团办公楼

第三章 湘昆的唱腔曲牌与乐队伴奏

湘昆自 1956 年发掘以来,历经几代表演艺术家、传承人的共同努力,积累了丰富的唱腔曲牌和伴奏曲牌。

第一节 唱腔曲牌及音调

一、唱腔结构

唱腔是传统戏曲音乐的主要组成部分,湘昆也不例外。湘昆的唱腔以曲牌缀的方式呈现,属典型的曲牌体结构。所谓曲牌体,也称联曲体,即以曲牌为基本的结构单位,将若干支曲牌按一定的规律连缀成套,辅之以念白,组成戏曲的一个套曲,通常是一出戏或一折戏的音乐。具有相对的独立性、完整性,可单独表演,也可将若干"折"音乐再连缀成一个更大的套曲,一般称之为"大本戏"音乐。目前,湘昆传统的大本戏今已有大部分失传,多见的是折子戏,也有少数依据折子戏重新编创的大本戏,如《荆钗记》《白兔记》等。

湘昆套曲的结构通常是散—慢—中—快—散;常用的板式有滚板(无眼)、散板、青板(一板一眼)、慢板(一板三眼)、赠板(一板三眼带赠

板)等;其中滚板由高腔中的滚唱演变而来,速度较快、节奏紧凑,多用于表现欢乐或抒发激烈的情感;青板速度适中,通常由中速转入快速,用于表现较为急切的叙事;慢板和赠板则多用来抒发和表达细腻的情感。

二、唱腔宫调记谱

湘昆唱腔"宫调"采用民间曲笛上的工尺七调记谱,常用的调名为上字调、尺字调、小工调、凡字调、正宫调等。

湘昆套曲中的曲牌通常采用同宫系统调,但也时常出现移调、犯调的情况。所谓移调,就是将曲牌的原定调高作升高或降低处理;在湘昆中,这种移调手法比较常见,如折子戏《产子破阵》中,开始的【醉花荫】和【喜迁莺】为小工调,后移高四度,进入正宫调的【四门子】【水仙子】等。

所谓犯调,即转调。湘昆中的转调通常是近关系转调。如正宫调【北仙吕·点绛唇】一套,它由【点绛唇】【混江龙】【油葫芦】【天下乐】【哪吒令】【鹊踏枝】【煞尾】等曲牌联套组成,其中【油葫芦】为主要曲牌,整首曲牌首先由正宫调(g)变为小工调(d)演唱(实际是将原正宫调的宫音改唱变宫),在快结尾处又运用离调手法,增加了乙字调(a)的色彩(实际是变宫为角)。[①]

谱例【油葫芦】

<center>

油 葫 芦

选自《北仙吕·点绛唇》
</center>

1 = D(小工调)

（李天王唱）只见他 … 雄 威 … 赳 赳 勇 如 … 黑,不枉他号 齐 天,只见他

① 罗殷.湘地的昆曲[D].北京:中央音乐学院,2012.

```
1 1̲6̲2 - | 1 6̲1̲2 - | 6̲ 5̲6̲1̲7̲6̲5̲6̲ | 5 - 5̲3̲ 3 |
往来     南北， 冲突 东      西，他那里

5̲ 3̲2̲5̲6̲1̲ | 2 2̲3̲ 1̲2̲1̲6̲ | 5̣ 2 3̲5̲ 2 | 5 5̲6̲4̲3̲ |
奔驰一   似也那如儿。 俺这里 神通 广

2 6̲1̲ 2̲3̲1̲6̲ | 5 - 2̲3̲ 2 | 6̲ 5̲6̲1̲7̲6̲5̲6̲ | 5 - 5̲3̲ 3 |
大也难逃   避， 俺与他辨个 高      低，昏惨惨

5̲ 3̲2̲5̲6̲1̲ | 2·3̲2̲3̲1̲6̲ | 6̲ 5̲5̲ 3̲3̲ 2̲ | 1̲2̲1̲6̲ 5̣ |
四野     征云   起， 闹垓垓 军  声 沸！

6̲1̲ 2 1 - |
军 声 沸！
```

所谓"煞声"，即乐曲的终止。唱腔曲牌的煞声，即曲牌韵段落音的组合形式，包括单调煞、交替调煞、混合调煞等。单调煞指曲牌的韵段落音单一，交替调煞指韵段落音由两音的重复交替构成，混合调煞指曲牌韵段落音由三个及以上的落音组成。① 比如，集曲【金井水红花】的煞声较为复杂，属于混合调煞，该集曲前三韵段的落音分别是la、mi、la，为羽角调煞的交替，后三段的落音分别是do、do、la，为宫羽调煞的交替；南曲【朝元歌】各韵段落音分别为re、la（低）、re、re，属于商羽交替调煞；南曲【山坡羊】各韵段落音均为la（低），因此为羽调煞；北曲【鹊踏枝】各韵段落音分别为do、sol（低）、sol，属于宫徵交替调煞。②

① 罗殷.湘地的昆曲[D].北京：中央音乐学院，2012.
② 罗殷.湘地的昆曲[D].北京：中央音乐学院，2012.

谱例【朝元歌】

朝 元 歌

(《玉簪记·琴挑》)中陈妙常〔旦〕唱腔

| 5̇ 6̇ - 1 | 6 - 6 6 6 5 6 | 2·3 5 6 1·2 1 6 5 3 |

门， 钟 儿 磬 儿 在

| 5 1 2 3 5 6 1 6 5 3 | 2 - - 3 | 2 - - - | 6̈ 5 6 1 2 |

枕 上 听。 柏 子

| 3 6 5 3 2·3 2 1 6 | 5̇ 6̇ - - | 5̇·6̇ 5 3 2 3 6 |

座 中 焚，

| 5̇ 3̇ 5̇ 6̇ 1·2 1 6 | 5 5 6 5 3 2 3 5 3 2 | 1 2 - 3̈ |

梅 花 帐 绝 尘，

| 2 - 2 2 1 2 | 3 5·6 5 2 3 - | 3 3 3 2 1 2 |

果 然 是 冰 清 玉

| 2 5 3 2 1 1 1 2 | 6 1 6 5·3 6 - | 2 3 1 1 3 2·1 3 |

润。 长 长 短 短， 有 谁

| 3 3 3 2 1 2 3 | 5·6 3²/₃ 2 3 2 | 1·2 6̇·1 5 6 |

评 论，

| 3·5 3 2 1 6̇ 5̇·6̇ 1 6 | 5 - 5̇·6̇ 1 | 3 6̇·1 5·6 3 4 3 |

怕 谁 评 论。

| 2 - - - ‖

三、曲牌音调来源

湘昆唱腔曲牌音调与郴州地方音乐联系紧密,地方民歌、戏曲等民间音乐音调成为其主要的素材来源。

(一) 地方民歌

郴州地方民歌带有浓郁的湘南地域特征,以低腔山歌和小调为主,音域较窄,旋律多级进,常用羽调式、徵调式、商调式和角调式等。表明羽音、徵音、商音、角音在民歌中具有重要地位。郴地民歌的这些特点很大程度上影响了曲牌中的装饰润腔[①],如:

(1) 湘昆《藏舟》【山坡羊】中出现许多羽音、角音的装饰润腔。

谱例【山坡羊】

山 坡 羊

选自《渔家乐·藏舟》

(中眼起)

[乐谱]

① 罗殷.湘地的昆曲[D].北京:中央音乐学院,2012.

[乐谱：简谱片段]

乱　　　　　　　蛋，　　　　虚飘飘做了

陌　　上　　　　　的杨

花　　　　　卷。

(2) 湘昆《琴挑》【懒画眉】中出现了大量徵、羽、角色彩的润腔。

谱例【懒画眉】

懒 画 眉

选自《玉簪记·琴挑》

正宫调 1 = G

慢速

月　明　云淡　　　露　　　华

浓，　　　　倚

枕　　　愁　　　听

四　壁　　　蛩。　伤秋

宋　玉　　赋　西

```
   ᵛ ⌢                 ⌢              ⌢          ⌢
| 6 -  2.1 | 3.5 2 3 1 | 6.5 1 ⁶₂ | 2 - 3 3 2 3 1 |
  风， 落             叶    惊
  ⌢              ⌢
| ¹ɛ̣ 6 1 2.3 1.1 6 1 | 2 3 1 6 - - |
  残                 梦。
```

（3）湘昆唱腔中也有直接运用郴地民歌音调的曲牌。如《醉打山门》的【山歌】：

谱例【山歌】

<center>山 歌</center>

<center>选自《醉打山门》</center>

1 = C（尺字调）

```
 2
 4 (才 才 | 才 打 打) | 1 6 1 2 3 6 5 | 5 1 6 5 3 2 3 5 |
   (卖酒人唱) 九 里  山 前 摆 战 场，

| 3 2 3 | 2.3 5 6 | 1.2 6 5 | 1 - | 3 2 3 5 6 5 3 |
  牧 童  拾 得  旧 刀 枪。 顺 风 吹 动

| 5 1 6 5 | 3 2 3 5 | 3 2 3 2 3 5 6 | 1 2 6 5 | 1 - |
  乌 江 水， 好 一 似 虞 姬 别 霸 王

| 1 2 6 5 | 1 - ‖
  别 霸 王。
```

这首【山歌】是将原曲词直接套到叫卖调上，并用郴州官话演唱。

(二) 地方戏曲

郴州地方戏曲多声腔并存，主要有高腔、弹腔等。高腔是较早传入郴州地域的戏曲声腔，并对其他戏曲声腔的形成有重要的影响，常常与其他戏曲声腔相连演出。而历史上湘昆班与祁剧班还曾合流演出，高昆台本戏演出加深了湘昆与高腔的合流。高腔对湘昆唱腔的影响主要有板式节

奏和曲调的变化。板式节奏的影响表现为：湘中出现了类似滚唱、滚白的形式。滚唱、滚内是高腔中常见的形式；湘昆常常紧缩板式，常将一板三眼缩为一板一眼（即青板）。①

谱例【古采莲歌】

古采莲歌

选自《浣纱记·采莲》

《九宫大成》谱
傅雪漪 改编

① 罗殷. 湘地的昆曲[D]. 北京：中央音乐学院，2012.

第三章 湘昆的唱腔曲牌与乐队伴奏

```
1.2 65 32 33 5 56 | 1.2 1.3 22 1 | 6 1 1 65.(6)|
莲    实    齐    戳       戳，
                    (5.6 1 2 2 1 6 6)
5 3 3 2 5   —   | 5.1 6 6 5 3.6 5 3 2 2 |
争 前         竞         折
3 2 1  2 3 6 5 3 2 | 3 2 1 2 1 — |
歇      绿    波。
```

此曲采用滚唱的形式，并用合唱表现出采莲时欢快喧闹的气氛。其曲调的拍子、节奏、旋律与高腔曲牌【一撮玉】有很大相似之处。[①] 又如：

谱例【尾犯序】

尾 犯 序

选自《武松杀嫂》

1=D（小工调）

```
廿 3 5 6 — | 1/4 0 1 | 2 1 | 1 2 | 3.5 | 3 5 2 | 0 5 |
(潘唱)停  威！    非 是 我 生 心 故 为，   都

6 5 | 3 3 6 5 | 3 2 ) 0 ( | 6 1 | 3 | 3 5 6 | 3 3 |
是 她 教 唆    到 底。     是 她 哄 我 裁

6 5 | 3 2 2 1 | 1 3 2 ) 0 ( | 5 5 6 5 | 3 1 1 6 |
衣， 便 落 圈 套 里。(道白略) 踢 伤 后  只 说

1 3 | 2 | 0 6 | 6 5 6 5 | 6 6 | 6 2 2 5 | 5 7 | 6 ‖
药 医， 我 与 她 将 毒 药 将 他  灌    死。
```

[①] 罗殷．湘地的昆曲[D]．北京：中央音乐学院，2012．

该曲牌采用高腔滚唱的方式,在描绘追杀的激烈场景时,也将人物的内心恐惧和愤怒表现得淋漓尽致。

　　此外,剧目《三闯负荆》中的【一枝花】采用夹杂滚白的手法,体现了张飞勇莽的个性特征,又将诸葛亮内心的不服刻画得栩栩如生。这种滚白与祁剧高腔中的"滚"有密切联系,祁剧的"滚"是一种口语化的散文诗体结构,常夹在唱腔中使用,吟诵性较强;还有《白兔记·回猎》中【宜春令】的第二支是湘昆独有的,传统工尺谱和通行本中皆无,是咬脐郎对父亲诉说生母李氏凄惨生活的情景。它也运用了滚唱的形式,使得诉说更加如泣如诉,悲愤交加;以及《白兔记·回猎》中的【雁过沙】运用了缩板的形式,传统工尺中为一板三眼,而在湘昆中为一板一眼,将李三娘的伤情与悲情,咬脐郎的疑心与怜心充分展现出来。①

谱例【解三醒】

解 三 醒

选自《武松杀嫂》

1 = F（六字调）

【解三醒】　　　　　　中速

卄 5 6ⅰ 5 3 6 - | 2/4 3 3 6 5 | 3.5 6ⅰ 5 | 5 3 1 2 |
（王唱）堪笑他 （多多）枉 称 英 豪, 走 衙 门

3 5 3 2 1 2 | 2 1 3 2 - | 3 2 3 5 | 6ⅰ 6 5 5 6 | 6 ⅰ 2 |
不　值　　分　毫。　　撑 驾　小　船　　离 大

3.2 1 2 6 | 6 5 | 6 5 1 | 6 2 1 5 | 6 | 1 6 | 1 1 |
每,　　　　再 不 怕 浪 头　高。（潘唱）干 娘 打 听

1 6 1 | 3 5 2 | 2 6 | 6 5 1 | 6 2 1 5 | 6 - |
想 必 回 报,　事 体 不　知 怎 样　了?

① 罗殷. 湘地的昆曲[D]. 北京:中央音乐学院,2012.

第三章 湘昆的唱腔曲牌与乐队伴奏

(王唱)休烦恼,(可)冰山一座,化成半杯雪消。(潘唱)谢天公周全奴好,感伊家成就了鸾交。恩山义海难酬报,侍奉你暮年高。(王唱)武二去请邻里到,事体如何怎样了?(同唱)难猜料,(可)待武二回来自有个分晓。

这支【解三醒】是王婆与潘金莲得知武松去请邻里作证时的相互安慰。由于受高腔的影响,打破了原本的曲腔格律,将"合""四"等音提高了八度,而行腔音乐也有所提高,配合打击乐使整个场面更加热烈。其乐段【煞声】仍保持基本不变,原韵段落音是 re、re、la(低)、la(低),为羽商交替调煞,现变为 re、re、la(低)、sol,最后一句转向高音,使情绪更为激动,二人忐忑不安、焦急不安的心态展露无遗。①

此外,湘昆曲牌中多次出现腰板、腰眼和闪板等,这在传统一板一眼

① 罗殷.湘地的昆曲[D].北京:中央音乐学院,2012.

的唱腔中较为少见,此类板式与高腔也有着紧密的关联。

(三)其他音调

1. 集曲曲牌的始末

湘昆集曲曲牌的基本腔格较为复杂,可从所集曲牌的起始与结束腔处寻找规律。如【金井水红花】按集曲曲牌分为四部分来分析。【梧叶儿】:散板起句,第三字上板,始腔处 mi—sol—la—do(高)—re(高),结腔处 sol—la—sol—mi—re—mi,其中的韵脚落音须为 la;紧接【水红花】:始腔处 la(低)—do—re—mi—sol—mi,结腔处 do—re—mi—do—la(低),其中的韵脚落音须为 mi,定式【也啰】的腔格为 sol—mi—sol—la—do(全低);接【柳摇金】:始腔处 re—do—la(低)—sol(低),结腔处 mi—sol—mi—do,韵脚音落 do;接【皂罗袍】:始腔处 mi—la—do—sol—mi(全低),结腔处 do—re—la—re—do—la(低),其中的韵脚落音须为 do。①

谱例【金井水红花】②

【金井水红花】落音

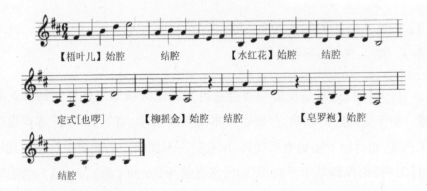

2. 多样化润腔手法

湘昆曲牌中常见的润腔手法主要有带腔、撮腔、垫腔、迭腔、喷腔、滑

① 罗殷. 湘地的昆曲[D]. 北京:中央音乐学院,2012.
② 罗殷. 湘地的昆曲[D]. 北京:中央音乐学院,2012.

腔(揉腔)、撒腔、豁腔、嚯腔、罕腔等。除去运用较多的罕腔、豁腔外,还有带腔、振腔、垫腔、迭腔、撒腔、滑腔等,且装饰腔更加繁复,一般在文戏南曲中较为常见。如:

谱例【朝元歌】

朝 元 歌

选自《玉簪记·琴挑》

$1=G \dfrac{8}{4}$

(正宫调)

非遗保护与湘昆研究　　076

6.12 12 33 32 16 | 5 6 - 1̆1̆ 6 - - - | 3 6̆ 6 5.5 3 5 5 |
　　　　　　　　　　　眉　痕？　　　　　　云　掩

6.12 12 33 32 16 | 5 6 - 1̆1̆ 6 - 6 5 6 |
柴　　　　　　门，　　　　钟儿

2⁴⅃ 5.6 11 6 53 2 | 1.3 23 56 16.53 | 2 - - 3 3 |
磬儿　　在　枕　　上　　听。

2 - - - | 6 0 16 5.3 6.2 12 | 3.6 65 3 2.3 32 16 |
柏　子　座　中

5 6 - - | 5 5 3 2 2 3 | 5 6 1 6 1.2 1 6 5 |
焚，　　　　　梅　花　帐

5 6 5 5 3 2 0 3 5 3 3 2 | 1 2 - 3̆3̆ 2 - 2 1 2 1 2 |
　　　绝　尘。　　　果　然　是

3 5 5 3 - | 3 3 3 2 1 0 2.3 | 2⁴⅃ 3 2 1 1 1 2 |
冰　清　　玉　　润，　长　长

6.2 1 6 5 5 6 - | 3.2 1 1 3 2¹⅃ 3 | 3 3 3 2 1 2 |
短　短，　　有　谁　　评

3 5̆5̆ 3 3 2 2 | 1.2̆ 6 6 5 | 3²⅃ 2 1 1 6 5.6 11 6 |
论？　　　　　怕　谁

5 - 3 3 5 | 3.5 6.1 5 5 3 3 | 2 - - - ‖
　评　　论？

第二节 伴奏乐器及曲牌

一、伴奏乐器

传统的湘昆以曲笛、锣鼓等吹打乐器伴奏,不使用丝弦乐器。新中国成立后,伴奏乐器得到不断丰富,并且有文场和武场之分。

（一）文场乐器

文场多为管弦乐器,通常由曲笛、唢呐（大、小唢呐）、笙（中音笙）、三弦、琵琶、胡琴（二胡、低音革胡）、古筝、阮（中阮）、怀鼓、班鼓、云板、小锣等组成。其中怀鼓相传是从明代传承下来的一件乐器,因抱在怀中敲击而得名,鼓槌由竹片削成,细长而有弹性,靠手指的力度带动鼓槌,鼓槌由于惯性颤动不止而不断敲击鼓面,发出"咯咯咯"的声音。

怀鼓

湘昆乐队

（二）武场乐器

武场多用打击乐器，如班鼓、大小堂鼓、战鼓、云板、大小锣、大小钹等。其中，小锣有高音和低音两种，武场中一般运用高音小锣，"发音坚脆、音传很远，有'穿山小锣'之称"。

二、伴奏曲牌

湘昆的伴奏曲牌有旋律曲牌和锣鼓曲牌之分。

（一）旋律曲牌

湘昆的旋律曲牌借鉴了祁剧的手法，可分为大过场和小过场两类。大过场中常用大唢呐、锣、鼓、大钹等乐器，其中主奏旋律乐器唢呐中有一支为祁剧唢呐，其形制较大，声音高亢洪亮、刚健雄浑，配合祁剧战鼓、大堂鼓、大锣、大钹等，可以渲染出威武雄壮的气势。小过场用曲笛主奏，伴以丝弦、班鼓、小堂鼓、云锣、小钹等相随①。常用的旋律曲牌有以下七种。

1. 【哭皇天】

【哭皇天】属哀乐，曲牌由民间器乐曲发展而成，是典型的小过场曲牌。板式为一板一眼（四二拍子）。曲调悲哀肃穆，通常用于灵堂祭奠、吊孝等场合。如《义侠记·武松杀嫂》中武松祭奠武大郎的场景，以及《长生殿·哭像》等。

谱例【哭皇天】

哭 皇 天

【哭皇天】(0 2 1 2 | 5 6 5 3 2 3 | 0 2 1 2 | 5 6 5 4 5 3 |
0 5 3 5 3 2 | 1 2 1 6 5 1 | 0 5 3 5 3 2 | 1 1 6 1 2 |
3 5 2 3 1 7 | 6. 7 5 7 6 | 0 2 2 5 | 6. 7 5 7 6 | 6. 1 5 6 4 |
3 - | 6. 1 5 6 4 | 3. 4 3 4 3 2 | 1. 6 1 2 3 | 0 2 1 2 |

① 罗殷. 湘地的昆曲[D]. 北京：中央音乐学院，2012.

| 5 6 5 3 2 3 | 0 2 1 2 | 5 6 5 4 5 3 | 0 5 3 5 3 2 | $\widehat{1 -}$) ‖

2.【小开门】

【小开门】属细乐,由民间器乐曲发展而来,板式为一板一眼(四二拍子),可加小锣、小钹演奏。曲调轻松欢快,气氛热烈。其用途较广,适于迎宾、送客、行路、拜贺等场合。如《铁冠图·刺虎》《安天会·盗丹》等。

谱例【小开门】

小 开 门

选自《安天会·盗丹》

（细吹曲牌）

1 = D（小工调）

中速稍慢

| 3 5 | $\frac{2}{4}$ 6 5 6 i 6 | 6 3 3 5 6 | i 5 6 5 3 | 3 5 6 i 5 3 |

| 2 1 2 | 3 5 6 | 5 3 2 3 | 1 2 1 | 6 i 7 6 | i 2 1 | 3 2 3 | 3 ‖

3.【出队子】

该曲牌为粗吹曲牌,属军乐,由同名南曲曲牌发展而来,板式为一板一眼(四二拍子)。曲调庄严肃穆,常用于发兵、颁师等场合。如《浣纱记·回营》中开场颁师下令的场景。

谱例【出队子】

出 队 子

选自《浣纱记·回营》

凡字调 1 = ♭E

中速

| ₩) 0 (| ₩ 6 6 1 1 6 |) 0 (|
连 营 分 队,

₩（大台. 仓嘟 才台 仓 仓）　　　（八嘟　仓 才 仓 才

$\frac{2}{4}$ 0 6̇ 6̇ | 1 1 | 2 1 | 6̇ 5̇ 6̇ | 5̇ 5̇ | 5̇ 3̇ 3̇ | 2̇ 2̇ |

前蠢高张朱雀　旗，弓刀簇拥列戎

仓嘟 七 令 仓 令 台 七 台 乙 台 仓 大 八 七 令 仓 七 仓 令 七

3̇ ⁀ 2̇ 1̇ | 1̇ 2̇ | 1̇ 5 6 | 3̇ 2̇ 1̇ 6 | 3̇ 2̇ |

衣，　万　骑城南　战胜　归，试问

乙台仓 0 七 乙台 仓 令台七台 乙台仓大八 七 令

1̇ 6 1̇ | 5 6̇ 1̇ | 0 3̇ 3̇ 6 | 5 6̇ ‖

三吴　豪杰　有　谁？

仓 令 大 仓 令 七 乙 台 仓）

4.【万年欢】

该曲牌为细吹曲牌，属神乐，由同名北曲曲牌发展而来，板式为一板一眼（四二拍子），可加小锣击节。曲调轻松愉快，多用于幻境，也用于庆贺、拜堂等热闹场面。如《牡丹亭·惊梦》中花神引柳梦梅和杜丽娘入梦时即用。

谱例【万年欢】

<div align="center">

万 年 欢

（细吹曲牌）

</div>

1 = D（小工调）

中速

6 7 6 5 | $\frac{2}{4}$ 6 1 2 | 3 5 3 2 | 3 6 7 6 5 | 6 1 . 2 | 3 5 3 2 |

3 5 4 | 3 5 2 3 | 5 6 5 | 4 3 2 1 | 2 3 2 | 5 3 2 1 | 6 7 6 |

1 7 6 1 | 2 3 2 | 3 5 3 2 | 1 6 1 | 2 1 6 7 | 6 5 4 | 3 5 2 3 |

2 1 2 | 1 6 5 | 3 5 6 7 | 6 ‖

5.【将军令】

该曲牌为粗吹曲牌,属军乐,出自民间器乐曲,板式为一板三眼(四四拍子),加锣鼓及双钹演奏。曲调雄壮豪迈,气势磅礴。一般用于操演、摆阵、升帐等场合。有时开演前的"打闹台"也奏该曲。

谱例【将军令】

将 军 令

(粗吹曲牌)

$1 = G \frac{1}{4}$(正宫调)

6.【麻婆子】

该曲牌为小过场曲牌,属宴乐,也可用唢呐。板式为一板三眼(四四拍子),曲调欢快热烈,一般用于欢宴、赏景等场合,也用于剧中人物思索及书写的场景。

谱例【麻婆子】

麻 婆 子

$1 = G \frac{4}{4}$(丝弦)

7.【风入松】

该曲牌为粗吹曲牌,属军乐,由同名南曲曲牌发展而来,板式为一板一眼(四二拍子),曲调雄壮豪放,节奏感强。多用于军士们引将军上下场,也用于行军或追击敌军等场合。如《千钟禄·搜山》以及《铁冠图·乱箭》等。

谱例【风入松】

风 入 松

选自《千钟禄·搜山》

(粗吹曲牌)

第三章 湘昆的唱腔曲牌与乐队伴奏

(二) 锣鼓曲牌

湘昆中的锣鼓曲牌又称"挑头",分唱腔锣鼓、念白锣鼓、身段锣鼓、效果锣鼓四类。常用的锣鼓曲牌有以下七种。

1.【帽子头】

该锣鼓曲牌结构较为简短,多用于人物自报家门后的亮相或身段表演,使用率较高。

帽 子 头

$\frac{2}{4}$ 当 当 | 另当 衣另 | 当 0 | 当 0 ‖

2.【圆场】

该锣鼓曲牌气势雄壮,通常配合角色身段动作及舞台调度,也可用于武将上下场。如《武松杀嫂》【尾犯序】中大量追杀场面。

圆 场

罗殷 记谱

$\frac{2}{4}$ 多罗衣 | 当多 当 ‖: 衣多 当 :‖ 衣多 当多 ‖: 当多 当多 :‖ 当多另 当 ‖

3.【急尖】

该锣鼓曲牌节奏紧密,通常用于配合角色遇急事的场合,以衬托焦急的心情。

急 尖

罗殷 记谱

$\frac{2}{4}$ 多罗衣 | 当多 0 | 当. 当当 ‖: 当当 当当 :‖ 当多另 当 ‖

4.【身段锣】

该锣鼓曲牌主要用于配合角色的身段表演。

身 段 锣

$\frac{2}{4}$ 多 把 打 | 长 当当 | 尺当 衣当 | 长 当当 | 尺当 衣当 |

长 当当 | 尺打 衣嘟嘟 | 长 长打 | 衣尺 衣当 | 长 当当 |

尺打 尺 | $\frac{3}{4}$ 长 当尺 衣当 | $\frac{2}{4}$ 长 0 ‖

5.【抽头】

该锣鼓曲牌通常用于唱段相接处,以加强气氛,也用于配合武戏唱段中身段舞蹈动作。如《草庐记·花荡》张飞唱北越调【调笑令】中运用了此锣鼓曲牌。

抽 头

$\frac{2}{4}$ 打.打 打打 | 衣打 衣打衣 | 长 当当 | 尺当 衣当 | 长 长 0 ‖

6.【上场锣】

该锣鼓曲牌气氛紧张激烈,通常用于摆阵、厮杀、争斗、行路以及急速的上下场。

上 场 锣

渐快

$\frac{2}{4}$ 多衣 多衣 | 多衣 多衣 | 当当 0 | 当当 当当 | 多 当 0 ‖

7.【扑灯蛾】

该锣鼓曲牌通常用于愤怒或疑虑等场景,与角色的干念配合。干念常见为两个或四个五言、七言韵段,前有起句和身段锣鼓等,念时则为云板、班鼓同击"朴"节奏,而后再接身段锣鼓,如此循环。如《武松杀嫂》中

武松状告无门、恨怨丛生时运用此锣鼓曲牌。

扑 灯 蛾

罗殷 记谱

$\frac{2}{4}$ 多 把 打 ‖: 长 尺当 | 尺当 尺当 | 尺把打 0 | 空 长 ‖: 朴 朴 :‖
（起句）　　　　　（身段）　　　　　　（亮相定场）　　　（干念）

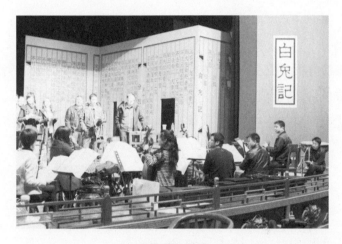

湘昆乐队训练

湘昆剧团乐池

第四章 湘昆的角色行当与表演特征

在表演方面,湘昆在长期发展中,既吸取地方剧种的表演特点,又紧密结合群众生活,形成了体系完备的角色行当体制和表演特征。既继承有昆曲优美细腻的传统风韵,又体现出豪放粗犷的地方色彩。

第一节 角色行当体制

一、角色体制

湘昆的角色,可分生、外、末、小生、正旦、花旦、老旦、净、付、丑。各行角色"开山子"的出手都有规定:花脸双手盖头;生角平肩;旦角平胸;丑角不拘。湘昆表演提倡文武兼长,装龙像龙,装虎像虎。如名小生周流才,饰吕布一表英俊,扮书生则儒雅潇洒。张宏开能演《刺梁》中的刺杀旦,又擅长扮演天真活泼的红娘。许多艺人由于勤学苦练,功夫到家,因

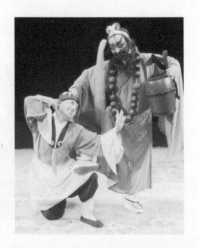

《醉打山门》剧照(湖南昆剧团供稿)

此应行自如,戏路也广。①

前辈著名演员,有周流才(小生)、张宏开(小旦)、翠红(小生)、翠美(小旦)、刘礼全(老生)、谢金玉(生,兼善谱曲)、马赛宏(旦)、雷石富(净)、蒋火成(净)、李子金、侯文保(丑)、胡水保(生)等,他们在昆曲表演艺术领域都有颇深的造诣,而且各有特色。

陈巧林、碧中玉老师教授《玩锤见嫂》(湖南昆剧团供稿)

二、主要行当

湘昆的行当,可分老生、小生、旦角、净角和丑角五类;按年龄性格、身份特征,又有小行之分。

(一)老生

老生又可分生、外、末三个小行,均挂髯口,统称须生。生角,扮演中年男子,挂青须,文武并兼,是须生之首。文戏重唱念,如《钗钏记》中的李若水,在"大审"一折,吐字清晰有力,语句徐疾有致,是生角最具白口功夫的重头戏;而"谒师"一折以唱为重,讲究"雨加雪"的唱法,即以本嗓为主,兼用假音,表演要求仪表庄重,有高雅脱俗之态。武戏有《千金记》

① 许艳文,杨万欢.明清湘昆发展概貌考略[J].艺术百家,2004(04):52-55.

中的韩信、《麒麟阁》中的秦琼等,要求他们戴盔穿甲,讲究英武刚健。外角,扮演年老长者,挂白须,如《寄子》中的伍员、《八义记》中的公孙杵臼、《扫松》中的张广才、《交印》中的宗泽等。外角也有挂花须的,如《荆钗记》的钱流行,均以形态苍老、步履凝重、动作朴实为上。末角,挂青须,常饰家院一类配角。而《一捧雪》中的莫成、《八义记》中的程婴,虽是家院,却是唱做兼重的角色。①

（二）小生

小生扮相

小生扮演无须的青年男子,唱念以假嗓为主,兼带本嗓,有官生、巾生、穷生、雉尾生之分。官生、巾生、穷生属文小生;雉尾生属武小生。官生,戴纱帽、穿蟒袍,如《浣纱记》中的范蠡、《琵琶记》中的蔡伯喈、《荆钗记》中的王十朋等,要求仪态端庄稳重。巾生,戴巾小生,穿裙子,持折扇,如《牡丹亭》中的柳梦梅、《玉簪记》中的潘必正,注重扇子、水袖功。穷生,多为落魄书生,穿"富贵褶子",拖薄底鞋,如《绣襦记》中的郑元和。雉尾生,如《连环记》中的吕布,戴紫金冠、插翎毛,气度英俊,运用紫金冠颇具头颈功夫,一抬一挢,可显著地表现人物内心的忧愁和愤恨之情。《义侠记》中的武松,以短打见功,亦属雉尾生。此外,湘昆中还有几出小生挂须的本工戏,如《长生殿》中的唐明皇、《醉写》中的李太白等。

（三）旦角

旦角可分花旦、正旦、贴旦和老旦四个小行。花旦位居旦行之首,戏路极宽,多饰闺门小姐,所以又有闺门旦之称,如《牡丹亭》中的杜丽娘、《钗钏记》中的史碧桃、《荆钗记》中的钱玉莲。而雍容华贵的杨贵妃（《长生殿》）、武艺精强的夜珠公主（《产子破阵》）、贫苦低微的渔家女

① 张富光.楚辞兰韵:李楚池昆曲五十年[M].北京:文化艺术出版社,2008.

(《渔家乐》中的邬飞霞),亦归花旦扮演。另外有"三刺"(《刺梁》《刺汤》《刺虎》)、"三杀"(《杀嫂》《杀惜》《杀山》)戏,以摔打功夫见长,亦由花旦演员表演。正旦饰已婚中年妇女,以宁静端庄为主,如《琵琶记》中的赵五娘、《白兔记》中的李三娘。而《痴梦泼水》中的崔氏,由痴而癫,是正旦行的另一类型人物。贴旦以活泼伶俐、举动轻快见长,多饰丫鬟一类配角。但《佳期拷红》中的红娘、《闹学》中的春香、《相约相骂》中的芸香,唱做繁重,是贴旦为主的重头戏。贴旦还有扮演男童的本工戏,如《寄子》中的伍封、《白兔记》中的咬脐郎、《八义记》中的赵武等。老旦则扮演老年妇女,如崔夫人(《西厢记》)、王十朋之母(《荆钗记》)、王婆(《义侠记》)等。

（四）净角

净角可分为花脸、粉脸两个小行。花脸以红黑二色为主,大多扮演勇猛刚强、忠义正直的正面人物,动作粗犷火爆而又妩媚多姿,如《三闯负荆》中的张飞、《刀会》中的周仓、《精忠记》中的牛皋、《北诈》中的尉迟恭、《嫁妹》中的钟馗等。而《八义记》中的屠岸贾则专横残暴,属红奸脸。至于《刀会》中的关羽、《送京娘》中的赵匡胤,虽是红脸,则属老生本工戏。花脸还有三个和尚戏,如《醉打山门》中的鲁智深、《西厢记》中的惠明、《五台会兄》中的杨五郎。

粉脸以白色为主,重在唱念,多饰演反面人物,如《连环记》中的董卓、《渔家乐》中的梁冀、《精忠记》中的秦桧、《荆钗记》中的万俟等。

（五）丑角

丑角,也称小花脸,可分为小丑、副丑两个小行。小丑面部白块只在鼻眼之间,面积较小,多扮演心地善良、性格活泼、诙谐滑稽的人物,如《渔家乐》中的万家春、《扫秦》中的疯僧、《党人碑》中的刘铁嘴、《茶坊》中的茶博士、《义侠记》中的武大郎、《连环计》中的傻丫鬟、《风筝误》中的丑小姐以及《十五贯》中的娄阿鼠等。小丑行当善用身段动作表演,极具喜剧效果;副丑,也被叫作副角,面部白块画于两眉之上及左右脸颊,面积较大,多扮演老奸巨猾、阴阳怪气、行径卑劣的反面人物,如《钗钏记》

中的韩时忠、《义侠记》中的西门庆、《一捧雪》中的汤勤、《水浒记》中的张文远、《浣纱记》中的伯嚭以及《狗洞》中的鲜于佶等。

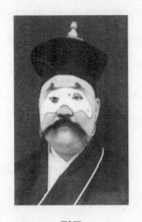 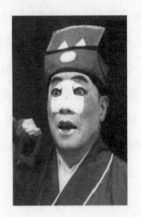

副丑　　　　　　　　　小丑

第二节　表演风格特征

湘昆的表演，一向载歌载舞、抒情优美。湘昆植根地方，常在农村草台演出，为了求得广泛的观众，又不失掉湘昆的本色。表演艺术力求细中有粗，把粗与细的关系辩证地统一起来，这就显出粗犷中见细腻，豪放而不失优美的风度。

一、文武结合

湘昆的表演有许多高难度的形体动作，每个动作动静相济，层次分明。比如《武松杀嫂》是湘昆老艺人匡升平的拿手戏，表演别具一格。"杀嫂"是此剧的高潮，也是剧中人物冲突白热化的顶点。当武松听得众邻居揭发潘金莲毒死武大时，猛然将座椅腾空一抛，强烈地表现了怒火冲天的情绪。接着武松拔刀追杀潘金莲，纵身一跳，土兵就势把武松托起，

形成"托举"画面,那种居高临下的气势,令人惊心动魄。① 潘金莲绕桌躲避,武松飞身一跃,单腿跪在桌上,虎目圆睁,用刀尖指向王婆和潘金莲,愤怒之情如汤沸腾。潘金莲假哭佯悲,武松抓潘连砍三刀,潘奋力向上三跳,头发向空中直甩,强烈地表现潘的拼命挣扎和内心的恐惧。这一连串的追杀动作,配以高亢激越的大锣、大鼓和一对唢呐的伴奏,舞台气氛紧张火爆,艺术效果十分强烈。此外,湘昆老艺人善于从人民生活中汲取养料,来丰富湘昆表现力。如苏昆《十五贯》中娄阿鼠杀人的凶器是斧头,湘昆却改用当地屠夫卖肉的尖刀。名旦张宏开擅演《渔家乐·藏舟》,他饰演渔家女邬飞霞,唱做到家,表情细致。登场唱第一支【山坡羊】曲牌,一启口开腔,就能使草台下成千上万观众寂然无声。藏舟原为荡桨,张宏开根据湘南河流水急滩多的特点,改用长篙表演出许多优美多姿的撑船动作。他有一个撑船舞姿,身子拱得像一张弯弓,既美及真,群众评他"一篙抵得八百吊"(即八百串钱)。在《风筝误·前亲》中,前辈名丑李金富饰戚友先,当他揭开面纱见到詹小姐的丑容时,迅即把拳头塞进嘴内,表现出一副惊恐难言的状态。湘昆泰斗谢金玉原习小生,后改生角,

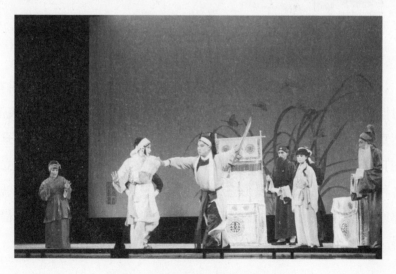

《武松杀嫂》剧照(湖南昆剧团供稿)

① 张富光.楚辞兰韵:李楚池昆曲五十年[M].北京:文化艺术出版社,2008.

他表演技艺精湛,且善作曲创腔,昆班子弟都叫他"大先生"。他在《连环记·议剑》中饰王充,一曲【锦缠道】,边唱边做,配合纱帽翅的抖动和推椅转椅的动作,把王充为国忧虑的心情抒发得淋漓尽致。《琴挑》有一段"搬椅"的表演身段,当陈妙常唱【朝元歌】"一度春来,一番花褪"时;小生、小旦搬椅、撞椅(在"褪"字上一撞,小锣一击),眉目传情,身段优美,不露轻佻之态,这有别于其他昆剧的演法。①

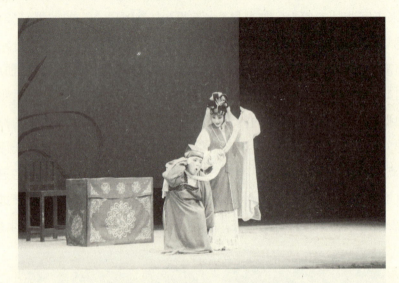

《水浒记·活捉》剧照(湖南昆剧团供稿)

《绣襦记》中的郑元和,前辈小生刘鼎成擅演此剧,由于他对叫花子的习性留心观察,把郑元和叫奶奶的乞讨口气和人物的酸腐气息,表演得自然真实。历来演穷生戏者,多以习演郑元和为基础。"罗汉山子"是《醉打山门》中的一套造型表演艺术,腿功难度极大。右腿金鸡独立,摆出各种身段,模拟十八罗汉形态,栩栩如生。② 据李沥青老师说,该剧是从祁剧弹腔《打蜈蚣岭》中移植而来。可见湘昆前辈艺人善于横向借鉴,也善于从地方戏曲音乐吸取营养来丰富自己。

① 许艳文,杨万欢.明清湘昆发展概貌考略[J].艺术百家,2004(04):52-55.
② 张富光.楚辞兰韵:李楚池昆曲五十年[M].北京:文化艺术出版社,2008.

湘昆观众

二、粗细兼有

湘昆曲调,少用装饰,自然朴实,音调高亢,吐字有力,"唱功不如苏昆的细腻柔丽,且掺用紧缩节奏、加滚加衬等手法,形成具有地方特色的'俗伶俗谱'。乐队伴奏,参用了祁剧的锣鼓和节奏"①。小锣分高低音,演武戏用高音小锣,唱文戏用低音小锣。湘昆保留有明代相传的怀鼓,状若荸荠,又叫荸荠鼓。怀鼓抱在怀中,用一枝有弹性的竹签敲击,发出"咯咯咯咯"如蛙鸣之声,伴随唱腔进行,别具情趣。

湘昆表演的总体风格特征是优美细腻中显出粗犷豪放的风格,因其善于吸收当地戏曲、民间歌舞、曲艺习俗等有用成分,使表演艺术更具地方特色,更适合在乡村演出。如《十五贯》"访鼠测字"一出中,娄阿鼠手上玩的不是骰子,而是湘南盛行的纸牌,在头上还要插上几张;《醉打山门》中的击拳,运用从祁剧《打蜈蚣岭》中演变过来的"罗汉衫子",塑造出十八罗汉不

① 许艳文,杨万欢.明清湘昆发展概貌考略[J].艺术百家,2004(04):52-55.

同的形象等。湘昆表演,极重唱做,有"死戏唱活"之说。如生角的《弹词》《夜奔》,小生的《拾画叫画》,旦角的《思凡》,丑角的《拾金》等独角戏,全凭吃重的唱腔和繁复的身段来表达人物复杂的矛盾心态,至今盛演不衰。

湘昆《见娘》剧照

湘昆唱腔一气呵成,唱做结合紧密,丝丝入扣,动作圆活连贯,一举一动均应落在字位和板眼上,务求节奏鲜明,动作规范,这是湘昆表演细腻之长。湘昆不但注重身体的功夫技巧,面部肌肉和眼神运用也很讲究,花脸和丑角有个动脸功夫,惟妙惟肖,诙谐有趣。眼神运用,以"滚眼"最见功夫,一双眼珠能迅速转动,也可右眼闭,左眼转;左眼闭,右眼转。至于紫金冠的一抬一挡,翎毛、纱帽翅的抖动以及吐火、剑跳鞘、耍素珠等特技,都在发展运用,以助刻画人物形象,表达内心情感。

湘昆的表演舞蹈性很强,曲牌很丰富,表演身段粗中有细,生活气氛特别浓郁,动作重舞蹈表演。如《浣纱记》中的采莲,男女对舞与合唱,非常优美新颖。又如《渔家乐》中渔家女使用长篙撑船,身段粗中有细,深刻描述了渔家生活情景。《刺梁》一场是用药针行刺,不是用小刀去刺,当有机会行刺时,邬女因紧张而忘记药针所在的动作表情,使观众为之捏一把汗。如《连环计》中三闯负荆的表演,鲜明易懂,以及《局前滚水》《武松杀嫂》《十五贯》等,都有其表演的特点。现在正发掘《打赌寄楼》《连环计》《牛头案》《风筝泪》等全本戏目。

《贩马记·三拉团圆》剧照（罗艳供稿）

湘昆表演时，角色出场"亮相"是在整冠、抖袖、理须之后；下场须跳"马门"（即小跳，从祁剧吸收而来）；"开衫子"（即起霸）分全衫子和半边衫子两种。

湘昆是昆曲奇葩中富有地方特色的一支，它的传承价值在于艺术的流变性、地方性和通俗性。保护它、传承它，是为了实现一个美学原则：一花一世界，一叶一如来。同为昆曲，因地域、语言的差异，会产生唱法没变而演法不同，都需要得到传承和发扬。

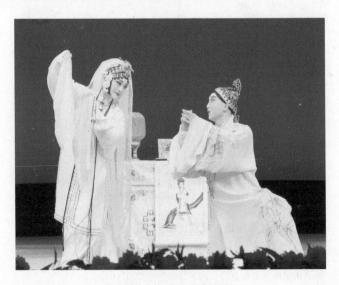

《牡丹亭》剧照（罗艳供稿）

三、风格特质

对于湘昆的表演,1986 年 3 月 29 日的《北京晚报》称其"质朴清新、别有风采"。1986 年 4 月 5 日的《人民日报》曰"湘音突兀、独现乡土昆曲之风韵"。1986 年第 5 期《戏剧报》评价道:"湘昆以质朴醇厚的风格,使首都人民耳目一新,交相赞誉。"这些评论都充分肯定了湘昆表演艺术别具魅力。而催生湘昆这种质朴醇厚表演风格的,无疑就是湘南同样质朴醇厚的民风民情。①

1. 一切以生活为源泉,源于生活,贴近生活

湘昆的表演从湘南的民众生活中吸取了丰富养料,从表演的人物和道具出发,将民众生活动作程式化又使程式动作生活化。如《渔家乐·藏舟》,湘昆艺人根据湘南河流水急滩多的特点,将昆曲中原有的摇橹改为长篙,表演了许多撑船动作,那些优美形象的身躯扭动和撑船动作,就是湘南船夫日常生活的真实写照,是生活美和艺术美的完美结合,被誉为"一篙抵得八百吊(铜钱)"。②

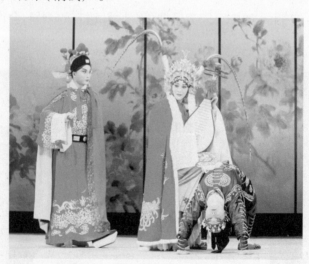

《青冢记·昭君出塞》剧照(罗艳供稿)

① 张亚伶.谈湘昆的艺术特点[J].湘南学院学报,2007(03):75-78.
② 张亚伶.谈湘昆的艺术特点[J].湘南学院学报,2007(03):75-78.

2. 一切以人物为核心

根据不同人物、不同场面、不同情感安排不同的舞台技巧,运用高难度动作表现人物心理活动是湘昆的又一特点。如《白兔记·抢棍》一折描写刘智远看守瓜园,其妻李三娘知道瓜园有瓜精,劝阻他不要去。按说这是一出描写夫妻间互相关心的生活小戏,而湘昆在舞台处理上,把刘智远手中的一根棍棒作为道具,夫妻互相拉扯、换把、互抢、拉棍旋转,做出了许多美妙的高难度动作,将李三娘的良苦用心表现得淋漓尽致。又如《醉打山门》中,鲁智深单腿金鸡独立表演"十八罗汉",不用一句唱腔念白,却婉转含蓄、恰到好处地体现了鲁智深醉酒后,对佛门生活不满的心态。①

《白兔记·出猎》剧照(湖南昆剧团供稿)

3. 学习其他剧种的优长

湘昆的许多戏吸收了其他剧种的表演手段,地方戏剧色彩浓郁。如《白兔记·出猎·回猎》就吸取了湘剧《打猎回书》中的表演动作。此外,对湘南流行的民间舞蹈,湘昆也吸收进来,丰富自身表演。如《渔家乐·端阳》,描写邹老渔翁与众渔夫在江边草地上庆祝端阳佳节时,渔夫们喝

① 张亚伶.谈湘昆的艺术特点[J].湘南学院学报,2007(03):75-78.

《说亲》剧照（罗艳供稿）

酒行令,比歌赛舞。此时设计的舞蹈动作与一般戏剧表演有所不同,它吸收了嘉禾民间伴嫁舞的一些舞蹈语汇,恰如其分地表达了渔夫们"敲舟板、吹竹箫"那自娱自乐的生活情景。与其他南北昆曲相比,湘昆塑造出的典型人物,充分展现了湘南地方的独特韵味。①

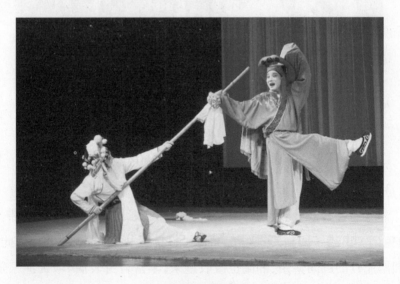

《渔家乐》剧照

① 张亚伶.谈湘昆的艺术特点[J].湘南学院学报,2007(03):75-78.

第五章　湘昆的服饰装扮与使用道具

服饰与道具是湘昆表演艺术中用以刻画人物形象、烘托戏剧情节的重要手段,也是构成湘昆舞台表演的重要部分。

第一节　表演服饰及扮相

一、靴子

传统湘昆的角色不分文武贵贱,较少见有厚底靴鞋,可见当时昆曲舞台尚无此制。如《琵琶记·杏园》中,穿蟒的主考官吉天祥,与穿官衣的蔡伯喈等四人,皆着薄底靴。而主要记录民国年间"全福班""昆剧传习所"服饰装扮的《昆剧穿戴》中,此五角已皆着厚底靴。

关于厚底靴的源起,清乾隆、嘉庆时人焦循《剧说》曾记载,吴地某昆曲乡班净角演员陈明智,身材矮小,一次偶然在某著名昆班替补《千金记》楚霸王角色,在众人怀疑的目光下,他在戏衣里衬上"胖袄",足登高两寸有余的特制厚底靴,使他扮演的角色顿时魁梧起来,演出效果极佳,陈也一举成名。这大约是厚底靴最初产生的记载。不过,那时昆曲演出,多是在厅堂的红氍毹上进行,演员与观众近在咫尺,一般来说,对于外形与行当基本相称的演员,并无这类特殊的辅助装扮要求。故此时厚底靴

虽已出现,但在昆曲演出使用中还只是偶然现象。此后的天津杨柳青和苏州桃花坞木版戏画,则有着厚底靴的角色了,而其多为梆子和皮黄等"花部"戏,从中可见这种变化。随着昆曲戏园舞台演出的增多,其空间远较厅堂为大,厚底靴之类辅助手段也就成为普遍需要,而得以普遍使用,逐渐发展成为定制。

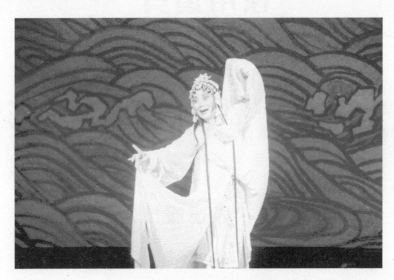

《昭君出塞》剧照(傅艺萍供稿)

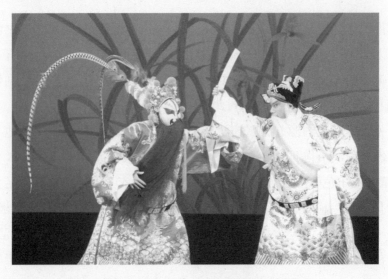

《八义记·闹朝扑犬》剧照(湖南昆剧团供稿)

二、女角头饰

女角头饰,不分年龄和贵贱贫富,一律是"尖包结角头"(简称"尖包头",是一种用黑绉纱糊裱在铜丝骨架上做成的"羊角发髻"),戴在头顶后部,除后妃、贵妇在前发际戴有"过桥"("过桥"有大、小之分,身份高者戴大的)外,其他女角都在发际四周,围以前高后低的三角形帽箍,近似《升平署戏曲人物画册》中早期京剧老旦的头部装扮。

三、男角罗帽

男性角色所戴罗帽,皆呈圆形,帽体较高,硬胎,不是《升平署戏曲人物画册》中的那种八角罗帽,更无法像后来的京剧那样将帽体向下斜摺而戴。湘昆只是后来才有可斜摺的罗帽。可见,湘昆也受到了京剧的影响。

观看湘昆表演的乡民

四、戏服

明清时期昆曲盛行于苏州、南京、扬州等富庶之地,苏州刺绣业虽极

盛,但昆曲并未因此便一律绫罗绸缎,满是刺绣,而是严格区分角色的社会身份、地位。除中等以上社会身份的角色用丝织品外,其他不少角色的戏衣,是以棉、麻和只经简单处理的生丝或野生柞蚕丝织成的本色茧绸制成。《周氏昆曲戏画》如实反映了这一特点,但少数必须服饰华丽的角色,如唐明皇、杨贵妃(《长生殿》),梁冀、马瑶草(《渔家乐》),赵汝舟(《红梨记》)以及蟒袍、武将铠甲、各种官衣上的补子等画出锦绣纹饰,一般角色戏衣多为素色,不作纹饰。比较后起的京剧,因时尚、世风的变化,其服饰繁缛富丽(《升平署戏曲人物画册》可证之),此时昆曲则明显保持着质朴的古风。至于当今湘昆舞台的服饰装扮,受到时代风气的影响,而与京剧及其他地方戏一样绚丽夺目,但仍保持有质朴的气息。

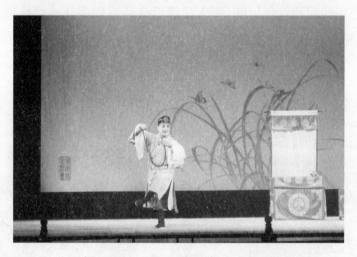

《思凡》剧照

第二节 舞台常见的道具

道具是戏曲表演中一种必不可少的元素,在刻画人物形象、烘托环境气氛,描绘戏剧冲突等方面均发挥着重要的作用。道具在不同的历史时

期,在不同的戏种中均有不同的表现形式。在湘昆的演出过程中,也有许多道具的使用,与大多数戏曲一样,湘昆使用的道具与其他戏曲使用的道具没有什么异同。湘昆使用的道具常见的有桌、椅、扇子、兵器和酒器等。这些道具都是当地人民常见的实物。

一、桌椅

传统的道具最常见的就是一桌二椅,根据什么戏目的情节,选择什么颜色的桌围椅披。例如像老生类的戏目,一般多用宝蓝色的桌围椅披,如《绣襦记·打子》《长生殿·酒楼》。而小生类的戏目,用于其年纪和服装的颜色比较偏素,一般以浅蓝色为主,如《牡丹亭·惊梦》《花魁记·湖楼》。而县官之类的以大红为主,佛堂一般以小佛帐和黄色为主。在表现凄婉情节的剧目中,多用白色围桌椅,如《义侠记·武松杀嫂》中就是这样设计的。

《武松杀嫂》中使用的桌椅

《红梅阁·折梅》剧照(湖南昆剧团供稿)

二、扇子

扇子也是湘昆表演中常用的道具之一,并且每个行当都有其独特的扇子以及用法特点。如老生多用白扇,约八九寸,用于扇胡子,以表现沉稳的心情;小生常以白色折扇为主,约七寸,扇面多画山水、花鸟或书法,常用于配合唱段动作,以体现其天资聪慧,风流倜傥;花脸的扇子较大,约一尺,扇面多画牡丹、百花,常用于扇裤子,以彰显其气势;小花脸多用黑扇,常用于扇头,以表现其小巧玲珑的特征。

《彩楼记》剧照(傅艺萍供稿)

三、兵器

湘昆表演中常用的兵器主要有剑、刀、枪等。其中刀又可分为大刀、单刀、双刀和鬼头刀等。单刀和双刀又可分男女,一般以大小长短和刀把纹理的不同而区别。剑可分为文武,文官的配件有剑穗,而武官的剑没有,但如今舞台为了剑花和效果,都有剑穗子。武将剑为绿色底或者黑色

底,龙纹为多,女剑多以粉红或蓝色为底。而枪可分为单枪和出手枪,单枪是打靶子或者表演英雄人物,如三国里的赵子龙、隋唐里面的罗成。出手枪为双头,枪杆子用红白绸带包裹,在踢枪的时候有平衡感,为武打场面增添技巧。①

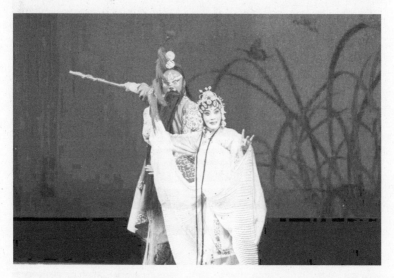

《千里送京娘》剧照(傅艺萍供稿)

四、酒器

酒壶也在很多的湘昆剧目中用到。例如《长生殿·小宴》中皇帝在宫中饮酒,要用龙纹的酒杯和酒壶。此外,在朝廷大臣和达官贵人之间的交谈饮酒,要用锡制的酒杯和酒壶。常见的酒器除了酒壶和酒杯,还有酒坛、酒桶等。②

① 史庆丰.昆剧中常见道具及用法概述[J].剧影月报,2015(06):77-79.
② 史庆丰.昆剧中常见道具及用法概述[J].剧影月报,2015(06):77-79.

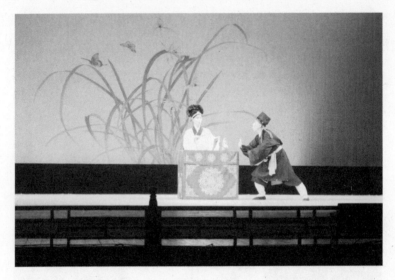

《义侠记》剧照

《义侠记》剧照

第五章 湘昆的服饰装扮与使用道具

《思凡》剧照

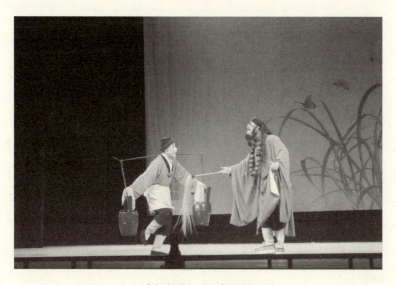

《虎囊弹·山门》剧照

第六章 代表传承人与传剧传曲

文化是人为了满足自身的精神需求而创造的,人是文化传承的重要载体。一个剧种的传承与发展离不开一群懂得欣赏和爱护她的民众,更离不开一代又一代的传承人。他们不仅掌握着湘昆的表演技能,而且还存贮着丰富的湘昆剧目和乐章。

第一节 代表传承人

所谓传承人,是指直接参与非物质文化遗产传承,使非物质文化遗产得以沿袭的个人或群体(团体)。"他们以超人的才智、灵性,贮存着、掌握着、承载着非物质文化遗产相关类别的文化传统和精湛的技艺,他们既是非物质文化遗产的活的宝库,又是非物质文化遗产代代相传的'接力赛'中处在当代起跑点上的'执棒者'和代表人物。"[1]

湘昆传承六十年来,涌现了一批杰出的传承人。本节对相关传承人做个案陈述。

[1] 刘锡诚.传承与传承人论[J].河南教育学院学报(哲学社会科学版),2006(05):30.

一、湘昆的发掘者

(一) 李沥青

访谈时间：2016年11月27日

访谈地点：郴州国际大酒店三楼会议室

李沥青，男，1921年10月生，湖南省嘉禾县人。现为湖南省民间文艺家协会顾问，中华诗词学会、中国楹联学会、中国戏剧家协会会员。

1945年，李沥青考入中山大学中文系，师从詹安泰学词、王季思学曲，同时师从钟敬文学习民间文学和文学诗。大学毕业后分配到嘉禾县文教科工作。1955年的一天，时

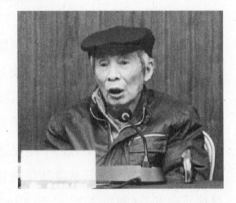

李沥青近照

任嘉禾县副县长兼文教科科长的李沥青在该县"革新祁剧团"观看演出时，发现剧团老艺人何民翠将祁剧剧目《思凡》原有的武陵戏高腔改为祁剧高腔演出，有过戏曲功底的他心生疑惑，随即向何民翠讨教，得知剧团有人还能唱昆曲，但苦于招不到徒弟。李沥青很是兴奋，暗下决心，恢复昆曲。第二天一早就到剧团向老艺人了解昆曲的传承情况。得知剧团仍有部分老艺人能唱昆曲折子戏、大戏和整本戏后，立即写出书面报告，向县委、县政府主要领导做了汇报，并请求组织人员抢救挖掘昆曲。

1956年，李沥青找到从部队转业回乡精通音乐的李楚池老师，请他一起参加到抢救湘昆的队伍中来。他俩一拍即合，一场拯救昆曲的运动悄然拉开了序幕。在"革新祁剧团"老艺人的协助下，他们不到半年就整理出传统剧目《三闯负荆》并首演获得成功。不到两年的时间，又整理、演出了《武松杀嫂》《歌舞采莲》《藏舟刺梁》《琴挑》等昆曲剧目，得到了湖南省、郴州市、嘉禾县委领导、文化部门的一致认可，也在社会上产生了广泛的影响。

李沥青回忆说，湘昆的发掘还和梅兰芳有关。1956年12月，梅兰芳在湖南省戏曲座谈会上说："最近，听到在桂阳、嘉禾发现了湘昆，拥有许多老戏，这很难得、很宝贵，希望得到领导的重视。"1957年10月，政府出资3000元，成立了嘉禾昆曲训练班，开始招收第一批学员，计划招收年龄12~15岁之间的学员28人，由"革新剧团"老艺人传教。为湘昆的发展奠定了一定的基础。

1959年，嘉禾昆曲训练班搬到郴州，1960年，成立郴州专区湘昆剧团。1964年，郴州专区湘昆剧团改名为湖南省昆剧团。李沥青自1959年随嘉禾昆曲训练班迁到郴州，一直致力于湘昆的抢救和传承。李老说，他参与整理、抢救的昆曲剧本、音乐有100多部了，但由于老艺人年事已高、记忆模糊等，致使多数都不能完整的记录。即便是1985年退休，他依然在家整理剧本、音乐，从事湘昆理论研究。功夫不负有心人，李沥青的昆曲研究专著《湘昆往事》已于2014年由湖南人民出版社出版发行。

说起湘昆，今年95岁高龄的李沥青老师的记忆里有讲不完的故事，这个故事不仅是他和湘昆人的故事，更是湖南民族文化的故事。

（二）李楚池

访谈时间：2016年11月27日

访谈地点：郴州国际大酒店三楼会议室

李楚池，1924年生，湖南省嘉禾县田心乡玉洞村人。李楚池老师喜欢音乐，从小就随村里的"打八音"的坐唱班子艺人学习二胡、唢呐、风琴、横笛等乐器。中学期间，又在音乐老师的指导下学会了五线谱、简谱和基本的乐理常识。一个偶然的机会，临武、蓝山、嘉禾三县联立乡村师范学校总务主任谢文熙来玉洞做客，发现了有音乐特长和天赋的李楚池，遂向校长力荐他去当音乐教师。初中毕业的李楚池破格登上了中学音乐讲坛。遗憾的是，不到一年时间，因领导班子换届，谢文熙、李楚池都离开了乡村师范。还是这位谢文熙，又把李楚池介绍给了部队的朋友。1950年，李楚池参加中南海军文工团，成了一名光荣的文艺兵。

1953年，李楚池部队转业回到嘉禾，被分配到省重点学校珠泉完小

教音乐。当时学校正在排演花灯剧《梁山伯与祝英台》，这成为他研究戏曲的第一步。1955年，受县文教科的安排，李楚池老师等到县"革新剧团"抢救昆曲。他与老艺人肖剑昆、匡升平、彭升兰、李升豪、萧云峰等，从收集整理音乐开始，看到了昆曲的无穷魅力，决定终生献身湘昆事业，成为发掘整理湘昆的艺术专干。

奴薄命泪暗倾

《钗钏记·题诗》史碧桃[旦]唱

1 = G（正宫调）
【锁南枝】中速

刘国清 演唱
李楚池 记谱

李楚池记谱的《奴薄命泪暗倾》

李楚池老师与李沥青老师都是湘昆的发掘者，他们从嘉禾昆曲训练班，到郴州专区湘昆剧团，再到湖南省昆剧团，几十年的坚持，为湘昆的振兴做出了大量的工作。李楚池老师还把自己的子女都取了与湘昆有关的名字，大儿子"儒昆"、二儿子"幼昆"，足见他对湘昆的感情之深。

李楚池老师的二儿子李幼昆，毕业于湖南省戏曲学校湘昆科，现为湖南省昆剧团副团长，兼任剧团乐师、演奏员。

二、湘昆的传续者

（一）余懋盛

访谈时间：2016年11月27日

访谈地点：郴州国际大酒店三楼会议室

余懋盛，1934年生于江西景德镇。1954年余懋盛考入中山大学戏剧系，师从左翼剧联戏剧家董每勘、王继思先生。两位先生不仅是戏剧理论家还是实践家，他们对很多地方戏种都有理论研究和表演经验，同时精通

京胡、笛子、锣鼓等戏剧伴奏乐器的演奏。

余懋盛

1957年余懋盛从中山大学中文系毕业,原定留戏剧系攻读研究生学位,研究戏剧史。当时,他自己想回家乡,就把自己在大学期间的相关成果寄回江西省文化厅。时任厅长的石林河先生看了他的戏剧成果,特别是改编的剧本后,要求他回江西搞文化工作。正在这个时候,中山大学成立了戏剧研究室,他当即决定留在戏剧研究室师从董先生继续深造。遗憾的是,留校不到2个月,反右斗争席卷而来,大字报布满整个校园。在这场可怕的斗争中,董先生被错打成右派。余懋盛受到牵连,取消了研究生资格。

1957年10月,经董先生(湖南长沙人)介绍,余懋盛来到湖南省教育厅报到,被分到郴州,安排在郴州师范教书。由于余懋盛从小喜欢搞文艺,学校文艺队每每会演,他都要参编、参演文艺节目。1958年,他创编了一个剧目《红薯丰收舞》,在湖南省里得了个奖,深受领导的好评。1959年,市委宣传部把他调到郴州歌舞团任文艺专干。

1960年成立湖南省昆剧团,时任团长刘殿选余懋盛作为观摩代表,去省里看戏。观摩结束后回到郴州,又借调到昆剧团,从事导演、编剧、编曲工作,开始与昆剧结缘。

据余老回忆,当时他刚到剧团就拜见了湘昆的发掘者李楚池老师,他把李楚池老师誉为湘昆的大马车。他一边向李老师学习,一边搜集、整理剧本,开展理论研究。余老认为,湘昆之所以能在郴州地方生根发芽,不仅与郴州独特的地理环境和人文背景有关,也与战争、人口迁徙密切关联。

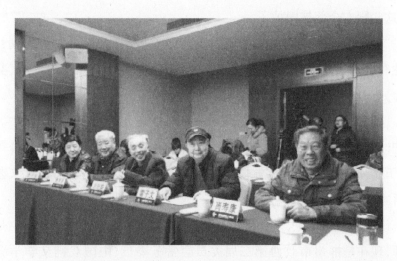

"发掘湘昆60周年暨传承与发展座谈会"合影(2016.11.27)
左起:李元生、唐湘音、余懋盛、雷子文、肖寿康

他认为湘昆的兴起,与明末清初衡阳地域的藩镇割据联系紧密,由于受征战的影响,明末的昆曲子弟四处流落,他们从衡阳向西经永州常宁来到郴州桂阳县莲塘、四里、和平一带,并在这里得到较好的发展。为什么这么说呢?余懋盛回忆,为了证实这一情况,他于1960年专门采访了原郴州群艺馆的谢新武同志,他就是那一带长大的。谢新武向他透露,桂阳最早的昆曲戏班——集秀班,乾隆年间曾到广东演出。1798年,在离桂阳城30余里的隔水村建了一座戏台,上演了许多湘昆剧目。从光绪到民国年间,这里的湘昆戏班多达10余个,涌现了周流才、谢金玉、刘翠美等一批深受观众欢迎的著名演员。早在1920年左右,他的爷爷谢金玉就拿出了一笔资金,创办了"昆曲申字科班",谢金玉成为该班的创始人和主教老师,同时聘请张宏开、肖文雄、彭升兰、匡升平等老师来这里教学和从

事演出活动。在余懋盛与谢新武的这次对话中,余懋盛还获得了一批重要的遗产,谢新武的老家保留有谢金玉先生传留下来的用牛皮纸传抄的61个剧本。谢新武对余懋盛说:"这些剧本,放在我这里价值不大,你觉得有用,你就拿去吧。"余懋盛如获珍宝。1961年,他把这些剧本带回湖南省昆剧团,交给李楚池先生,存放在剧团档案室。不幸的是,"文革"时期,这些剧本全部被毁掉了。

"文革"结束,余懋盛又重新搜集整理剧本,他说湘昆90%的剧目都是他和李楚池老师整理的。比较著名的有原创剧目《苏仙岭传奇》《雾失楼台》等,以及根据史料改编的《白兔记》《连环记》《夜珠公主》《党人碑》等。这些剧目剧本都被收在《中国昆曲剧目集成·湖南昆剧卷》中。他整理改编的湘昆传统大戏《连环计》《渔家乐》《雾失楼台》《党人碑》等入选《五十年中国昆剧演出剧本选》《中国昆曲经典剧目曲谱大成》《文艺湘军百家文库》《昆曲大典》等。

说起培养的学生,余懋盛感慨万千,只说他自认比较出众的学生是范江源,现在是郴州市政协第二届委员会常务委员、中国戏剧文学学会会员、中国戏剧家协会会员、国家一级编剧。

2001年余懋盛被中华人民共和国文化部授予"长期潜心昆曲艺术事业成就显著特与表彰"奖牌与奖金。

(二)郭镜蓉

访谈时间:2016年11月27日

访谈地点:郴州国际大酒店三楼会议室

郭镜蓉,1942年生,郴州苏仙区廖家湾人,是湘昆剧第一代小生演员。她师承湘昆名师匡升平老前辈,曾到北京拜白云生为师,学习《挡马》《醉打山门》《出猎·诉猎》《连环记》《牡丹亭》等大量的文戏、武戏以及《红色娘子军》等现代戏。

1961年首次赴京汇报演出和1962年赴苏州参加南昆会演,她主演的《出猎·诉猎》与《醉打山门》一道成为湘昆首场打炮剧目,得到戏剧界的一致好评。

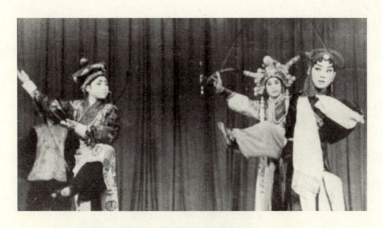

1961 年在北京文联大楼郭镜蓉演出《出猎·诉猎》剧照

1964 年,陶铸来检查生产,想看湘昆,当时演了《雄花》《红色娘子军》,陶铸说还想看传统戏《秦桃》,这个戏的小生由郭镜蓉出演。临时组织了四个人给郭镜蓉化妆(从现代戏换成古典戏),看后决定湘昆剧团参加中南会演。多年来郭镜蓉先后得到南北昆剧名家徐凌云、白云生、周传瑛、郑传鉴、沈传芷、傅雪漪等亲授和指点,在湘昆传统基础上博采众家之长,成功塑造了许多舞台人物形象。如《白兔记》中的咬脐郎,《牡丹亭》中的柳梦梅,《连环记》中的吕布,《玉簪记》中的潘必正,《王昭君》中的温敦,《宝莲灯》中的沉香,《墙头马上》中的裴少俊,《夜珠公主》中的杨文鹿,《琼花》中的琼花,《女飞行员》中的林雪征,《腾龙江上》中的小丹等。曾荣获"湖南省优秀中年演员"称号;先后培养出余映、王静、张小明、黄巍、王福文等优秀湘昆演员。

除了余懋盛、郭镜蓉之外,在湖南省湘昆剧团建团初期的表演艺术家们,如雷子文、唐湘音、郭静蓉、宋信忠、文菊林、孙金云等,都是湘昆艺术的重要传续者。

三、国家级传承人

(一)雷子文

访谈时间:2015 年 12 月 28 日 上午 9:30

访谈地点:郴州市自来水公司宿舍 5 栋 101 室雷子文家中

访谈人员：杨和平，黎大志，吴春福，吴远华

雷子文，男，1943年7月生于嘉禾县定里村。湖南昆剧团一级演员，湘昆名净。现为中国昆剧研究会常务理事、国家级非物质文化遗产昆曲代表性传承人。

1. 家庭背景

雷子文的父亲雷铭勋，嘉禾县定里村人，早年毕业于北京师范学院，曾任国民党教育科科长、新晃县教育科长等；母亲况玉润，农村务农。

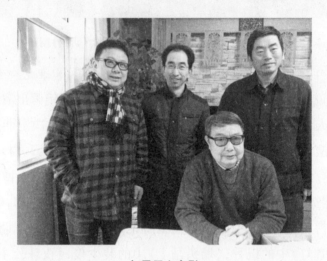

与雷子文合影

2. 结缘戏曲

雷子文五六岁时在定里村崇尚小学念一二年级，随后转入坪坦村小学、伍佰地小学等地就读。1956年考入嘉禾县二中（现一中），只读了一个学期，迫于家里没钱辍学一年。辍学期间，行廊村搞业余剧团，请宁远县的农村艺人来教唱祁剧。当时来了两个艺人，其中李师傅教雷子文《双困铜台》等剧目。《双困铜台》是个武生戏，两个武生是主角，雷子文扮演花脸朱温。学会后就在行廊村的一个戏台上表演，当时村里的很多老人都知道雷子文的戏演得好，他身材瘦小、身着龙袍、两只眼睛炯炯有神，给人们留下了深刻印象，也受到时任大队书记王当善、武装部长王功化等人的称赞。

3. 昆曲人生

1957年下半年去嘉禾县二中复读，大约是10月至11月间，嘉禾昆曲训练班和嘉禾县文化科受湖南省文化局委托开始昆曲招生。促成这次招生还有一段故事：1956年在湖南省戏曲观摩会演中，梅兰芳看了嘉禾县剧团演出的《武松杀嫂》《相约讨钗》等折子戏后，颇为兴奋，表示"想不到湖南还有昆曲"，建议湖南省文化局尽快抢救昆曲。湖南省文化局拨出3000元钱，委托嘉禾县文化科举办昆曲训练班。在雷子文看来，梅兰芳的一句话救活了湖南昆曲。

雷子文访谈现场

雷子文看到这个招生简章后，就找了李亚夫等同学凑到3角钱去交报名费，参加了招生考试。对于当年的考试，雷子文至今历历在目。他说："当年的昆曲训练班招收20人，学制为20个月。当时的考官是嘉禾县文化馆的老师，主考官是李昌顺（后来改名为李意），他是位复员军人。我去考试的时候，考官说你喊一声，我很随意地高喊'哎呀'，结果就考上了。"

1957年12月15日，正式入学。昆曲训练班当时由两位老师负责，一位是肖剑昆，教授小生、花脸以及打鼓；另一位是彭升兰，教授演青衣。入学半年后，两位老师带学员们到嘉禾县"义公祠"练功，学了《西厢记》《佳

期拷红》《三战吕布》《藏舟刺梁》《议剑献剑》等剧目。1958年5月1日，这些剧目进行了汇报演出。昆曲训练班的两位老师除了带学员们练功，还要负责日常的管理工作。当时20位同学相互协助，练功都很刻苦。有的同学练到上厕所都蹲不下去，彭云发得靠同学们抬着下腰，唐湘音在练习翻跟斗的时候扭断了脚。

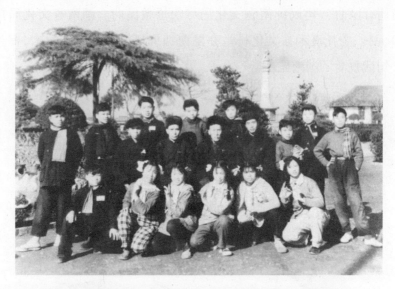

1958年嘉禾昆曲训练班在长沙天心阁合影（雷子文供稿）

说起嘉禾昆曲训练班，有一位关键人物。时任嘉禾县副县长的李沥青，同时还兼任文化科长。他毕业于中山大学，曾是地下党员。当时由李沥青主管昆曲训练班，他先后整理了许多湖南昆曲折子戏，如《三闯负荆》等，也创作了许多湖南昆曲牌子曲，为湖南昆曲的发展做出了很大贡献。雷子文表示，自己进入昆曲训练班李沥青是出了力的，因为当时的在校生是不能参加考试，也不能录取的。他的同学唐湘音、李水成和胡玖清就是第二个学期才来的。后来，李沥青曾担任郴州市文联主席。

1959年12月，郴州专区文化科成立；1960年元月，成立了郴州专区湘昆剧团，后改为郴州地区昆剧团，1964年定名为湖南昆剧团。1961年，湖南昆剧团去了北京中国文联大楼演出《醉打山门》："当时请些人来观看，田汉花钱请我们吃饭，并介绍北方昆剧团的白云生、侯永奎、侯玉山

为我们认识,我们举行了拜师仪式,李少春、袁世海、杜靖方等名家出席了我们的拜师仪式。"

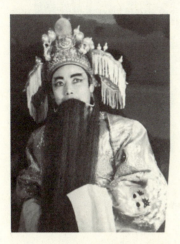 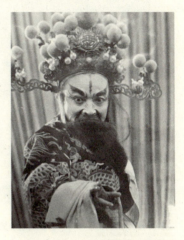

雷子文 1962 年《白兔记》剧照　　　　雷子文 1964 年《金钗记》剧照
（雷子文供稿）　　　　　　　　　　　（雷子文供稿）

1963 年起,剧团演出了《金钗记》《连环计》《渔家乐》《牡丹亭》《杀狗记》《浣纱记》《还我河山》等传统剧目和《师生之间》《首战平型关》《女飞行员》《莲塘曲》《杜鹃山》《海上渔歌》《红色娘子军》等昆剧现代戏。"文革"后期还演出了《包公牵驴》《海瑞罢官》《雾失楼台》等剧目。

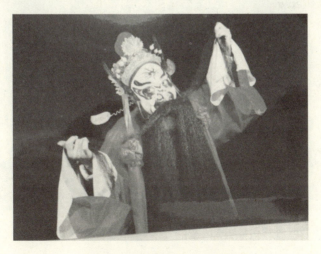

《牛稿下书》剧照（雷子文供稿）

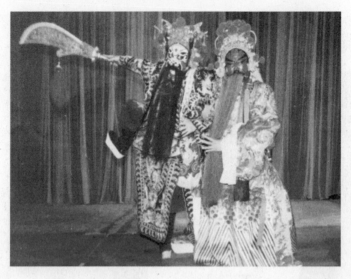

《单刀会》剧照（雷子文供稿）

1984年，雷子文担任湖南昆剧团副团长，1995年担任团长兼书记，1986年获评湖南省优秀中青年演员，1995年获文化部振兴昆剧指导委员会委员，2000年获首届中国昆剧艺术节荣誉表演奖。1998年退休，现为国家级非物质文化遗产项目昆曲代表性传承人。

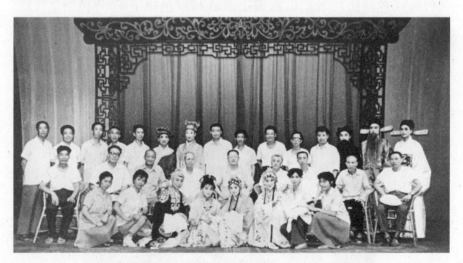

1984年湖南昆剧团演出《金钗记》后集体合影（雷子文供稿）

1982 年雷子文与侯玉山在苏州合影（雷子文供稿）

几十年来，雷子文培养了无数的昆曲演员。从 1978 年开始招收昆曲学员以来，他先后培养了四批昆曲演员，其中夏国军、郑建华、刘晓轩等都是湖南昆剧团的著名演员，而殷立人是苏州昆剧院的著名演员。

2011 年雷子文为弟子刘瑶轩做示范：
传承《虎囊弹·醉打山门》（湖南省昆剧团供稿）

1986年雷子文与俞振飞在北京戏剧学院合影（雷子文供稿）

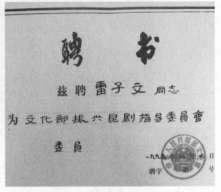
雷子文聘书（雷子文供稿）

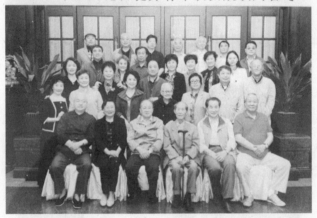
2011年全国昆曲优秀青年演员展演周留念（雷子文供稿）

荣誉表演奖证书（雷子文供稿）

国家级传承人证书（雷子文供稿）

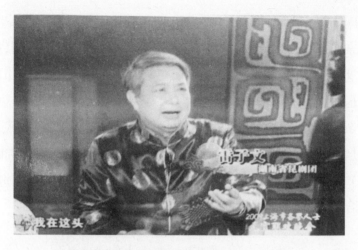

雷子文做客上海卫视元宵晚会（雷子文供稿）

（二）傅艺萍

访谈时间：2015年12月28日 14：00

访谈地点：郴州市北湖区检察院傅艺萍家中

访谈人员：杨和平，黎大志，吴春福，吴远华

傅艺萍，女，1964年8月生于湖南郴州梨园世家，一级演员，现为国家级非物质文化遗产项目湘昆代表性传承人。

传承人证书（傅艺萍供稿）

1. 家庭背景

祖父傅上元(1917—1990)，郴州祁剧团著名演员，善演小丑，在祁剧

团与京剧团合并之时,傅上元转行到郴州市立医院当起了骨科医生。

父亲傅祥林,1938年生,祁阳县傅家亮村人,擅长演唱祁剧,扮演小丑。20世纪70年代初期,由于祁剧团与京剧团合并,转到郴州市群艺馆工作至退休。

母亲宾桂玲,1942年生,郴州祁剧团著名演员,善演青衣、武旦等角色,演过《海港》(饰演方海珍)、《龙江松》(饰江水英)、《奇袭白虎团》(饰阿玛尼)、《沙家浜》(饰阿庆嫂)等。20世纪70年代初期,郴州祁剧团与京剧团合并时,母亲去郴州影剧院工作直至退休。

中国戏剧梅花奖证书(傅艺萍供稿)

2. 求学经历

傅艺萍从小深受家庭影响和戏曲艺术的熏陶,1971年在郴州市一完小上小学时就能哼唱些许戏曲音调,立志学习戏曲。1978年在郴州市一中念高中时考入湖南省艺校湘昆班,11月24日正式入小班(大班是1月份考试招生)学习。据她回忆,当年班上总共招收了40名学员。当时的班主任老师是唐湘音,时任湖南省昆剧团副团长,善演武生戏;任课教师有文菊玲、孙春香、王齐新、李凤章等,另有几位文化课和乐队教师。文菊玲生于1945年,是昆曲著名的青衣演员,也是傅艺萍昆曲的开山导师;孙春香生于1947年,是学校专门从京剧团请来的老师,著名武旦演员。

3. 工作履历

傅艺萍在湖南省艺校湘昆班学习三年,系统学习掌握了昆曲表演艺

术基本原理和技能,出演了《痴梦》等作品。1981 年毕业后在湘昆剧团工作至今。三十多年来,她出演的剧目繁多、获奖无数。如 1984 年出演的《痴梦》参加湖南省首届青年演员大赛,荣获湖南省优秀青年演员称号;1993 年在湖南省青年戏曲演员电视大奖赛中获最佳演员奖;1994 年在庆祝中华人民共和国成立 45 周年暨'94 湖南新剧(节)目会演中,饰演《雾失楼台》中妙妙一角,荣获表演奖;1994 年荣获全国昆剧青年演员交流大会兰花优秀表演奖;荣获 1995—

《昭君出塞》剧照(傅艺萍供稿)

1996 年度湖南芙蓉戏剧表演奖;1997 年在庆祝十五大暨'97 湖南省新剧(节)目会展中,饰演《埋玉》中的杨玉环一角,荣获田汉表演奖;2000 年在首届中国(苏州)昆剧节暨优秀古典名剧展演中荣获优秀表演奖;2000 年在湖南省第三届新剧(节)目会演中,担任《荆钗记》中的钱玉莲一角,获优秀表演奖;2001 年在第七届中国戏剧节中担任《荆钗记》中的钱玉莲一角,荣获优秀表演奖;2001 年被中国文联、中国戏剧家协会授予中国戏剧梅花奖;2002 年被中华人民共和国文化部授予促进昆曲艺术奖;获 2002—2003 年度湖南省芙蓉戏剧荣誉奖;2003 年在昆剧《彩楼记》中饰演刘翠屏,荣获湖南省艺术节优秀主演奖,同年获评一级演员。

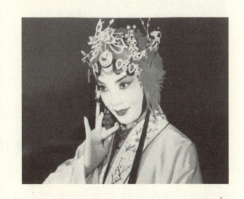

《彩楼记》剧照(傅艺萍供稿)

兰花优秀表演奖获奖证书(傅艺萍供稿)　　突出贡献奖、特殊津贴证书(傅艺萍供稿)

2005年湖南省委、省政府"五下乡"春节慰问演出中,荣获优秀演员;2005年被国务院授予特殊津贴;同年被选为郴州市戏剧家协会理事、常务理事、副主席;2007年被评为郴州市德艺双馨优秀文艺工作者一等奖,并记二等功;2009年担任湖南省文化艺术系列高级专业技术职务任职资格评审委员会评委,同年被湖南省人民政府授予一等功奖章;2008年被文化部授予国家级非物质文化遗产项目湘昆代表性传承人;2011年入选湖南省第三批新世纪"121"人才工程。

"五下乡"优秀演员证书(傅艺萍供稿)　　优秀文艺工作者一等奖证书(傅艺萍供稿)

傅艺萍在长期的昆曲表演实践中积累了丰富的经验,发表了一系列戏曲表演方面的理论类文章。其中《〈痴梦〉演出的"高潮"》发表于《中国戏剧》2002年第五期,文章认为:一出好戏必须有引人入胜的情节,鲜明生动的人物,性格化和动作性强的语言,以及展示主题思想的戏剧冲突。她说,对于演员而言,戏剧就是演高潮的艺术。故而要求演员在表演

环节塑造艺术形象时必须对戏剧的情节有深入的了解,对戏剧冲突有深刻的理解。只有这样,才能真正掌握戏剧艺术的特质,才能在表演中成功塑造艺术形象。

促进昆曲艺术奖证书(傅艺萍供稿)

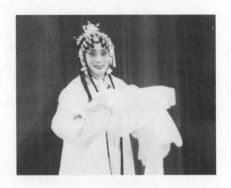
《荆钗记》剧照(傅艺萍供稿)

谈及昆曲的发展前景,傅艺萍说:"现在昆曲的传习得到了国家以及各级政府文化部门的重视,也拨出了专门的经费用于传承人的培养。我们剧团每十年专门招收一批学员,平常也单独开设昆曲兴趣班,为培养后辈传人打下了一定的基础。"

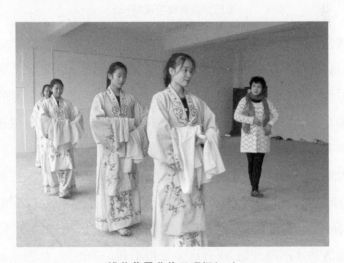
傅艺萍昆曲传习现场(一)

傅艺萍昆曲传习现场(二)

傅艺萍昆曲传习现场(三)

在傅艺萍看来:"湘昆现在面临的主要问题是缺少与外界交流的机会,全国每两年才有一次短暂的'昆曲汇演',尽管为昆剧团之间的交流提供了方便,但起不到实质性的推进作用。而湘昆应当同全国的其他戏曲剧种多交流,以吸收他们的长处来提升自身。再一个就是,现在的年轻一代很少有人观看昆曲了,摆在面前的重要课题是要加大宣传、扩大观众群体。否则,老一代昆曲观众流失后,昆曲的消费市场将会大打折扣。如此,不利于昆曲的传承,更不利于传统文化的弘扬。虽然在政府部门的主导下,湘昆剧团开始了一系列的'昆曲进校园'活动,也取得了些许成效,但这样的活动才刚刚开始,还有许多做得不到位的地方,总感觉是在完成任务,无法达到真正的传承目的。当然,昆曲的传承是多方面努力的结果,诚愿社会各界与我们一道共同推进。"

四、省级传承人

(一) 唐湘音

访谈时间：2016年10月1日

访谈地点：湖南昆剧团家属区唐湘音家中

访谈人员：杨和平，吴春福，池瑾璟，蒋立平，吴远华

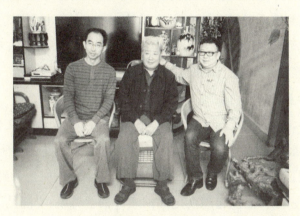

与唐湘音(中)合影

唐湘音，1942年6月生于嘉禾县城关镇，祖籍为衡阳市祁东县樟树东街。原名唐先英，1957年更名为唐湘音。他是湘昆发展史上一位重要的见证者、传承者，著有《兰园旧梦——我的湘昆艺术生涯与情节》，曾任湘昆剧团团长，现为湘昆湖南省省级传承人。

访谈唐湘音现场

1. 成长背景

唐湘音从小深受民间戏曲的熏陶,祖父唐松伯,1877年生,是当地有名的祁剧演员;父亲唐承忠,1921年生,平日跟随祖父演祁剧,闲时在家经营缝纫店。唐湘音幼时经常看到村里演祁剧,且常有祁剧演员住在他家里。他从祁剧演员那里学了《花子骂相》等祁剧,不仅学会了演,而且还能唱,从此迷上了演戏。

1948年到嘉禾县城关第一堡小学读书,一边念书一边学戏,还经常参加演出活动。1955年上嘉禾一中(时年是二中),得到古华老师的指点,为其后考入嘉禾昆曲训练班打下了基础。

2. 昆曲生涯

1949年,嘉禾成立了前进剧团。1956年冬天,湖南省文化厅与地区联合组织汇报演出,嘉禾从桂阳调了一批演员,一起到长沙演了《武松杀嫂》《玉簪记》等昆剧,深受领导的好评。同年12月,梅兰芳到长沙演出,省文化部门领导和他说起湖南昆曲的事。梅兰芳说:"湘昆"剧目很多,很想看,但这次来不及了,希望你们重视。在这次座谈会上,梅兰芳把湖南昆曲称为"湘昆",湘昆从此得名。

1957年9月,浙江昆剧团到长沙演出,湖南省文化局领导有意识地把嘉禾剧团调到长沙,演了三天,他们感受到了"湘昆"的魅力,认为这是真正的"湘昆"。演出完后,政府给了3000元钱,回来即开始招收学员。同年10月招生,11月开学,第一批招收学员20人,当时的负责人为李楚池。李楚池原来是国民党的部队文书,在南海舰队文工团任干事,很有音乐天赋。他曾搜集整理了很多湘昆的资料,对发掘湘昆做出了很大的贡献。

当时看到招生信息后,唐湘音参加了考试,排名不理想,加上父亲不同意,当年没能考上。后来几经努力,终于在1958年才得以如愿。当时也是李楚池老师负责,李老师对唐湘音很好,亲手教授,还和唐湘音同睡一张床。还有一位老师肖剑昆负责教动作,他教过《渔家乐》等。遗憾的是,唐湘音刚进团不久,肖老师的腿受伤了,但还是拄着拐杖给他们上课。

讲了《连环计》《八义记》《武松杀嫂》等。

1959年10月,兰山与嘉禾合并,改为兰嘉县,政府决定设立湘昆剧团。同年12月搬到郴州,于1960年2月27日正式成立"郴州专区湘昆剧团"。成员是在原嘉禾昆曲训练班的基础上,又从桂阳湘剧团以及郴州市文工团调了部分人来。李楚池老师在剧团担任团部秘书、乐手和团长,从1956年到去世,是对湘昆有较大贡献的"功臣"。湘昆的音乐基本上是李楚池老师弄出来的,是他把音乐从老艺人口中一曲曲记录下来的。从1956年到1993年,李老师排演了80多台大戏,230多部折子戏,其中大部分音乐和剧本都是他记录、整理的。李沥青、余懋盛等人也帮助整理过剧本。当时,他们整理的音乐用简谱记谱。除了整理剧本、记录音乐以外,李楚池老师也整理湘昆的历史,撰写有《湘昆志》。记得,"文革"时期,李楚池老师一边挨批斗一边写。他还培养了肖寿康、李元生、刘景荣等作曲的学生。

唐湘音老师回忆说,他的老师除了李楚池外,肖剑昆也是一位奇才,从演员到乐师,样样精通,同时也是发掘湘昆的人。他主演的《十五贯》《激情三挡》《八义记》等剧目,是其他剧团没有的。

还有一位老师叫匡升平,《武松杀嫂》是匡老师的拿手戏。田汉先生说湘昆表演还有古典芭蕾的托举,说的就是匡升平老师演的这部戏。唐湘音演的《武松杀嫂》《义侠记》等都是匡升平老师手把手教下来的。

1960年,剧团搬到郴州以后,唐湘音一直是主要演员,也是分管业务的队长,负责拍、演、练,肖寿康是生活队长,管理剧团的生活。当时,演出市场比较好,每年基本上要演三百场左右,唐湘音是文武老生,深得北昆侯永奎老师的指点,善演岳飞、关羽、武松等英雄人物。

田汉的弟弟田洪当时是湖南剧院的经理,因在反右斗争中挨批斗,1961年10月,田洪的爱人陈义霞就把他接到湘昆剧团来。同年冬月,田汉妈妈60大寿,陈义霞老师就要去拜寿,时任团长的刘殿选一同前去,并向田汉汇报了湘昆的情况,田汉深感欣慰,说要请湘昆剧团去演出。刘殿选团长就打电话回郴州,叫了16个人去演出。

1961年11月27日,一行16人的第一场演出就安排在北京昆剧院的排练场。演出了《醉打山门》《挡马》《武松杀嫂》等五部戏。田汉看后,很高兴。接着就安排到中国文联大楼去演《出猎会猎》等剧目,演完后,田汉讲:"我多年没有为湖南戏剧说话了,今天我要讲'山沟里飞出了金凤凰',尽管还不是太成熟。"

演了这两场戏之后,11月28号田汉就介绍他们拜师,拜见北方昆剧院的侯玉山、马祥林、白云生、侯永奎等,拜师仪式在西单北大街曲园举行。戏剧界大师张庚、阿甲、李少春、袁世海等名家参加了仪式。唐湘音清楚地记得,那一次田汉叫他们进京拜师,特意叮嘱要自带粮票,可见当时的经济不是很好。

拜师仪式结束后,唐湘音和雷子文、郭镜蓉、孙金云等就留在北京学习,影响最深的是侯永奎老师手把手教授他《夜奔》。

唐湘音等进京拜师通知单(唐湘音供稿)

学了三四个月,然后都回到剧团。1962年下半年,剧团全部上阵,到长沙红色剧院汇报演出,演了《连环计》《荆钗记》《牡丹亭》《白兔记》四台大戏,和《夜奔》《单刀会》《长子破阵》《秦挑》等折子戏,引起了很大反响,《湖南日报》上登了5篇报道。时任湖南省剧协主席、省文化厅副厅长铁可针对唐湘音演的《单刀会》还专门写了篇《贵在有特色》的评论。

唐湘音说,演出的掌声不断呀,当时谢幕都谢了6次。这次演出,让

湖南戏剧界刮目相看,也逐渐得到了省里的重视。其他地方的很多学员慕名而来,专门赶到剧团来学戏。由于当时剧团的人手不够,省里同意让剧团去艺校选一批学生。但是上天和他们开了个玩笑,他们去的时候,艺校那些有天赋、条件稍微好点的学生都被挑走了。

1962年,湖南省筹备国庆纪念晚会,又把他们调到省里,同京剧团等单位一同演出,他们演开场《夜奔》和压轴《张飞滚滚》,深受与会观众的好评。同年冬天,全国两省一市昆曲会演在苏州举行,江苏、浙江、北京、上海等地昆剧院一起演了三场,湘昆剧团当时演了《出猎会猎》《武松杀嫂》《醉打山门》等。

1964年开始,剧团从郴州演到耒阳、长沙、武昌、汉阳、九江等地,影响比较大,但演到南昌的时候,上面政策下来了,传统戏不准演,要演样板戏了。唐湘音他们随即回到剧团,排演《师生之间》《红色娘子军》等现代戏。其中,《红色娘子军》是他们排演的第一部现代戏,由于当时没有剧本,得知上海人到广州演出,他们派人去录音,回来就按录音来排演。

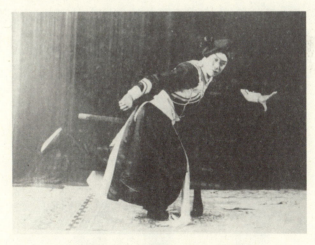

侯少奎《夜奔》剧照(唐湘音供稿)

大约从1964年开始,湘昆基本上不演了。直到1972年,《湖南日报》发表社论,说一切有条件的地方剧种都要移植样板戏。唐湘音和肖寿康就拿这条社论到工作室去念,要求恢复湘昆。上级终于同意在歌舞团正

常演出的情况下恢复湘昆剧团。

1972年9月，从毛泽东思想宣传队中分出来几个人，成立了郴州地区湘昆剧团，从电业局派来吴增良、李业雄等任剧团主要领导。由于人员不够，剧团就开始招生，找来的学员实行"一帮一"，当时招的有张富光、李兴国、朱爱花、董跃林等，他们练功都很努力，成长也很快。

这一练就是五年。到1977年，剧团的老演员基本上要退休了，时任业务团长的唐湘间感觉到湘昆后继乏人，于是就向湖南省文化厅写报告，省文化厅决定在全省范围内设立9个分校，即在湖南常德、衡阳、郴州、岳阳、长沙、邵阳、张家界等地设立湖南省艺术学校湘昆科班。郴州文化局副局长秦怡指派唐湘音担任郴州地区湘昆科班的负责人。于是开始分组宣传、招生。1977年招收首批学员20人，由于招生名额批下来比较晚，他们决定把开学时间推迟到1978年3月。这个班刚刚建立起来，架子很难搭建。没有老师，唐湘音将爱人文菊玲调到艺校来，又从京剧团请来武生王其新老师（后来去广东艺校了）、旦角孙艺华（后来去了耒阳汽车站），从北京请来李凤章（山东省高级艺校京剧科的老师），还聘请彭英涛当文化科老师、陈宋生任乐队教师和鼓手，还请了一位炊事员管理生活，就这样在原郴州歌剧院内组建了这个班。

唐湘音老师教授学生罗艳、唐飞《千里送京娘》（罗艳供稿）

当时这个班子搭建起来后,唐湘音负责教学,亲自带学生去看中国女排在郴州基地的训练,女排的训练让科班的学生很受益。他们严格要求自己,不迟到、不早退,取得了很好的效果。半年后,省文化厅来检查工作,当时厅长金汉衫问唐湘音,有什么困难,唐说学生太少了。又获批了20位学生。通过宣传、招生,与前面一批一起共有40个学员,规定3年学制。

这批学员很用功,还没有毕业就公演了。1980年就到韶关、耒阳、长沙等地演了《孽海记》《武松与潘金莲》等。湘昆的影响逐步扩大。戏剧大师俞振飞提出,要向湘昆学习。学什么呢？学他们与"四人帮"做斗争;学湘昆的特点;学他们是如何与人民接近的。一时间,上海、浙江、南京的昆剧团都来郴州与湘昆交流,相互学习。上海昆剧团教《八仙过海》,浙江昆剧团教《挡马》,南京昆剧团教《痴梦》等,对学生触动很大。1980年,这批学生被选拔到湖南剧院公演,当时演了《挡马》等剧目,获得一致好评。后来,郴州电视台录制了这批学生演的《挡马》等9个节目,《湖南画报》开设专栏报道湘昆。

唐湘音、文菊林传戏（湖南昆剧团供稿）

1981年,唐湘音考入上海戏剧学院导演系,师从雪木、余秋雨、刘如珍、叶吕倩、赵景琛等。据唐湘音老师说,在考入上海学习之前,他已经自学了斯坦尼等人的戏曲表演理论,认为自己是教学的,不仅要传承老艺人

的东西,也要学习新的东西。上海学习期间,一字不漏地把老师所教的内容忠实记录下来,受益匪浅。但遗憾的是,回来之后没有用上。

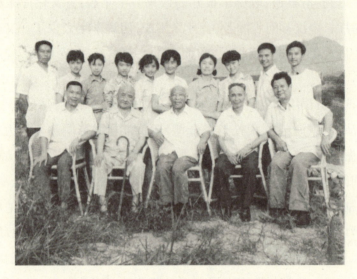

1981 年传字辈老师来湘教学(湖南昆剧院供稿)

1983 年,唐湘音回到郴州,任文化局文化科长。当时,正好姜文、徐志松等在郴州拍电影《芙蓉镇》,由唐湘音带他们下乡体验生活。这次体验,在唐湘音老师看来等于是又一次学习导演艺术。

《芙蓉镇》脚本的作者古华是唐湘音老师的同学,由于出身不好,初中毕业后一直在小学当代课老师。唐湘音老师鼓励他考郴州农业学校,不出所料,古华考上了农校。由于有一定的文学功底,唐湘音老师让他写小戏剧本《车轮滚滚》,唐湘音老师负责排演,两人合作成功。随即古华被调入剧团当创作员,也是在剧团的这段时间,完成了《芙蓉镇》,并获得茅盾文学奖。

通过这次"体验",多人都劝说唐湘音老师不要再当文化科长,唐湘音老师毅然决然申请回科班,终于在 1985 年获批,并被任命为湖南昆剧团团长,同时兼任郴州地区艺术学校校长和理论课教师。

郴州艺校 90 届湘昆科班毕业合影（唐湘音供稿）

1993 年唐湘音辞掉剧团团长职务，一心投向艺校，致力于培养学员，一直到 1997 年，他每天起早贪黑，教授学生。经过几年的努力，学校从最初的 60 余人发展到 300 余人。据他说，郴州各个县市文化局的负责同志基本上都从这里毕业，郴州文化局、文化界大部分都是艺校的学生，其中一人在中央电视台工作，一人在莫斯科芭蕾艺术团工作，雷玲是梅花奖得主，唐珲曾夺得戏剧芙蓉奖，等等。

3. 希冀昆曲

在与唐湘音老师聊起对湘昆发展的看法时，他说：现在湘昆走的是创新发展的路，本身是无可厚非的。但是一味地模仿别人，丢掉了自身的传统和特色。真正的好戏已经不多了，剧团已经失去了基本的作用，很少有演出，即便有演出也没有观众。他清楚地记得，1980 年至 1990 年间，他亲自抓排的三台课本戏《花中举》《皇帝的新衣》《卖火柴的小女孩》等小戏，进校园取得了很好的效果。这样的现象现在已经没有了。

湘昆要坚持继承在舞台上，保留在人民中。全国各地像湘昆这么有特色的地方戏种比较少。湘昆是朵花，她的盛开要遵循自身的艺术规律。

唐湘音参与"相约郴州——中国经典昆剧展演"

(二) 罗艳

访谈时间：2016年9月30日

访谈地点：湖南省昆剧团团长办公室

采访人员：吴春福，杨和平，池瑾璟，蒋立平，吴远华

罗艳，女，1964年11月生，郴州市711矿（现苏仙区）人。现为湖南郴州湘昆剧团团长、党支部书记，湘昆省级代表性传承人。国家一级演员。郴州市戏剧家协会主席、郴州市文联副主席，湖南省戏剧家协会理事，中国昆剧专业委员会副主任等。曾任第一届、第三届郴州市人大代表，第十一届政协委员等。

1. 家庭背景

父亲罗佳寿，1939年8月生，湖南娄底新化县人，祖籍冷水江人。1959年至1960年在湖南衡阳当炮兵，1963年招工入711矿。经人介绍认识了母亲唐四云。1963年年底在矿上结婚，一般工人家庭。

罗艳从小喜欢唱京剧，母亲从小教花鼓戏，711矿上的演出总得第一。外国人开矿，给外宾演出"都有一颗红亮的心"。7岁上711矿子弟学校，初一文老师、何老师对她都有影响，在艺术成长道路上给了许多熏陶和启发。进学校在宣传队、舞蹈队。711矿的北方人很多，生长环境很好。

访谈罗艳场景

2. 湘昆艺术经历

1978年2月25日,罗艳考入湖南省艺校昆剧科。与付艺萍同班。启蒙老师是孙毅华,在做人、生存能力、技艺诸方面全方位培养,很严格。先后师承孙毅华、文菊林,是昆曲表演艺术家张洵澎老师的大弟子,曾得到马祥麟、方传芸、张娴、郝鸣超、蔡瑶铣、王奉梅等昆剧表演艺术家的指导。代表剧目有《牡丹亭》《女弹》《辩冤》《赠剑》《昭君出塞》等,曾主演《宏碧缘》《杨八姐闯幽州》《十一郎》《双驸马》《佘赛花》《青蛇传》《一天太守》《情系郴山》《苏仙岭传奇》《义侠记》《雾失楼台》等大戏,和《挡马》《八仙过海》《点将》《游园》《惊梦》《寻梦》《武松杀嫂》《水斗》《思凡》《借扇》《乾元山》《点将》等折子戏,另在《湘南暴动》《被拷问的灵魂》《欢乐使者》《桑植起义》等电视剧中担任主要角色。

罗艳给学生授课场景

1994年获湖南省优秀青年演员称号。1994年获首届全国昆剧青年演员交流演出兰花优秀表演奖。1996年获得湖南省第二届戏曲电视大赛金奖;湖南戏剧芙蓉奖等。1997年、2002年两次受邀参加文化部春节文艺晚会演出录制,饰演《牡丹亭·游园》中的杜丽娘,《长生殿·小宴》中的杨贵妃。2002年考入中国戏曲学院第三届中国京剧优秀青年演员研究生班,成为湖南首位戏曲表演专业研究生。研究生班三年期间,向京昆导师张洵澎、蔡瑶铣、艾美君、蔡英连学习了昆剧《断桥》《辩冤》《絮阁》,京剧《贵妃醉酒》《状元媒》《坐宫》等传统剧目,同时向剧团唐湘音、文菊林两位导师学习湘昆特色传统剧目。2005年11月在长沙大剧院成功举办个人戏曲经典唱段音乐会。2014年在上海逸夫舞台演出的罗艳个人昆剧专场中饰演张三姑、田氏、王昭君等,荣获第二十五届上海白玉兰戏剧表演艺术奖主角提名奖。2015年3月,主演的天香版《牡丹亭》在国家大剧院上演。

3. 湘昆管理之路

2008年,罗艳调入郴州市群众艺术馆任馆长;2010年3月至今,任湖南省昆剧团团长、党委书记。

(1) 培养人才。① 雷玲,1971年生,现为剧团中间力量,省级传承人。② 唐晖,1974年生,也是剧团主要演员。为了培养中间力量,罗艳团长送学员拜师,雷玲拜张洵澎,唐晖拜侯少奎,王福文拜蔡政仁为师,刘瑶轩拜雷子文为师。一出一出的学,一出一出的教。2013年5月,雷玲获中国戏剧"梅花奖";2012年唐晖、王福文获中国昆剧节表演奖,刘瑶轩获省级奖项。后送史飞飞拜上昆谷好

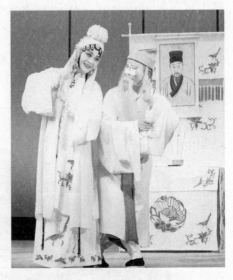

《蝴蝶梦·说亲》:罗艳饰田氏,胡刚(特邀)饰苍头

好为师,曹文强拜京剧表演者石晓亮为师。史飞飞、曹文强同获2013年湖南省折子戏电视大赛金奖。

(2) 排演戏目。主要有2010年《荆钗记》;2012年《白兔记》;2013年《党人碑》;2014年《天香配·牡丹亭》;2015年《湘妃梦》《贩马记》;2016年《罗密欧与朱丽叶》等。

挖掘整理了《玉簪记·琴桃》《说亲》《长生殿·惊变》《红梨记·亭会》《千里送京娘》《货郎姐女婵》,花脸戏《醉打山门》《闹庄救青》《火判》《闹朝朴犬》等折子戏,以及小生戏《长生殿·哭像》,花旦戏《折梅》《相骂》《思凡》《佳妻》,武旦戏《借扇》《西游记》《劈山救母》,武丑《挡马》《盗甲》《小放牛》,老生《寄子》等。

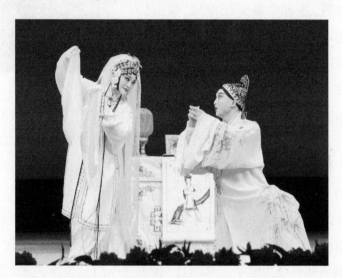

《牡丹亭》:罗艳饰杜丽娘,王福文饰柳梦梅

4. 谈湘昆历史

罗团长说,湘昆音乐是李楚池先生发掘的。《连环记》《荆钗记》《牡丹亭》《白兔记》《儿义记》《浣纱记》等大戏,230多个小戏,大部分都是李楚池整理的。

湘昆的发掘离不开老艺人吐戏,其中最具代表的非肖剑昆莫属。

肖剑昆:昆曲兜子,科班名字与爷儿重,单独取名字为"建昆"。昆曲

全才,演员,后来打鼓,昆曲活动家,最早发掘昆曲的人物,"六才通透",周传音《十五贯》演员。

肖剑昆教唐湘音老生。《献剑》《麒麟阁·激秦三档》这些戏好多几个昆曲团来学习,都是肖剑昆老师教授的。

(三) 张富光

张富光,男,1957年3月生,湖南郴州人。曾任湖南昆剧团团长,国家一级演员。张富光于1971年考入湖南省昆剧团,专功昆剧文武小生,他师承湘昆名小生匡升平,并得浙昆名家周传瑛、苏昆名家沈传芷的教授,还有幸得到汪世瑜、蔡正仁等当代艺术家的帮助和指点,使他的表演能融各家之长,独具魅力。现为中国戏剧家协会会员、中国戏曲表演学会理事、湖

张富光

南省戏剧家协会常务理事、湖南省第八届政协委员。国务院政府特殊津贴获得者。现任湖南省京剧团团长。1995年获中国戏剧第十二届"梅花奖"等。

(四) 雷玲

雷玲,女,昆曲旦角。1990年毕业于湖南省艺术学校,同年进入湖南省昆剧团,1995年被评为四级演员。工闺门旦,师承孙金云、文菊林。1997年被周仲春收为弟子。参加过"张洵澎闺门旦表演艺术"首届昆剧艺术研修班、"梁谷音旦角表演艺术"研修班。2004年晋升为国家二级演员。

雷玲扮相靓丽,身段柔美,表演细腻,戏路宽广。在闺门旦、正旦之间游刃有余,在高度的程式化动作中赋予了自己独特的角色体验,从而表现人物的内心世界,凝结升华出品鉴世态、参悟人生的况味。雷玲声线优美,塑造人物深刻,综合能力精湛。尤精研闺门,家门严谨整饬而不失风致,舞姿绰约,妩媚万端,眉目传情,颇得恩师张洵澎真传。1990年获湖

南省文化厅颁发的优秀青年演员奖;1994年获全国昆曲青年演员会演优秀兰花奖;1994年参加中央电视台戏曲电视颁奖晚会;1996年参加中央电视台"九州戏苑"栏目演出;1997年参加中央电视台春节戏曲联欢晚会。

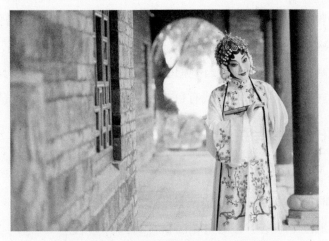

《牡丹亭》外景:雷玲饰杜丽娘(湖南昆剧团供稿)

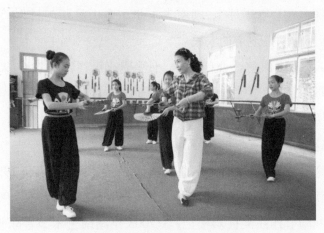

雷玲教学场景(湖南省昆剧团供稿)

2002年参加联合国教科文组织"人类口头遗产和非物质遗产代表作"中国昆曲优秀中青年演员评比展演,获得了由中国文化部颁发的"促进昆曲艺术奖"提名奖。2004年元月获湖南省文化厅颁发的湖南戏剧芙蓉奖。2004年参加中央电视台春节戏曲联欢晚会,表演昆曲《钗钏记》(史红梅、雷

玲)。2012年7月,获第五届中国(苏州)昆剧艺术节优秀表演奖。2012年10月获第四届湖南艺术节"田汉优秀表演奖"。2013年5月,第26届中国戏剧梅花奖在四川成都揭晓,湖南省昆剧团青年演员雷玲摘得"梅花奖",成为湖南省当年唯一获此殊荣的演员。现为湘昆省级代表性传承人。

雷玲曾先后主演《牡丹亭·游园惊梦》《凤凰山·百花赠剑》《蝴蝶梦·说亲》《玉簪记·琴挑》《长生殿·小宴》《风云会·千里送京娘》《疗妒羹·题曲》《渔家乐·藏舟》《白兔记·抢棍》《琵琶记·描容别坟》《窦娥冤·斩娥》《吴汉杀妻》等,大戏有《白兔记》《荆钗记》等优秀传统剧目。

五、代表作曲与乐师

(一) 肖寿康

采访时间:2015年12月29日

采访地址:广电中心七星花园宿舍8栋1004室

采访人:吴春福,杨和平,吴远华,邓连平

肖寿康,1941年9月生,湖南省永州市蓝山县西门村人。父亲肖鸿基、母亲李年秀都是地道的农民。

1945年,肖寿康就读西门小学,小学毕业后在家务农。1956年考入嘉禾昆曲训练班,随李楚池老师学吹笛子、作曲等。1959年冬季,随团迁到郴州。历任昆曲创作员。其中完成处女作《阮文追》的谱曲,并由李老师修改。这部作品1965年11月在上海演出获得好评。

数年来,肖寿康多次参与昆曲会演作曲,如《嫁娘》荣获1991年湖南省花鼓戏新剧目观摩演出音乐设计奖、配器奖;《荆钗记》于2001年获第七届中国戏剧节作曲奖;《彩楼记》获2003年湖南艺术节音乐设计奖,获2006年湖南艺术节田汉作曲奖;昆剧《湘水郎中》获湖南省第九届精神文明建设"五个一工程奖";谱曲的《一天太守》获2010年"首届全国戏剧文化奖·作曲奖金奖"等。并参与理论研究,搜藏有《六也曲谱》《昆曲粹存初集》《昆曲大全》等传统曲谱,发表《湘剧昆腔音乐研究》等文章,于2009年被文化部授予"昆曲优秀理论研究人员"等。

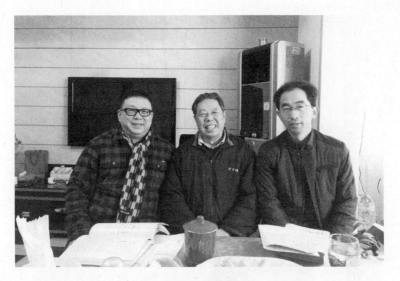

与肖寿康合影

肖寿康获奖证书（肖寿康供稿）

肖寿康获奖证书（肖寿康供稿）

肖寿康搜藏的昆曲曲谱(肖寿康供稿)

(二) 李元生

采访时间：2016年10月2日

采访地点：湖南省昆剧院化妆室

采访人：杨和平,蒋立平,池瑾璟,吴远华

李元生,1945年11月生,湖南永兴新田县三井乡油草塘村人。湖南省昆剧团著名乐师、音乐创作员、理论研究员等。

采访李元生场景

1. 成长经历

父亲李欣如,1912年生人,在农村当木工,闲时参加当地祁剧班、唢呐班,任唢呐手,拉二胡、京胡等。父亲师承谢财富,谢财富是当地祁剧团的乐师,懂吹唢呐、拉二胡和吹打牌子,掌握了《大开门》《风如松》等器乐曲牌,曾在当地组织过班社,他的儿子谢英亮是著名祁剧武生演员,儿媳是祁剧旦角演员。

1951年,李元生在油草塘村小上学。1952年随父亲来到桂阳,父亲在前进剧团(由祁剧团和湘剧团合并而成)工作,李元生就到城关小学上学。1954年又随父亲去了嘉禾县革新剧团(桂阳县前进剧团里的祁剧演员迁往嘉禾)。父亲是唢呐手,好学、聪明、锐意改革,对《风如松》《大开门》《水底鱼》《急三枪》等掌握完好,并跟随吴南楚学习笛子、月琴、京胡等乐器。

1959年12月,辍学的李元生跟父亲随剧团迁到郴州,成立湖南昆剧团。其中乐队的成员基本上是由他父亲和肖剑昆老师教授,遗憾的是,父亲刚来郴州不久就患上了肺结核,1961年去世。

1959年来到郴州后,李元生入团当学徒,正式拜师张悟海学武生。张悟海,1904年生人,祁阳人,善演《十五贯》,曾任嘉禾祁剧团总管。李元生

从张悟海处学了《打马》(弹腔)、《五行山》(高腔)等唱腔,当起了演员。

"当时,肖剑昆老师年龄有点大(约有75岁)了,就要我去接替他,他教我打鼓。肖剑昆是桂阳县四里乡四里村人,1963年他就回家乡去了。由于昆曲的点子和祁剧不同,肖剑昆老师很耐心地教我,我也认真学习,很快就进入状态。以后参加过很多演出,成为湘昆剧团的主力乐手。"

与李元生合影

2. 谈湘昆特色

李元生老师说,要说湘昆的特色,得从剧目、音乐、唱腔等方面说起。首先,湘昆有《醉打山门》等经典剧目。其表现的动作、路子都和其他地方戏剧不一样。其动作依据剧情安排十分合理,并融入了地方因素,比如吸收了祁剧《十八罗汉》的动作。

其次,湘昆的音乐吸收了湘剧曲牌元素,这与浙昆有明显的不同,比如《唐伯虎点秋香》《醉打山门》等,都吸收了湖南山歌小调的特点。

第三,湘昆的唱腔也很有特点,它用西南官话咬字,又结合郴州地方方言,目的是要让老百姓听得懂。比如《秦挑》《朝元歌》等就是代表。

第四,湘昆的吹打曲牌、过场音乐都吸收了祁剧、湘剧的特点;其曲牌音调走向保留昆曲的传统较多,而上海昆曲相对变化较大。

3. 谈湘昆发展

李元生认为,湘昆的传承要靠大家一起努力,主要做好三项工作:第一是要了解湘昆的历史;第二是要挖掘湘昆的特色;第三是要把握曲牌与湘昆的关系。在当今交流发展的时代,他不反对学习其他剧种的表演技术,但主张要化为湘昆的特点,也要使湘昆的特色得到保留和发展。

总之,好的要学,中国的、外国的,只要有利都要学。李云生现在担心最多的是湘昆自身的特色保存得太少,在服装、道具、动作等方面的特色不突出了。他希望改革要在尊重和懂得湘昆传统特色的基础上进行,这样才能把外来的东西化为湘昆的特色。

六、湘昆剧团青年演员

目前,湖南省湘昆剧团的青年演员主要有丁丽贤(乐师)、史飞飞(武旦)、曹文强(丑行)、刘瑶轩(净行)、刘荻(丑行)、卢虹凯(老生)、凡佳伟(净行)、蒋锋(笛师)、李力(鼓师)、刘婕(旦行)、王福文(净行)、王艳红(贴旦)、王荔梅(老旦)、曹惊霞(刀马旦)、邓娅晖(闺门旦)、唐珲(生行)、唐邵华(净行)、王翔(丑行)、左娟(旦行)、刘嘉(净行)、胡艳婷(旦行)、唐军红(净行)等。

湘昆剧团青年演员

第二节 代表传承剧目

中国昆曲 2001 年入选世界"非遗"首批项目,且位列榜首,这对世界、对中国的"非遗"传承都有着重大而深远的影响。申遗成功十余年来,全国各昆剧院团为传承濒临衰落的昆曲艺术做出了历史性的贡献。传承了《牡丹亭》《长生殿》《桃花扇》《张协状元》《玉簪记》等一大批优秀传统剧目,湘昆也先后传承了《彩楼记》《荆钗记》《白兔记》等特色剧目。昆曲的传承从此开启了中国抢救、挖掘、传承丰富多彩的民族文化遗产的新局面,中华大地"非遗"项目真是琳琅满目,花团锦簇。①

由于老艺人相继去世,许多湘昆传统剧目已经失传。新中国成立后,发掘抢救了一批传统剧目,进行了去芜存菁的工作,使古老的昆曲焕发青春,重放异彩。1960 年湖南省团建团以来,在继承传统的基础上,整理上演了《浣纱记》《连环记》《荆钗记》《钗钏记》《牡丹亭》等一批传统剧目;新编神话戏《苏仙岭传奇》;创作了现代戏《腾龙江上》《莲塘曲》《烽火征途》,对昆曲做了一些尝试性改革。②

一、《白兔记》

《白兔记》是湘昆较具代表性的剧目。昆曲舞台上常演的有《出猎》《回猎》等折。它是昆曲古老的经典剧目之一,也是极具地域特色的湘昆的优秀传统剧目,具有顽强的艺术生命力,数百年来,一直在民间传唱不衰。

① 余映."非遗"昆曲艺术的动态传承——谈谈我在湘昆《白兔记》中饰咬脐郎[J].艺海.2015(04):170-172.
② 张富光.楚辞兰韵:李楚池昆曲五十年[M].北京:文化艺术出版社,2008.

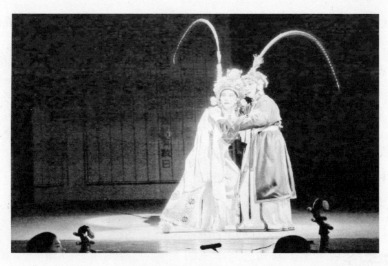

2012年新排《白兔记》演出剧照

《白兔记》富有民间文学特色，文字上质朴通俗，较好地保存着一些古代农村风俗和情趣。《白兔记》共分为八折，分别为：

（1）《赛愿》（又名《闹鸡》）。《六十种曲》本第四出《祭赛》。刘知远为躲避风雪，来到马鸣王庙中。李员外带着李太婆、女儿李三娘来到庙中祭神还愿。刘知远因偷吃福鸡，被庙祝殴打，李员外见了，便将他收留，带回家去。

（2）《养子》。《六十种曲》本第十九出《挨磨》与第二十出《分娩》合成。刘知远去并州投军后，李三娘在家中受到哥嫂的虐待，虽已有孕在身，但仍叫她挨磨汲水。分娩时，因无剪刀，只好用嘴将胎儿脐带咬断。

（3）《上路》。富春堂本第二十九折，《六十种曲》本无。李洪一夫妇将咬脐郎撇在荷花池内，被窦公救起。为了逃避李洪一夫妇的迫害，李三娘托窦公将咬脐郎送到并州刘知远处。

（4）《窦公送子》。《六十种曲》本第二十二出。窦公辛勤，将刘咬脐送到并州太原，交给刘知远。

（5）《出猎》。《六十种曲》本第三十出《诉猎》。咬脐郎带着军士出郊外打猎，为追赶一只白兔，来到沙陀村外，在井边与生母李三娘相遇。

(6)《回猎》。《六十种曲》本第三十一出《忆母》。咬脐郎打猎回来后,将在沙陀村遇到生母李三娘的事告诉了刘知远,刘知远便决定带兵回去接取李三娘。

(7)《麻地》。《六十种曲》本第三十二出《私会》之前半出。刘知远率领军马来到沙陀村开元寺后,先独自一人来到磨坊,与李三娘相会。

(8)《相会》。《六十种曲》本第三十二出《私会》之后半出。刘知远与李三娘相会后,相互叙述别后情景。正在这时,李洪一夫妇赶来要打刘知远,被刘知远打跑。

二、《荆钗记》

《荆钗记》原是流行于元末的宋元南戏之一,与《白兔记》《拜月亭》和《杀狗记》并称为"四大南戏",也称作"荆、刘、拜、杀"或"南戏四大传奇"。后人也曾把高明(则成)的《琵琶记》并入其中,称为"五大南戏"。但无论是"四大南戏"还是"五大南戏",《荆钗记》都是其中之一,而且始终占据首位。

关于《荆钗记》的作者,有人认为是柯丹邱,王国维曾考定该戏作者为朱元璋的第十七子"宁王"朱权,但该剧实出自元末明初"无名氏"之手,故而在《中国大百科全书·戏曲曲艺卷》中没有给该剧的作者以明确的定论,只是标明"作者不详",这是

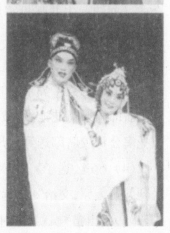

《荆钗记》剧照

学术研究中应有的谨慎态度。关于《荆钗记》的版本，明初曾有李景云的改本，目前该剧可见版本均经明人之手修改，其中又以温泉子编集、梦仙子校正的《原本王状元荆钗记》最为接近古本。

明代王世贞在《曲藻》中评论《荆钗记》为"近俗而动人"。徐复祚在《曲论》中认为："《琵琶》《拜月》而下，《荆钗》纯以情节关目胜，然纯是倭巷俚语，粗鄙之极；而用韵却严，本色当行，时离时合。"吕天成在《曲品》中说："《荆钗》以真切之调，写真切之情，情、文相生，最不易及。"可见《荆钗记》在地位和价值上虽不及《琵琶记》和《拜月亭》，但从离奇的故事情节与真切的情感表达方面看，仍不失为一出经典名剧。

《荆钗记》讲述的是南宋温州王十朋以荆钗为聘与钱玉莲成婚的故事。十朋高中后因拒丞相万俟招赘为婿被贬潮阳。富豪孙汝权因垂涎玉莲美貌，将十朋家书改为休书，玉莲继母逼其改嫁，玉莲被逼投江，遇钱载和搭救。玉莲信讹，以为十朋已死。五年后（一说三年），十朋任吉安太守，前往码头拜谒钱载和，钱载和得知十朋是玉莲的丈夫后，在船上设宴使十朋与玉莲团圆（关于《荆钗记》的结尾处理还有一个版本）。正是因为《荆钗记》的情节曲折、关目生动和写情逼真，该剧在明清两代都很盛行，至今在昆曲、湘剧、川剧、滇剧、莆仙戏、梨园戏、潮剧、越剧等剧种中仍有这个剧目，其中又以《投江》《见娘》《男祭》等折最为著名。①

由湖南省昆剧团梅花奖获得者傅艺萍与优秀青年演员王福文在长安大戏院主演的昆曲《荆钗记》，是由已故的湖南省昆剧团创建人之一李楚池先生整理改编，并由他和傅雪漪先生作曲、唐湘雄导演，三人携手共同在原本基础上整理改编而成的。从本剧中交代故事情节和实际演出的舞台效果上看，"湘昆版"的《荆钗记》无疑是成功的。

① 刘新阳."青泥不染玉莲花"——谈"湘昆版"《荆钗记》及其他[J]. 新世纪剧坛，2011(04)：60-63.

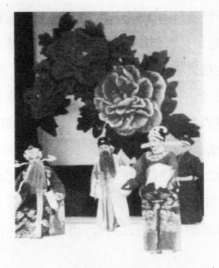
《荆钗记》剧照

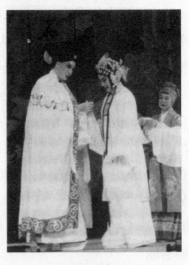
《荆钗记》剧照

三、《牡丹亭》

《牡丹亭》是明朝剧作家汤显祖的代表作之一，全名《牡丹亭还魂记》，创作于1598年。《牡丹亭》共五十五出，描写杜丽娘和柳梦梅的爱情故事。受寻幽爱静的道家理念的影响，汤显祖在这部《牡丹亭》中大量涉及神鬼异境。剧中歌颂青年男女大胆追求自由爱情，坚决反对压迫，体现出追求内心精神的完全超脱、绝对自由的道家思想。

《牡丹亭》与汤显祖的另外三部作品并称为"临川四梦"。

2015年3月3日，湖南省昆剧团倾力打造的天香版《牡丹亭》在国家大剧院戏剧厅如约唱响，向到场的京城观众献上了一场阵容强大、充满了古典昆曲美的视听盛宴，赢得了京城观众一阵阵热烈的掌声。

湘昆天香版《牡丹亭》可谓精华

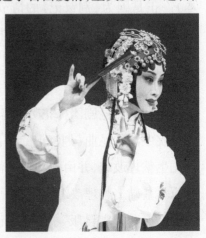
昆曲天香版《牡丹亭》：
雷玲饰杜丽娘（湖南昆剧团供稿）

版,每一折都很精彩。《牡丹亭》讲述了南安太守杜宝之女杜丽娘和书生柳梦梅跌宕起伏的爱情故事。《游园·惊梦·寻梦·离魂》中,由梅花奖演员雷玲塑造的杜丽娘明媚阳光、风骨动人;《冥判·幽会·回生》中,罗艳塑造的杜丽娘重情果敢;演员王福文的《拾画·叫画》,则把柳梦梅的形象塑造得风雅、可爱……剧情在雅俗共赏的唱词、优美动人的旋律中层层展开。"湘昆"除了"粗犷"外也有"细腻"的一面,这出剧很贴近生活,很朴实。

第三节　传承曲目选段

一、《浣纱记·前访》传曲

(一) 溪边浣纱

溪边浣纱

《浣纱记·前访》西施[旦]唱

文菊林　演唱
萧寿康　记谱

1 = D（小工调）

【绕地游】

廿（多多）3 3 5 6 $\dot{1}$ $\overset{65}{\dot{5}}$ 3 - 5 3 5 2 1 洒 5 0 3 5 6 -
　　宁萝山下，　　　　村舍多潇。

6 5 5 6 3 5 2 3 2 1 6 3 5 1 6 5 3 3 5 5 3 5
问莺花，肯嫌孤寡。一段　娇羞春风无

2 1 3 - 2 1 5 6 1 1 2 3 2 1 6 1 6 - ‖
那。　趁晴明，溪边浣　　纱。

(二) 一任东风嫁

一任东风嫁

《浣纱记·前访》西施[旦]唱

文菊林 演唱
萧寿康 记谱

1 = D（小工调）

【金井水红花】　　　　慢速稍快

卅（多多）3 5 6 5 3 - | 4/4 6·1 2 6 1 1 | 2 2 2 1 6 5 6 |
　　　　绿　水　　　　　　全　　开

6 3 2 1·2 1 2 1 | 6 - 6 6 5 | 3·2 5 6 3 2 |
镜，　　　　　　　清 溪 独　浣

1·2 1·2 1 2 1 | 6 - - 1 2 1 | 6 - 2 1 | 3 2 3 5 5 3 5 |
纱。　　　　　　　波　冷　溅

6 - 5·6 5 3 | 2·1 3 6 - | 1 2 1 2 2 1 2 | 3 - - 5 6 5 |
芹　芽，　湿　裙　　钗，

3 - - - | 1 2 6 1 - | 2·1 3 2 | 5·3 6 5·1 6 3 5 - |
娇　羞　谁　呀？　且　把

5·1 6 5 3 5 - | 6 6 5 3·2 2 1 | 2·3 2 2 1 | 6 6 2 1 3 3 |
缣　丝　　扭　卷，　不　觉

2·3 1 2 1 6 5 | 3 5 6 5 3 5 | 6 - 5·6 5 3 | 2·1 3 1 6 5 3 |
日　儿　　　　　　斜，　唱

1 3 2·2 2 1 | 6 6 1 2·5 | 3 3 2 1·2 1 6 | 5 5 0 5 3 5 |
一 声　　水 红 花　　也

6·1 5 6 5 | 6·5 1 - 2 3 | 1 - - 6 1 | 2 3 2 1 2 1 |
罗。　　　　　我　朝　朝

第六章　代表传承人与
　　　　传剧传曲

$6-\underline{5\cdot1}\ \underline{66}\ |\ 5--\underline{12}\ |\ \underline{6\cdot1}\ \underline{6}\ \underline{5}\ \underline{3\cdot5}\ |\ \underline{1}\ \underline{33}\ \underline{2}\ \underline{321}\ |$
自　　出，　　　　　夜　夜

$\underline{2\cdot3}\ \underline{2}\ \underline{23}\ |\ \overset{3}{\underline{1-}}\ \overset{\cdot}{\underline{1}}\ \underline{66}\ \underline{1}\ |\ \overset{\cdot}{2}-\overset{2}{\underline{\overset{\cdot}{12}}}\ \overset{\cdot}{6}\ |\ \overset{\cdot}{1}-\overset{\cdot}{2}\ \overset{32}{\underline{\overset{\cdot}{1}\overset{\cdot}{6}}}\ |$
空　　归；树　　黑　山

$\underline{5}\ \underline{35}\ \underline{6}\ \overset{\vee}{\underline{36}}\ |\ \underline{3\cdot2}\ \underline{3\cdot5}\ \underline{65}\ |\ 3-5\ \overset{76}{\underline{6}}\ |\ \underline{5\cdot1}\ \underline{6}\ \underline{53}\ \underline{2\cdot3}\ |$
深，　恰又夕阳　　西　　下。

$1--\underline{2\cdot6}\ |\ \underline{1\cdot5}\ \underline{6\cdot1}\ \underline{21}\ |\ \underline{6\cdot5}\ \underline{3}\ \underline{5}\ |\ \underline{6\cdot5}\ 1-\underline{23}\ |$
笑我寒门　薄　命，

$\underline{1}\ \underline{65}\ \underline{3}\ \overset{\vee}{\underline{21}}\ |\ \underline{6\cdot2}\ \underline{12}\ |\ \overset{5}{\underline{3\cdot5}}\ \underline{6\cdot5}\ \underline{32}\ |\ 1--\underline{23}\ |$
未审何时　配　　他？

$1-\underline{2\cdot3}\ 1\ |\ \underline{6\cdot1}\ \underline{23}\ \underline{121}\ |\ 6-\underline{5}\ \underline{65}\ |\ \underline{3\cdot2}\ 5--\ |$
笑你王　孙　芳草，

$\underline{6}\ \underline{65}\ \underline{3}\ \underline{231}\ |\ \underline{6}\ \underline{212}\ |\ \underline{3\cdot5}\ \underline{6}\ \underline{5}\ \underline{32}\ |\ \overset{3}{\underline{1-5-}}\ |$
未　审何年　遇　　咱。花

$\underline{6}\ \underline{66}\ \underline{5}\ \underline{32}\ |\ \underline{12}\ \underline{3}\ \underline{221}\ |\ \overset{3}{\underline{61}}\ \underline{23}\ |\ \underline{123}\ 1-\ |$
枝　无　　主，一任东风

慢
$\underline{22}\ \underline{16}\ \underline{56}\ |\ \underline{23}\ 1\ \overset{\vee}{6}--\ \|$
嫁。

(三) 犹喜相逢未嫁时

犹喜相逢未嫁时

《浣纱记·前访》范蠡[小生]西施[旦]唱

1 = D（小工调）

郭镜荣 文菊林 演唱
萧　寿　康 记谱

【玉抱肚】中速

（范唱）行春到此，趁东风花枝柳枝。忽然间遇着娇娃，通名儿唤做西施。感卿赠我一缣丝，欲报惭无明月珠。（西唱）幸逢国士，看他貌堂堂，风流俊姿。谢伊家不弃寒微，却教人惹下相思。劝君不必赠明珠，犹喜相逢未嫁时。

二、《浣纱记·采莲》传曲

（一）秋江岸边莲子多

秋江岸边莲子多

《浣纱记·采莲》西施[旦]众宫女唱

陈丽芳等 演唱
萧寿康 记谱

1 = C（尺字调）

【采莲歌】慢速稍快

卅 6 6 5 7̇ 6 - | 4/4 1̇ 6 6̇7̇/5̇ 5 4 2 | 3 3 2 5 6 5 6 |
（西唱）秋　　江　岸　　　边　　莲　子

1̇·2̇ 5 6 1̇ - | 3 5 4 5 3·2 | 5 5 4 3 - | 2 1 2 3·5 3 2 |
多，　　　采　莲　女　儿　掉　船

1̇·2̇ 5 6 1̇ - | 1̇ 2̇ 3̇ 1̇ 6 5 | 3 3 2 5 6 5 | 3 - 5·6 |
歌。　　　花　房　莲　实　齐　戢

1̇ 2̇ 3̇ 1̇ - | 6·1̇ 6 5 3 5 | 1̇ 5 6 0 6 5 6 | 1̇ - 5 5 6 |
戢，　　争　前　　竞　折　　歌　绿

4 2 4 - - | 6·1̇ 6 5 6 - | 1̇ 3̇ 2̇·3̇ 2̇ 1̇ | 1̇·3̇ 2̇·3̇ 2̇ 1̇ |
波。　恨　逢　长　茎　　不　得

6·1̇ 2̇ 3̇ 1̇ - | 6 6 1̇ 6 5 3 | 3 2 3·0 0 3 3 2 |
藕，　　　断　处　　丝　多

5·6 2̇·3̇ 2̇ 3 | 1̇ 6̇ 2̇ 1̇ - | 6·5 6 6 | 6 1̇ 3̇ 2̇·3̇ 2̇ 1̇ |
刺　伤　手。　何　时　寻　伴

1̇ - 6·1̇ 2̇ 1̇ | 6·1̇ 2̇ 1̇ 6 - | 6 1̇ 6 5 3 | 2 2 3 6 5 3 |
归　去　来？　　　　水　远　山　长

莫回首。（众唱）采 莲，采莲，芙蓉衣。芙蓉衣，秋风起，浪凫雁飞。桂棹兰桡下极浦，罗裙玉腕轻摇橹。叶屿花潭一望平，吴歌越吹相思苦。相思不可攀。江南采莲今已暮，海上征夫犹未还。

（二）长学鸳鸯

长学鸳鸯

《浣纱记·彩莲》众宫女唱

1=D（小工调）

邓建桃等 演唱
萧寿康 记谱

【念奴娇序】

廿（多多）澄湖万顷，见花攒锦绣，平铺十里红妆。两岸

第六章 代表传承人与
传剧传曲

```
  3̇ 3 2 ³²⁻ | 1̇ . 6 5 3 | 6 1̇ 2̇ 6 - | 1̇ . 2̇ 6 5 3 | 2 . 2 3 ˅ 2 . 3 1 2 |
  风                              来，          宛
```

```
  2 5 3 2 2 3 | 2 . 2 3 1̇ . 2̇ 1̇ 2̇ 1 1 | 6 - 6 6 3 | 5 - - 6 5 |
  转 处，      微  度                          衣
```

```
  3 . 5 3 3 2 - | 2 - 2 . 2 3 | 3 5 . 6 3 . 5 3 3 | 1 . 2̇ ³²⁻ 6 6 1 |
  袂          生            凉。
```

```
  6 . 1 2 - - | 1̇ . 6 2̇ - - | 3̇ 3 2 ³²⁻ 1̇ . 6 5 3 | 6 1̇ 2̇ 6 6 5 |
  摇      荡，                                      百
```

```
  6 . 1̇ 2̇1̇⁻ 5 3 3 | 5 - - - | 6 1̇ 2̇ 6 6 3 | 5 - - - | 2̇ 2̇ 1̇ 6 . 5 1 |
  队 兰         舟，            看 千 群
```

```
  1̇ 2̇ . 3 6 6 5 | 6 . 1̇ 5 3 5 | 2 2 3 ˅ 5 3 6 5 | 2 1 3 1 3 5 6 |
  画      桨，   中 流 争 放 采        莲
```

```
  1̇ . 2̇ ³²⁻ 6 5 3 | 2 - - 3 2 | 5 - - - | 1̇ . 6 2̇ - - | 3̇ 3 2 ³²⁻ 1̇ . 6 5 3 |
  舫。                                惟
```

```
  6 1̇ 2̇ 6 - | 1̇ . 2̇ 6 5 3 | 5 - - - | 6 6 1̇ 5 3 3 | 2 2 5 3 |
  愿      取                        双      双
```

```
                          慢
  5 1̇ 6 ⁷⁶⁻ 5 | 5 . 6 1 6 . 1 2 | 2 5 6 3 2 3 4 3 | 2 - - 0 ‖
  缱 绻，   长 学  鸳                              鸯。
```

（三）香喉清俊

香喉清俊

《浣纱记·彩莲》西施[旦]唱

1 = C（尺字调）

周恒辉 演唱
萧寿康 记谱

【二犯江儿水】

卅 6 3 5 6 1 3 ³⁻2 - 6 1 5 1 1 2 3 3 2 1 1 7 6 -
香 喉 清 俊， 听 缥 纱。

慢速稍快

4/4 1 - 1．2 3̇ 2 | 1．2 1 ²¹⁻ 5 6．1 | 5．6 5 5 3 5
香 喉 清 俊，

6．1 6 ¹⁻ 5 3．2 | 2 6 1 - 1 6 5 | 3 6 1 5 1 2 | 1 1 6 6．1 5 6
似 珍 珠， 在 盘 内 滚。 向

1 7 6 0 6 6 5 | 6．2 1．2 1 2 1 1 | 6 - 6．6 6 6 5
秦 楼 楚 馆，

6 1 ²⁻ 6 5 ⁵⁻ 3．2 | 3 - 1 2 3 | 1 2 3 6．1 6 ¹⁻ 5 | 3 3 ⁵⁻ 2 5 -
绮 席 花 茵，

2．0 3 2 1．6 1 | 5 - 3．5 6 5 | 3 - - 3 2 | 5 - - -
听 莺 声 风 外 紧。

2 2 3 0 3 ²³⁻ 2 3 | 1 6 1 3 2 3 5 | 2．3 2 1 3 -
袅 袅 起 芳 尘，

2．5 3 2 ³²⁻ 1．6 | 2 1 2 3 0 2 3 | 1 2 3 6 5 1 2
亭 亭 住 彩

第六章 代表传承人与
传剧传曲

$\widehat{6\ 5}\ 1\ 3\ -\ |\ 3.\underline{5}\ 2\ 2\ {}^5\!\underline{\overset{\frown}{\text{亿}}}\ 3\ -\ |\ \dot{1}\ \dot{2}\ 3\ \widehat{6\ 6\ 5}\ |\ 3\ 0\ 5\ {}^5\!\underline{\text{亿}}\ 3\ -\ |$
云。 双　　 黛　　眉　颦，

$3\ 2\ 3\ -\ |\ 3\ 2\ 2\ 3\ -\ |\ \dot{1}\ \dot{2}\ 3\ \widehat{6\ 6\ 5}\ |\ 3\ 0\ 5\ {}^5\!\underline{\text{T}}\ 3\ -\ |\ 3\ 2\ 1\ 2\ 2\ 3\ |$
两　　 眼　波　　横。 羡清歌，

$\underline{5\ 3}\ \widehat{6\ 1}\ \dot{5}\ \widehat{6\ 1}\ |\ \widehat{6\ 6\ 5}\ 1\ -\ |\ 3\ \widehat{5\ 6}\ 3\ -\ |\ 3\ \widehat{5\ 5}\ 3.\ \underline{5}\ 2\ 2\ |$
入　 妙　品。 花　间　　 数

$3\ -\ \widehat{5.\ 6}\ |\ 1\ 2\ 3\ 1\ -\ |\ \widehat{5\ 5}\ 6\ 3\ -\ |\ 3\ \widehat{5\ 6}\ 3.\ \underline{5}\ 2\ 2\ |\ 3.\ \underline{2}\ 3\ -\ |$
巡，难 消 受， 花　间　　数　　巡。

$\dot{1}\ -\ \dot{1}.\ \underline{\dot{2}}\ \widehat{3\ 3\ 2}\ |\ \dot{1}.\ \underline{\dot{2}}\ \dot{1}\ \widehat{5\ 6}.\ \underline{\dot{1}}\ |\ \widehat{5\ 5}\ 3\ \underline{{}^3\!\text{亿}}\ 1.\ \underline{2}\ |\ \widehat{5\ 5}\ 3\ -\ -\ |$
灯　前　　常　　近， 怎　禁　得，

$\dot{1}\ -\ \dot{1}.\ \underline{\dot{2}}\ \widehat{3\ 3\ 2}\ |\ \dot{1}.\ \underline{\dot{2}}\ \dot{1}\ \widehat{5\ 6}.\ \underline{\dot{1}}\ \underline{\overset{3}{\widehat{\dot{2}\ \dot{1}}}}\ |\ \widehat{5\ 5}\ 3\ 1.\ \underline{2}\ |$
灯　前　　常　　近。　　 一

慢
$\widehat{5.\ 5}\ {}^5\!\underline{\text{亿}}\ 3\ -\ -\ |\ 5\ 5\ 2.\ \underline{2}\ 3\ |\ \underline{\dot{3}\ 1}\ \widehat{6.\ 1}\ \widehat{5\ 6}\ |\ \overset{\frown}{1\ -}\ \|$
声　声， 怨 分 离， 欲　断　魂。

三、《荆钗记·见娘》传曲

(一) 吓得我心惊怖

<center>**吓得我心惊怖**</center>

<center>《荆钗记·见娘》王母[老旦]唱</center>

1 = D

左荣美 演唱
李楚池 记谱

【江儿水】

中速

廿 6 6 1 - | 2/4 0 1 6 5 | 6 5 6 - | i 2 i | 5 6 5 |
啊 呀 吓！　　吓 得 我 心 惊 怖，　身 战 簌，
　　　　　　(0 当　当 当　当 当　当 当　0 当　当 当　当

0 5 3 3 | 5 5 2 | 2 3 1 | 2 3 1 6 | 0 3 5 3 | 6 6 |
虚 飘 飘 一 似 风　　　 中 絮。　　谁 知 你 先 赴
0 当　当 当　当 当　当 当　0 当　当 当　0 当　当 当

3 3 5 6 | 5 5 | 3 5 | 6 1 2 | 2 1 5 | 6 1 | 0 1 | 2 3 1 |
黄 泉　　路？ 孤 身 流 落　知　何 所？　不 念 我
0 当 当 当　当 当　当 当　当 当　0 当 当　0 当　当

5̣ 6 1 | 1 5̣ | 6 - | 廿 1 1 2 | 1 2 - | 2 2 1 6̣ | 1 - |
年 华　　衰 暮，　　风 烛 不 宁。　啊 呀 亲 儿 呀！
当 当　0 当 当 当)

稍慢

2/4 0 打 一 | 当.当 一 当 | 当 当) | 0 1 | 5 | 6 5 6 |
　　　　　慢　　　　　　　　　(可) 教 娘 死 也

1 6̣ 1 1 | 6̣ 1 | 2 3 1 | 6 - |
不 着 一 所 坟　 墓。

(二) 从别后到京

从别后到京

《荆钗记·见娘》王十朋[小生]王母[老旦]唱

1 = D（小工调）　　　　张富光 左荣美 演唱
【刮鼓令】慢速　　　　李　楚　池 记谱

稍快
3 5) 0 (廿6 6 5 3 5 | 4/8 6 1 2 1 6 5 6
诚？（道白略）啊呀亲娘呀！ 分 明

3 4 3 2 1 2 3 2 1 6 | 5 3 6 1 2 3 2 3 2 2
说 与 为 儿

渐慢
1 (2 3 2 1 6 5 6 1) 3 | 2 1 2 3 5 — 6·1 5 6 3 2 1 2 3
听。(白)你那媳妇！(唱)她怎 生 不 与 娘

5 0 6 1 6 5 3 2 — | 2·3 2 #2 ♮2 1 | 6 1 6·5 1
共 登 程？(母唱) 心

⁷6·6 5 — | 3·5 6 1 3 2 1 | 1 6·1 5 5 6 3 2 | 3 5 1 2 3
中 自 三 省， 转

6·1 6 5 3 2 3 5 3 2 | 1 2 6·2 2·1 6 | 5 — 3·5 2
教 娘 愁 闷

慢 原速
⁵3 6 6 6 5 3 5 | 6 0 0 6 6 5 1 | 6·1 6 5·6
增。啊呀你 媳(李成咳声)妇 多 灾 多

3·5 6 5 3 2 ³²1 — | 1 6 1·2 6 5 — | 3 5 6·1 5 6 3 2
病， 况亲 家 两 鬓

3 5 3 5 6 5 | 6·1 5 3 2·3 2 3 2 2 | 1 — 5·3 6 1 5 3
星，家务 事 要 支 撑。教 她

2 3 1 2 3 5·6 5 | 3·5 6·1 5 6 3 | 2·1 3 6·1 6·5 3 2
怎 生 离 乡 背 井？ 为 你

四、《渔家乐·藏舟》传曲

(一) 从今扮作渔家汉

从今扮作渔家汉

《渔家乐·藏舟》邬飞霞[旦] 刘蒜[小生] 唱

周恒辉 张富光 演唱
萧 寿 康 记谱

1 = D（小工调）

（二）这是如蛾扑火焰

这是如蛾扑火焰

《渔家乐·藏舟》刘蒜[小生]唱

张富光 演唱
萧寿康 记谱

1 = D（小工调）

【黄龙滚】

慢速稍快

卅（多多）2 2 3 2 1 - | 4/4 5 6 2 6 | 2.5 3 2 1 6 5 |
　　　　　 这 是　　　　 如 蛾 扑 火 焰,　　 喂 呀

5 6 2 6 | 6 1 6 5 - | 1.2 5 1 | 5 3 2 1 1 6 2 6 |
如 蛾 扑 火 焰,　　　 羊 入 虎 狼 圈。　我 宁 饿 死

6.1 6 5 3.2 5 | 3 6 5 3 2 1 3 2 1 | 6 -)0 (0 6 5 6 |
他　　 乡,　 莫 把　 头 颅　　 剪。（道白略）当 寻 踪

5 5 6 1 6 5 3 | 2.3 2 - 2 1 | 6 2 3 1 2 |
觅 迹,　　　 在 江 心 不 远。 那 时 酬 方

慢

3.6 5 3 2.3 2 1 | 6 6 2 1 | 1 1.2 1.2 1 6 5 |
寸,　 报 琼 瑶,　 恩 非

3 5 6 - - ‖
浅。

五、《武松杀嫂》传曲

(一) 堪笑他枉称英豪

<h3 style="text-align:center">堪笑他枉称英豪</h3>

《武松杀嫂》王婆[老旦] 潘金莲[亘]唱

1 = F（六字调）

左荣美 陈丽芳 演唱
萧　寿　康 记谱

【解三醒】

中速

卅 5　6i　53　6 - | 2/4　3　365 | 3.5　6i5 |

（王唱）堪笑他（多多）枉称　英　豪，

5 3　1 2 | 353 2　1 2 | 2 1 3 | 2 - | 3 2 3 5 |

　　走衙门不　　值　分　毫。撑驾

6i 65　56 | 6 i 2 | 3 2 1 26 | 6 5 | 6 5 1 | 6 2 1 5 |

小　船　离大海，　　再不怕浪头

6 | 1 6 | 1 1 | 1 6 1 | 3 5 2 | 2 6 2 | 6 5 1 |

高。（潘唱）干娘打听想必回　报，　事体不　知

6 2 1 5 | 6 - | 卅 6　53 235 - | 2/4　0 65　6 6 3 |

怎样　了？（王唱）休烦　恼，　　（可）冰山一座，化成

3.5 6i5 | 0 5 6 6 | 5　　　| 6 5 5 | 6 3 6 5 |

半杯　雪　消。（潘唱）谢天公周全

3.5 6i5 | 5 2 1 2 | 3.5 1 2 | 2 1 3 | 2 - | 3 2 3 5 |

奴好，　感伊家成　就了鸾　交。恩山

6̇ 5 5 6 | 6 1 2 | 3 5 3 2 1 2 6 | 6·2 3 | 6·5 1 | 6·2 1 5 |
义 海 难 酬 报， 侍 奉 你 暮 年

6 　 1 1 2 3 1 | 6 6 1 | 3·5 2 | 2 6 2 | 6·5 1 |
高。(王唱)武 二 去 请 邻 里 到， 事 体 如 何

6·2 1 5· | 6·　 卄6 5 3 2 3 5 - | 2/4 0 6 6 5 |
怎 样 了？(同唱)难 猜 料， (可)待 武 二

稍慢
6 3 6 5 | 3·5 6 1 5 | 5 5 6 5 6 | 5 - ‖
回 来 自 有 个 分 晓。

(二) 冤债到头日

冤债到头日

《武松杀嫂》武松[武生] 潘金莲[旦]唱

　　　　　　　　　　　唐湘音 陈丽芳 演唱
1 = D（小工调）　　　　萧　寿　康 记谱

【尾犯序】
　　　　＞＞＞＞＞＞　　中速
卄 6 6 6 3 6 5 3 6 - 0 5 | 2/4 2 2 3 5 | 6 1 6 5 3 6 |
(武唱)冤债到头 日，(众唱)且 从 头 与 他

6 5 3 5 2 1 | 3 5 6 1 5 3 2 | 1·6 2 | 2 2 1 3 | 3 5 3 2 3 |
　　　　说　　　 个　　　 详

2 　 5 2 3 | 3 5 3 2 3 5 | 6 1 6 5 3 6 | 6 5 3 5 2 1 |
细。(武唱)你 把 吾 兄

3 5 6 1 5 3 2 | 1·6 2 | 2 2 2 3 | 3 5 3 5 3 | 2 0 |
如 何 谋 死。

第六章 代表传承人与
传剧传曲

```
5 2 3 2 1 | 6̱ - | 1 2 6 1 2 | 2 - 0 5 3 | 5 5 1̇ 6 5 |
```
（潘唱）冤　　　枉！　　　　　　伊兄

```
1 6̱ 1 3 | 2 3 2 1 6̱ 1 5̱ | 6̱ 1 2 | 3 6 5 3 2 | 2 5 3 |
```
死为心痛病急，　　　　　与

```
5 5̱ 1̇ 6 5 | 1 6̱ 1 3 | 2 3 2 1 6̱ 1 5̱ | 6̱ 1 2 | 3 6 5 3 2 |
```
奴家　没　些　　关系。

```
) 0 ( | 5 3 6. | 7̱ 6̱ 5 3 | 6̱ 1̇ 6. | 5 6 3 3 5 | 6 5 1̇. |
```
夫　和　　妇

```
5 6 5 3 2 | 3 5 3 2 1 3 | 3 3 5 2 1 | 6̱ 1 2 3 7̱ 6̱ 5 |
```
似同林宿

```
6̱ 6 5 6 | 6̱ 1 3 5 | 6̱ 1̇ 2̇ 3̇ 7̱ 6̱ 5 | 6 - ) 0 ( | 2 2 3 5 |
```
鸟，限到两分飞。（武唱）凭你

```
6̱ 1 6 5 3 6 | 6 5 3 5 2 1 | 3 5 6̱ 1̇ 5 3 2 | 1. 6̱ 2 |
```
假哭与伴悲，

```
2 2 2 3 | 3 5 3 5 3 | 2 5 2 3 | 3 5 3 2 3 5 | 6̱ 1̇ 6 5 3 6 |
```
也难逃罪，快把真情

```
6 5 3 5 2 1 | 3 5 6̱ 1̇ 5 3 2 | 1. 6̱ 2 | 2 2 2 3 | 3 5 3 5 3 |
```
从头说

```
2 0 | ) 0 ( | 5 2 3 2 1 | 6̱ - | 1 2 6 1 2 | 2 5 3 |
```
知。（道白略）（王唱）听　启，　　怎

非遗保护与湘昆研究

5 5̇ 6 5 | 1̇ 6 1 3 | 2 3 2 1 6 1 5̣ | 6 1 2 | 3 6 5 3 2 |
消　得　　都　头　怒　气，

2 5 3 | 5 5̇ 6 5 | 1̇ 6 1 3 | 2 3 2 1 6 1 5̣ | 6 1 2 |
容　老　身　将　情　诉

3 6 5 3 2 |) 0 (| 1̇ · 6 2̇ 3̇ · 2̇ 1̇ 5 | 6 1 6 · | 5 6 5 3 5 |
知。（武唱）真　　　　　和

6 5 1̇ · | 5 6 5 3 2 | 3 5 3 2 1 3 | 3 3 5 2 1 | 6 1 2 3 7 6 5 |
伪　烦你　　尽

6 | 6 5 6 6 1 3 5 | 6 1 2̇ 3̇ 7 6 5 | 6 0 |) 0 (| ¼ 6 1 |
写，休得　差　　池。（道白略）从

3 | 3 5 6 3 | 3 3 6 5 | 6 5 3 2 1 2 | 2 1 1 3 |
头　说仔细，莫藏头换尾辗　　　挪

2 |) 0 (| ⅊ 3 5 6 - | ¼ 0 1 1 2 | 1 1 2 | 3 · 5 |
移。（道白略）（潘唱）停　威！　非是我生心做

3 5 2 | 0 5 6 5 | 3 3 6 5 | 3 | 2 | 5̂ |) 0 (| 6 1 3 |
为，　都是她教唆　　到　底。　是她

3 5 | 6 3 3 6 5 | 3 2 2 1 1 3 | 2 |) 0 (| 5 5 |
哄我裁衣，便落　圈　套里。（道白略）踢伤

第六章 代表传承人与
传剧传曲

(乐谱)后 只 说药 医, 我 与 她 将 毒 药 将

(乐谱)他 灌 死。

六、新创腔调

(一) 夜深沉风雨过

夜深沉风雨过①

《艳阳天》萧长春［男］唱

李楚池 编曲
周福祥 演唱

1=♭B
稍慢　　　　　　　　　　　　【胜如花】

(乐谱)夜 深 沉,

(乐谱)(可多) 风 雨 过, 月 明

(乐谱)星 暗。

(乐谱)多 少

(乐谱)家 灯 光 明, 多 少 人

① 此曲是根据传统曲版【胜如花】主腔进行变化发展而成。节奏的处理随感情的变化而变化, 突破了传统格式。

非遗保护与湘昆研究

$\widehat{2\ 5\ 3\ 2\ 1\ 2\ 1}\ |\ \widehat{\underline{6}\ \underline{1}}\ \underline{0\ 3}\ \underline{5\ 5}\ |\ \widehat{\underline{5\ 6\ 5\ 3\ 5\ 6}}\ |\ \widehat{\underline{6\ 5\ 6\ 5\ 6\ \dot{1}}}\ |$
夜　未　眠，　　我心中波　涛

$\widehat{\underline{5\ 3\ 5\ 6}\ \underline{\dot{1}\ 6\ \dot{1}\ 2}}\ |\ \widehat{\underline{6\ 0\ \dot{1}}\ \underline{6\ 5\ 3\ 2}}\ |\ 1\ -\ |\ \underline{1\ 1\ 2\ 1\ 2}\ |\ 3\ .\ \underline{0\ 5\ 6}\ |$
起　　　　伏　　　　势　如

渐快
$\widehat{\dot{1}\ .\ \underline{6}}\ |\ \underline{\dot{1}\ 6\ \dot{1}\ 2}\ \underline{3\ 5}\ |\ \underline{\dot{2}\ 6\ \dot{1}\ 2}\ |\ \dot{3}\ .\ \dot{2}\ |\ \dot{3}\ .\ (\ \underline{\dot{3}\ \dot{3}}\ |\ \underline{\dot{3}\ \dot{3}}\ \underline{\dot{3}\ \dot{3}}\ |$
山。

$\underline{\dot{2}\ 6}\ \underline{\dot{1}\ \dot{2}}\ |\ \dot{3}\ .\ \underline{\dot{2}\ \dot{3}}\ |\ \underline{\dot{1}\ .\ \dot{2}\ \dot{1}}\ \underline{6\ 5\ 6}\ |\ \underline{\dot{1}\ 7\ 6\ 5}\ |$

$\underline{1\ 6\ 1\ 2}\ \underline{3\ 1\ 2\ 3}\ |\ \underline{5\ 2\ 3\ 5}\ \underline{6\ \dot{1}\ 5\ 6}\ |\ \underline{\dot{1}\ .\ \dot{1}\ \dot{1}}\ |\ \underline{\dot{1}\ \dot{1}\ \dot{1}\ \dot{1}\ 7}\ |$

突慢
$\frac{4}{4}\ \underline{6\ 0\ \dot{1}}\ \underline{6\ 5\ 3\ 2}\ \underline{1\ 6\ 2\ 3}\)\ |\ \underline{5\ .\ 6\ 5}\ \underline{3\ .\ 5\ 2\ 3\ 1}\ |$
乡　亲

$\underline{6\ \overset{5}{\smile}\ 1}\ \underline{6\ 5}\ \underline{3\ 5\ 6}\ |\ \underline{\dot{1}\ .\ \dot{2}\ 6\ 5\ 3}^{\ 5\ 3}\ \underline{2\ 5\ 5}\ |\ \underline{3\ .\ \dot{1}}\ \underline{6\ .\ \dot{1}\ 5\ 3}\ |$
们　找孩　子　　呼声响耳

$\underline{2\ 6\ 1\ 2}^{\ 5}\ \dot{3}\ -\ |\ \underline{0\ 6}\ \underline{5\ 6\ 3\ 2}\ \underline{3\ \overset{2}{\smile}\ 5}\ |\ \underline{1\ .\ 2}\ \underline{3\ 5\ 6\ 5\ 3}\ |$
畔，　　老父　亲盼孙

$\underline{2\ 3\ 1\ 6}\ \dot{1}\ -\ |\ \underline{6\ .\ 6\ 6\ 5\ 3\ 2}\ \underline{1\ 2\ 1\ 6\ 1\ 5}\ |\ \underline{6\ .\ 2\ 3\ 1\ .\ 2\ 1\ 2\ 1\ 1}\ |$
儿，　悲痛　难　　言。

$2\ -\ -\ -\ |\ \underline{0\ 5\ 6\ 5}\ \underline{1\ .\ 6\ 1\ 2}\ |\ \underline{3\ 2\ 3\ 5}\ \underline{6\ \dot{1}\ 6\ 5\ 3\ 5}\ |$
多少个焦灼的面孔眼前

$\underline{6\ \dot{1}\ 6\ 6\ 5}\ |\ \underline{3\ .\ 5\ 6\ \dot{1}}\ \underline{6\ 5\ 3\ 2\ .\ 3}\ \underline{2\ 3\ 2\ 1}\ |\ \underline{1\ 6\ 1\ 2\ .\ 5\ 3\ 5\ 3\ 2}\ |$
现，阶级的情　　意　满青

$\underline{\dot{1}\ .\ 6\ 1\ 6\ 1\ 2\ 3\ 2\ 3\ 5}\ |\ \underline{\dot{2}\ 6\ \dot{1}\ 2}\ \dot{3}\ .\ \overset{5}{\smile}\ (\ \underline{5\ 6}\ |\ \underline{\dot{1}\ .\ \dot{2}\ 6\ 6\ 1\ 6\ 5}\ |$
山。

第六章 代表传承人与
传剧传曲

3 3 6 5 3 2 6 1 6 1 2 | 3 0 5 6 6 5 3 2) | 5.1 6 1 6 5 3.2 5 |
　　　　　　　　　　　　　　　　　　　　　　　　　　金　泉　河

6 5 6 3 5 6 | 2.3 1 2 6 5 - | 0 1 6 6 5 3 5.6 5 6 |
千年　流不　断，　　　　　这历史　长河

（3.2 3 2 3 5）
1 5 6 - | 6 6 1 6 5 6.0 1 2 | 3 - 6.5 |
上风雨　　如　　磐。　　　　　　党

3.5 3 2 1 1 6 | 2 - 5 3 5 | 6.1 5 3 5 6 1 | 3 3 2 |
指　引　　金光大道前　程　远，一轮

3 5 6 - | 1 6 3 2.3 1 6 | 2/4 5.(6 | 1 6 1 2 6 1 6 5 |
红　日　照　山　　　　　　川。

3 2 3 5) | 3 5 6 6 | 0 5 3 5 | 6 6 5.6 3 2 | 1.6 |
　　　　　　合作化　挖穷根，山村巨　　变。

稍快
1 6 1 2 3 5 | 2 6 1 2 | 3 (5 6 5 | 3 5 3 2 1 2 | 3) 5 0 |
　　　　　　　　　　　　　　　　　　　　　　　　　　　马

2 1 6 | 0 1 2 | 3 2 5 | 4 4 4 5 3 2 | 1 2 | 2 3 5 3 2 |
之悦　贼心不　死，妄图变　天。丢孩

1.2 3 | 0 1 6 5 | 6 6 1 | 2 3 2 | 3 2 1 6 5 5 |
子　　显然是图穷　匕　现，暴雨前扣压

5 6 3 2 1 2 | 3 3.5 | 6 5 1 1 1.3 | 2.4 3 4 3 2 |
通　知必　定　　　　　藏

奸。且把悲愤化利剑,奋臂挥刀斩凶顽。笑看飞蛾翻灯舞,螳螂挡车把路拦。

【紧打慢唱】

紧跟着毛主席革命路线,胸有亿万人阔步向前,东山湾永远是四季常青艳阳天。

（二）婚礼闹洋洋

新　腔

婚礼闹洋洋

《苏仙传》孔雀公主[旦]唱

萧寿康　编曲
邓建桃　演唱

1 = G（小工调）

【泣颜回】中速

婚礼闹洋洋，轻歌曼舞共玩赏。仙山福地，一片升平美景象。赴宝桔井旁，那枝叶瑞气祥光。看金果灿

非遗保护与湘昆研究　　178

$\widehat{3\cdot5\ 6}\ \widehat{\overset{.}{2}\cdot\overset{.}{3}}\ \widehat{\overset{.}{2}\cdot\overset{.}{1}\ \overset{.}{6}\ \overset{.}{1}}\ |\ 5\ 5\ 6\ 5\ 6\ 5\ 0\ 6\ 5\ 6\ 5\ 5\ |$
烂　辉　　煌　　，

$6\ \ 6\overset{\vee}{1}\ \ 5\ 6\ 3\ 2\ \ 1\ 6\ 1\ \ 2\ 3\ 5\ |\ 6\ 6\overset{.}{1}\ \ 6\ 5\ 3\ 2\ \ 3\ 5\ |$
更　添　　这　　　喜　　　日

$5\ 5\ 6\overset{.}{1}\ \ 5\ 6\ 5\ 3\ 2\ \ 1\ 0\ 2\ \ 3\ 2\ 3\ 5\ 6\ |\ \overset{.}{2}\ 3\overset{.}{2}\ \ 0\ 3\overset{.}{2}\ 3\ \ \overset{.}{1}\cdot\overset{.}{2}\ \ \overset{.}{2}\overset{.}{1}\ 6\ 5\ |$
　　　　　　　　　　　盛

$6\ 0\ 7\ \ 6\ 7\ \ 6\ 7\ 6\ \ \overset{\vee}{\overset{.}{1}}\ \|$
妆。

第七章　湘昆与其他昆曲的比较

第一节　湘昆与北昆的比较

北昆即"北方昆曲"①，在时间上，为昆曲进入北京之后的历史；在空间上，包括南派、京派、昆弋派等历史形态。"北方昆曲"为"流传于北方的各昆曲流脉之总称"。北方昆曲是昆曲流传至北京、天津、河北等地后，受北方地域、语言以及风土人情的影响而形成的重要的昆曲分支。公元1421年，明成祖由南京迁都至北京后，全国的政治文化随即北移。明朝初期，由于受到元末战乱以及统治者对戏曲发展采取限制政策的影响，至嘉靖前的两百年间，北京的戏剧处于萧条时期。明代中叶，中国的戏剧舞台开始由杂剧时代转向传奇时代。昆曲于明代万历后期传入北方，明末清初之际，达到高度成熟、全面精致的鼎盛局面。昆曲作家辈出、佳作林立，逐渐在理论上形成了完整的体系。昆曲在剧坛的地位更加巩固，在文学、理论、音乐、表演、舞美等方面所达到的精深程度使后来产生的许多戏曲剧种都从中汲取了营养，从来没有一个剧种能像昆曲那样对中国的

① （明）宋濂.元史[M].北京：中华书局，1976.

戏曲产生如此广泛而深远的影响。

昆曲在发展过程中,花开两枝,逐渐形成南北两大分支。南方昆曲主要以有着"江南曲圣"之称的俞粟庐所倡导的清曲为代表,北方昆曲则是以有着"昆曲大王"之雅号的韩世昌先生所创立的昆曲传习所为主。北方昆曲较南方昆曲而言,发展过程相对复杂。北方昆曲既继承了昆曲本体的传统,同时又吸收了昆山腔的营养。加之北方昆曲受到北方语言的影响,因此呈现出不同于南方昆曲的诸多特征。北方昆曲逐渐形成雄伟苍劲的性格,与南方昆曲柔美清逸的风格形成鲜明的对比。

一、唱腔曲牌的比较

昆曲的唱腔结构属于曲牌体,即唱腔以曲牌连缀的方式组成。曲牌是戏曲唱腔最基本的结构单位。几个曲牌按一定的规律连接,辅以念白,组成一个套曲。而套曲本身具有相对的独立性和完整性,可以单独地进行表演,一般称之为一折戏或一出戏。再以"集折体"的结构体式构成了一个人物鲜明、情节清晰、结构完整的庞大剧目,一般称之为整本(大)戏,如《白兔记》《荆钗记》等。

湘昆以及北昆都为曲牌连缀体。通常情况下,昆剧运用套曲的组合方式设计唱腔时,选取了相同宫调的曲牌,以便于定调。在表达相对比较单一的情绪时运用同宫曲牌便可将剧中的情绪表达,而当情绪起伏较大,同宫曲牌不能够将情绪准确表达时,则根据不同的人物角色选择不同风格的宫调,以达到音乐表现上的强烈不同。这种创作方式不仅能够带动演员的表演,同时使得观众能够在音乐中感受到情绪的变化以及演员在表演上的变化。

昆腔发源于江南苏州府昆山地区,在音律上是定腔定谱的,不管它留传到何方何地,演唱的都是原有的宫调曲牌,只是逐渐与本地的方言语音相结合,旋律基本相同。但在各地生根以后,年深月久,便带有浓厚的地方色彩,腔调略通而声调小变。昆曲唱腔是集南北曲精华而成,并有曲谱传承,无个人流派之说。

湘昆曲调采用民间曲笛上的工尺七调（即调高，小工调、凡字调、正宫调等），而它原有的燕乐调名及内涵已不复存在，仅在于从情感、选用、连接等方面对曲牌进行分类，为编剧、填词、选腔等留下一定的便利。

北方昆曲多以北曲为主。曲调由七声音阶组成，为上、尺、工、凡、六、五、乙。而南方昆曲则无"凡""乙"二音。北方昆曲旋律激昂、风格遒劲有力，具有浓厚的燕赵余韵。在演唱时的润腔手法上运用颤音、气口、顿音等技巧，有着浓厚的乡土气息，与南昆有着明显的区别。此外，在音乐的伴奏乐器上，北方昆剧主要是使用海笛以及锣鼓等，这些乐器的运用很好的衬托了北方昆曲的特点，有着浓厚的北方特质。北方昆曲运用京腔以及京剧元素在其中，北方韵味浓厚，这也是区别于湘昆的一个巨大的特色所在。

谱例1

《山坡羊》1＝D 小工调

李淑君 演唱
崔雪青 记谱

$$\frac{4}{4}\ 6\ 6\ 5\ 3\ 2\ 3\ 3\ 2\ 3\ 5\ 3\ 5\ \dot{1}\ |\ 6\cdot\ \dot{1}\ \dot{2}\ \dot{1}\ \dot{2}\ \dot{3}\ \dot{1}\ \dot{2}\ \dot{1}\ 6\ 5\ 6\ 7\ |$$

京娘　誓死　　不　随　贼

$$6\ 5\ 6\ -\ \|$$

愿

谱例2

【煞尾】1＝D 小工调

李淑君 演唱
崔雪青 记谱

$$\sharp\ 3\ 5\ 6\ 5\ 6\ \underline{1}\ 5\ 1\ 2\ 3\cdot\ |\ 6\ 2\ 3\ 1\ 6\ 6\ 2\ 3\ 1\ 6\ 1\ -\ \|$$

只恨千里路　程短　　要怨　别离太匆　匆

二、传承剧目的比较

北方昆曲在从宫廷王府发展至地方乡间后，在选择的剧目方面没有太大的变化，主要以大气恢宏的花脸戏、武生戏为主，多帝王将相的袍带

戏剧目，如关公戏《单刀会》、花脸戏《醉打山门》、武生戏《夜奔》等；旦角剧目同样为武旦以及刀马旦等武戏为主，如《天罡阵》《棋盘会》。南方昆曲则主要为才子佳人的剧目，如《牡丹亭》。

举例来说，昆曲《单刀会》取材于元代剧作家关汉卿的杂剧《关公独赴单刀会》中的第四折。讲述三国时候，东吴都督鲁肃，邀请关羽过江赴宴，关羽明知鲁肃之计，却仅率周仓一人如约赴会，席间关羽把过关斩将旧事向鲁肃叙述，鲁肃讨取荆州，关羽执剑而对鲁肃令其送己回舟，关羽、周仓全身而退，鲁肃失计只得望江兴叹。这出戏非常见功夫，唱、念、做、表缺一不可。唱北曲【新水令】套，曲子多，难度大，嗓音要高亢激越才能唱出关公的气势来。《单刀会》中的关公年纪大了，身份也高了，所以功架一定要稳重，要压得住台，还要演出关老爷的派头，演出关羽不怒自威的气势。其中"望水"一场的回忆和感慨以及与鲁肃在江边的第一次交锋，席间讲述过关斩将的英雄气概，反扣鲁肃压住伏兵的激烈，最后与鲁肃告别的调侃和正告，人物的性格在剧情中层层体现。脸上身上都要有戏。

作为明清传奇中极具代表性的杰出典范，《牡丹亭》对后世剧本创作和舞台表演的影响极为深远，《牡丹亭》四百年的案头传播和舞台历程正是戏曲发展的一个缩影。关于剧本文学性与格律的规范性和舞台性的激烈争论也有力推动了戏曲理论和实践的发展，其数量众多的改编本、串本、续本、剧本鉴赏、演出笔记等研究文献和资料，正是《牡丹亭》对戏曲发展各领域渗透影响的有力证据。不管兴衰荣辱，它始终伴随着中国戏剧生命的延续与发展。万历以后一百余年内，许多传奇作家都模拟此剧的构思和文字风格，某些戏曲史论著称之为"玉茗堂派"；明末《牡丹亭》掀起了戏曲家班排演的高潮，民间戏台的痴迷，带动了才子佳人戏的创作高峰；清代作为经典的折子戏，在《牡丹亭》的表演舞台上，出现了大批高水平的艺人，而他们推动了舞台表演的细化和行当分工的细化；近代《牡丹亭》在昆曲命运凄惨、一脉单传的危急时刻，又延续着昆曲的典雅精致和优秀的表演体系，将传统戏曲的精华延续至今。因此可以说，昆曲《牡

丹亭》对中国戏曲的发展乃至中国戏剧史的书写都功不可没。

三、表演特征的比较

在表演方面：北方昆曲以武戏见长，有着许多特色技巧，这与它的演出场所是不可分割的。北昆演出多在乡间露天舞台，这要求演员的嗓音要高亢嘹亮、身段表演不可以如南方昆曲一样以文戏为主，需要有诸多特色的内容。再者河北当地的人民素有喜爱武术的传统，因此许多特色的表演都被吸收进戏曲舞台表演中去。如《嫁妹》里面的喷火，《快活林》里面的旦角瑞堂桌等，同时还有北昆特色的"垮步"，这些都是南方昆曲所不具有的。

在念白咬字方面：北方昆曲以中州韵为基础，结合京南与冀中的乡土音，形成了一种不同于韵白与京白的独特念白。总体上唱词与念白较为通俗，无入声字，不用苏音，但受当地方言土语的影响后，存有诸如"垮音"等具有北方特色的风格。南方昆曲则较为文雅，有入声字。

四、服饰装扮的比较

湘昆剧目《醉打山门》里，鲁智深的着装，原来是青褶子和尚衣，青和尚帽，颈上挂一串小念珠，手拿尘拂，穿一般高底靴。后来谭保成改褶子，和尚衣没有水袖，袖口很大，衣摆宽，这样显得更粗犷一些。通过北京会演后，谭保成将深灰色布料和尚衣改成了火焰色（红里带黑），内穿青挎衣和青彩裤，着一寸高厚底僧鞋，僧帽和衣服颜色一样。原来的"皮额子"改用铝皮做，上画云勾。念珠由小珠改成大珠，串长齐肚脐。

湘昆中《牡丹亭》的服饰造型大体沿用传统样式。传统昆曲行头包括头、盔、蟒、靠、被、褶和头饰、靴鞋、配饰，该剧的服饰也由这些部分组成，并按照生、旦、净、丑的行当类型加以区别。如柳梦梅穿褶子、戴文生巾、穿厚底靴，持扇的造型，就是传统昆曲中书生的典型装扮；而褶子、水袖、被、袄子、马甲、铺服官衣、蟒、靠、凤冠、彩鞋等的运用也与传统无异。

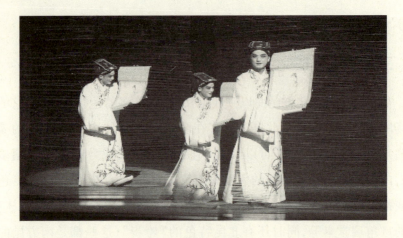

《牡丹亭》剧照

第二节 湘昆与上昆的比较

一、上昆概述

昆曲向来以苏州为根据地,以北京、扬州、杭州、南京等大城市为据点。但自1860年太平军攻克苏州后,昆曲活动中心渐渐转移至上海。这不仅是昆班被迫流落上海谋生的结果,更是由于江南的部分江浙移民爱好昆曲并努力予以挽救而致,也是移民情结的隐隐反映。

上海成为近代昆曲活动中心,主要体现在如下四方面:其一,苏州昆曲班社以上海为演出据点。自太平天国后,驰名江南的晚清姑苏四大昆班——大章、大雅、鸿福、全福扎根于上海。其二,晚清时期,尤其是同治、光绪年间,上海租界有一所资格较老的品牌昆戏园——三雅园。其三,上海曲社较多,活动频繁。自清道光年间至1949年新中国成立前夕,上海城内较为出名的曲社总数不下50个,遥遥领先于其他城市。其四,江苏、浙江等地曲友不断至上海进行大会串活动,掀起一阵阵昆曲活动高潮。晚清时期的三雅园一般在结束上半年演出或年底封箱前,会邀请曲社诸

人表演。如光绪元年(1875)5月16日,"特请姑苏、浙、湖清客串会戏"。次年6月3日,又"敬请苏浙名佳清客串剧"。上海之所以成为昆曲活动中心,有一定的历史基础。上海所属松江地区与苏州接壤,社会风俗深受苏州浸染。魏良辅新声昆山腔改革后不久,松江已形成"不知板腔,再学魏良辅唱"的讴歌热潮。至万历年间,上海昆曲已具有别于苏州的"劲而疏"的唱腔流派特色。

1954年2月,华东戏曲研究院昆曲演员训练班成立,地址在上海华山路1448号,由华东戏曲研究院秘书长周巩璋任班主任,主持常务。1955年,随着大行政区的撤销,华东戏曲研究院扩大改制为上海市戏曲学校,周巩璋任副校长,昆曲班也更名为"昆剧演员班"。在"文革"之前,昆剧演员班进行了两次招生,第一次是1954年2月,学校从两千余名考生中录取了60名(男34人,女26人),原定学制九年,实际上学习了七年半,共有54名学生于1961年8月毕业,其中包括蔡正仁、华文漪、梁谷音、计镇华、岳美堤、王芝泉、张询澎、蔡瑶铣、刘异龙、方洋、张铭荣、成志雄、王英姿、陈治平、邱灸等,史称"昆大班"。在昆大班毕业之前,学校于1959年9月进行了第二次招生,招收了学生71名,其中男生51名,女生20名,俗称"昆小班",后也称"昆二班"。原定学制八年,因"文化大革命"提前到1966年10月毕业,实际毕业学生45名,包括张静娴、陈同申、沈斌、周志刚、姚祖福、史洁华、蔡青霖、段秋霞、刘德荣等。专业教师除了"昆大班"的师资队伍之外,又增补了京剧武生谭锦霖和"昆大班"留校的顾兆琳、张询澎、甘明智、屠永亨、蔡瑶铣、戴蓓蓓、卫如瑾、胡其娴、周雪雯、徐霭云等。教学大纲、课程设置等内容基本沿袭"昆大班"。因为历史等多方面原因,和"小传字辈"的情况一样,"昆二班"成材率很低,目前留在舞台上并成就突出的恐怕只有张静娴一人。

浸润在上海这座海纳百川的开放型城市里,创作者视野的扩大以及时代的变革无疑对昆曲剧目的呈现有着深刻的影响。即便是上演传统剧目,艺术家们也会根据自己的理解来重新进行创作,因而上海昆剧以其整体的鲜活著称。近五十年来,上海昆剧生命的延续主要依赖于专业的昆

剧院团,承担这一重要历史使命的主要还是1978年成立的上海昆剧团及其前身上海青年京昆剧团,并且可以追溯到上海戏曲学校的昆剧演员训练班等。这些专业的昆剧院团在创作大型剧目时,所采用的一个重要方法是依托名著,打造经典。元明清以来,许多有名的杂剧、南戏、传奇等,都具有不朽的文本价值,并且在搬上舞台后,经过历史的淘洗,留下了一些千锤百炼的折子戏。将这些折子戏经过整理串联在一起演出或者在这些折子戏的基础上适当作些改编,是创作大型剧目的有效方法之一。这些改编既体现了作品本身所涵盖的文本价值,同时又兼有表演美学、人才培养、市场演出等多方面价值。

剧目《墙头马上》是上海市戏曲学校根据元代白朴的同名杂剧改编演出,是典型的"落难公子中状元,私定终身后花园"一类的剧目。讲述了工部尚书裴行俭之子裴少俊前往洛阳买花苗,少俊策马走过一花园墙下,恰遇洛阳总管李世杰之女李倩君于墙头闲眺,两人一见钟情。是夜,两人夜会园中。倩君决意自主婚姻,与少俊同归绛州裴家。由于惧怕裴行俭不允婚事,裴少俊将李倩君藏于后园七年,生子端端、生女重阳。一日,端端和重阳被裴行俭撞见,裴行俭怒不可遏,逼少俊立下休书,即刻赴京赶考。倩君则被逐至道观寄居。后少俊得中状元,与座师李世杰翁婿相认。裴行俭在明了倩君身份后,与子、孙同赴道观迎回儿媳。《墙头马上》原作四折,是一部以旦行为主角的剧本,但历史上并无舞台演出记载。上海市戏曲学校于1958年秋开始改编,以集体名义进行,由苏雪安执笔。剧本分为十场,基本忠于原著,细致刻画了李倩君、裴少俊、裴行俭、裴福等人的性格,是一部具有强烈的反封建精神和浓郁喜剧色彩的昆剧大戏。该剧由朱传茗、方传芸任导演,杨村彬任执行导演。剧中俞振飞饰裴少俊,言慧珠饰李倩君,郑传鉴饰裴行俭,华传浩饰裴福,梁谷音饰梅香,计镇华饰李世杰,刘异龙饰乳娘。1959年10月,《墙头马上》进京参加了新中国成立十周年献礼演出;1963年由长春电影制片厂摄制成彩色艺术片。上海昆剧团成立后,恢复上演,华文漪饰李倩君,岳美缇饰裴少俊。华文漪饰演的李倩君既有闺阁千金闺门旦的端庄气质,也有花园扑

蝶时花旦轻快的步伐和明亮的眼神,还有寄居尼庵时正旦的凄苦味。岳美缇塑造了一个痴情而不轻浮,潇洒而不疏狂的裴少俊形象,非常成功。《墙头马上》现为上海昆剧团保留剧目。

上海昆剧团是目前唯一同时拥有汤显祖的"临川四梦"四部大戏的昆剧院团。

"临川四梦"中的《牡丹亭》是各大昆剧院团的看家戏,也是小生、小旦的入门戏。此剧为1949年后上海第一个整理改编的大型传统剧目。1959年梅兰芳、俞振飞主演的《游园惊梦》被摄制成电影。《牡丹亭》是上海昆剧团常演的经典剧目,目前已拥有多个版本的《牡丹亭》。其中1982年由华文漪、岳美缇主演的单本《牡丹亭》,在苏州参加两省一市昆剧会演获"革新奖"。担任此版舞美设计的是沈尧、王肆豹,他们的设计极富特色,以两块大幕、六块高低不同的硬片作为全剧基本造型元素。大幕中的一块作为全剧固定的背景,上面绘有亭子、假山、垂柳以及大片云纹形象;色彩以灰绿色为基调,但在天幕灯光下可以自由变化。另一块是二道幕,可以自右向左或自左向右移动,上面绘有太湖石及庭园景象,随着剧情的发展不断移动。二道幕不仅烘托环境,而且关联上下场,一景多用,巧妙变化。

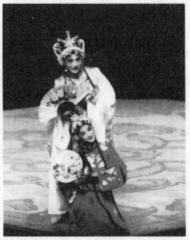

上海昆剧《牡丹亭》剧照

《牡丹亭》采用中性布景与传统"守旧"相结合的手法,以装饰性、概括性的特定舞美形象贯串全剧,使人产生联想。整个设计超脱了对具体场景地点的描绘,其浪漫风格与戏曲表演虚拟手法相结合,体现出汤显祖原作的精神,也解决了戏曲表演中舞台美术的时空跨越问题。这个舞美设计作品曾入选1984年日本东京国际舞台美术展览,1987年入选第六届布拉格国际舞台美术展览,并获"传统与现代舞台美术结合荣誉奖",入编《中国艺术教育大系·戏曲卷》。

二、音乐的比较

昆曲自明代中叶传入上海,"腔调略同"而声有"小变",在演唱上形成"劲而疏"的区域性特点。但长期以来昆剧音乐在传统框架中少有变化,即以曲牌为基本唱段,并联缀成套曲,套曲形成折子戏的音乐结构,最后通过折子戏套曲音乐形象的对比、调剂形成整本传奇的音乐结构。谱曲、演唱以字的四声阴阳为技术基础,恪守"以字行腔,字正腔圆"准则。演唱范本经历代曲家制定并经过长期舞台实践,严格定调、定板、定腔、定谱。

明末清初,苏扬等地的昆班吸收民间小曲演出时剧。近代在上海演出的大章、大雅及全福班艺人,受徽、京、梆子等剧种影响,对吹腔、花鼓曲调等也有运用。"传"字辈新乐府时期,一些串演的剧目仍保持着传统折子戏的音乐框架。至仙霓社新排小本戏增多,为适应剧情和争取观众,乃常见重组场次、增删曲牌以及发掘旧谱移用改订曲调唱腔等等。《三笑》吸取民间小调用作"追舟"的山歌,《大名府》按皮黄唱词改订昆腔,为部分较大的变化。

伴奏方面,据早期"昆山以笛、管、笙、琵按节而歌"的体制,明代潘允端家班至少已有"吹弹小厮"4名,为专职乐手。此后吹奏、弹拨、打击各类乐器渐有丰富,而以鼓、笛、小锣为主。伴奏人员视班社力量而有多寡,至少须5人。直到"传"字辈仙霓社时期,除了弦乐中以二胡替代提琴(昆剧传统乐器)以外,一直沿用这类伴奏方式。此阶段因吸收京剧剧目及表演,武戏连带引进京剧打击乐,以中、高音大锣代替音调低沉的苏锣,

并运用京剧锣鼓点子。以此形成两种伴奏方式：文戏的传统伴奏方式和武戏的京剧打击乐伴奏方式。且由于后者的影响，使部分"昆点子"发生变化。中、高音大锣最终取代苏锣，增加了昆剧打击乐的表现力，形成上海昆剧打击乐伴奏的特点，一直延续到新中国成立后。

20世纪50至60年代，上海市戏曲学校培养新一代昆剧演员和伴奏人员。音乐班主要由堂名出身的老师主教乐器演奏，同时学习民族音乐理论和器乐演奏技巧，在音准、演奏技巧等方面都达到新的水平。与此同时，昆剧工作者开展作曲实践和音乐理论研究。从1958年至1963年间演出大量现代小戏，以《红松林》和《双教子》为代表，前者选择合适的曲牌，在原有曲调的基础上根据剧情和人物变化发展；后者根据当时普及工作的需要，吸收板腔体作法，在唱腔中出现重复的、固定的过门，以加强音乐形象，打破了传统曲调无过门的陈规。对电影《红色娘子军》的改编，从《琼岛红花》的曲牌体到《琼花》以传统曲调素材谱写自由长短句式，集中反映了此阶段昆剧音乐表现现代生活的基本经验。

上海昆剧团建立后，昆剧音乐有了显著发展。俞振飞在《粟庐曲谱》基础上增订的《振飞曲谱》使16种腔格更趋细致，全面总结了传统演唱技巧。趋于成熟的新一代昆剧演员演出了大量新剧目，在演唱技巧上广泛借鉴，革新发展。剧团建立起完善的作曲、配器制度。《蔡文姬》《钗头凤》《唐太宗》《牡丹亭》《长生殿》《血手记》等剧目，在打破宫调模式、改造旧曲牌、变化节奏、丰富板式诸多方面均有创新，并不断进行理论总结。昆剧曲调展示表现了新剧目、新人物的活力。民族音乐作曲家介入配器，使伴奏兼有力度和层次。乐器增多，包括使用特色乐器，丰富音乐色彩。乐队配置扩充，根据传统剧目和新编剧目的不同需要，少至7~8人，多至20~30人。唱腔音乐、气氛音乐组成完整的音乐系统，成为加强人物刻画、渲染戏剧场面的重要部分。

例如，【出队子】是【黄钟宫】孤牌（不与别曲联套者）中的一支短曲，常用于人物上场或说事明理，有四四拍和四二拍两种节拍。《玉簪记·茶叙》用的是四四拍，曲调简朴平稳，行腔自然贴切。顾传玠在《茶叙》中

饰演潘必正,【出队子】是在潘必正听到香公奉陈妙常之命邀他去茶话之后唱的。"忽听花前寄好音",饱满地唱出"忽听"二字,表达潘必正急切盼见陈妙常的心情。"缓寻芳径过闲庭""犬吠金铃"的旋律先低后高,之后发出的"咦"字从"捕板"念出;闻到木樨花香之后夹念的"啊呀好香吓"的"吓"字,也超前宕半板,使节奏明快活泼,富有弹性,并且体现出潘必正的朝气。全曲唱及夹念相兼使用,一气呵成。顾传玠工小生,嗓音条件很好,不论真假嗓或过渡音,都很松弛柔糯。他在演唱时节奏控制自如,运腔抑扬灵活有致。

谱例【忽听花前寄好音】

忽听花前寄好音[①]

《玉簪记·茶叙》潘必正唱

顾传玠 演唱
顾兆琳 记谱

$1 = F$(六子调)

【出队子】 ♩=54

（曲谱略）

（白）咦（唱）又听金铃犬吠声。（白）啊呀好香吓！
（唱）一阵香来 窗前桂阴。

剧目《长生殿·哭像》北【正宫·端正好】套曲有十几支曲牌,一人主

[①] 根据上海声像出版社出版的《中国戏曲精编·昆剧卷》第一集记谱.

唱到底,曲调惆怅雄壮,是一出大冠生的唱功戏。【脱布衫·小梁州】是继【叨叨令】之后的两支曲牌。【脱布衫·小梁州】唱段,前后分三个层次。第一个层次,蔡正仁以大嗓下行的旋律,唱出唐明皇"全无主张",没有救出杨贵妃的悔恨交加心情。第二个层次,准确的咬字配以挺拔的旋律,唱出唐明皇"当时若肯将身去抵挡",写与杨贵妃同归黄泉,"博得个永成双"的愿望。"去抵挡""又何妨""永成双"这三个腔句,层层递进,使人物情绪变化渐渐达到高潮。第三个层次,以较快于前的节拍,唱出"泪万行、愁千状",万般思念杨贵妃的情感。顺流而下的旋律,表达了追忆往事、不堪回首的情感。最后几乎是一字一腔地从内心迸发出"人间天上,此恨怎能偿"的唱句,表达唐明皇对杨贵妃的依依不舍而追悔莫及的心情。蔡正仁工小生,擅演冠生戏,他的大小嗓及其过渡的"堂音"均很出色。高扬处刚劲挺拔、浑厚明亮;低回处深沉铿锵、情真意切。运腔干净大方,咬字见棱见角,曲情分寸把握适当。

谱例【羞煞咱掩面悲伤】

羞煞咱掩面悲伤①

《长生殿·哭像》唐明皇唱

蔡正仁 演唱
顾兆琳 记谱

① 根据上海声像出版社出版的《中国戏曲精编·昆剧卷》第四集记谱.

```
1 1 2 | 6 5 4 3 | 1 7 6 6 | 5 5 3 | 2.3 2 6 |
将身去抵 挡,         未必他直犯

6 2 3 1 7 | 6 0 2 6 | 2 5 6 | 2 2 6 7 | 6.(5) |
     君王。(哎)纵然犯了又 何 妨？呃
                              稍慢                          【么篇】原速
6 6 6 5 | 3 2 3 | 3 2 3 | 1 7 6 | 5 6 1 7 | 6 3 2 1 3 |
泉台 上,    倒博得永 成 双！我如今

3 5.6 1 | 6 6 6 5 | 3 2 3 | 3 2 3 | 1 7 6 | 6 2 3 2 6 |
独自 虽无 恙,        问余 生 有 甚

6 2 1 7 | 6 2 3 3 | 5.1 6 5 | 3.5 | 6 6 5 | 3 2 3 |
风 光？只落得泪万 行,    愁千 状,

6 2 | 3 3 2 1 7 6 | 6 2 3 1 7 6 | 5 6 1 2 7 | 6 - - ‖
人间天 上    此恨  怎能 偿！
```

三、舞美的比较

上海昆剧的舞台美术资料最早见载于明潘允端《玉华堂日记》。该书称明万历年间吴门戏子来上海演出"行头极齐整"。此后,在范濂《云间据目抄》等书中也有昆剧演员服饰装扮方面的记录。

上海昆剧舞美记载多限于服饰行头,很少涉及舞台布景。清道光后,上海流行小本戏及灯彩戏,虽有"火树银花""巧扎灯彩"的盛景,但大多为灯光方面的改进,舞台布景仍以传统的"守旧"和一桌二椅写意式置景为主。在灯彩戏中,行头的作用仍很突出,采用"诸佛真像,全新绣花湖绉僧衣,当场变彩"等做法,增强演出效果。

衣箱是戏班的重要财产。清末大章、大雅及全福班的传统昆剧衣箱

随着戏班成员的变动而更换,时代的发展为衣箱的改革提供了相关的条件。至"传"字辈新乐府、仙霓社时期,计分六个门类:大衣箱、二衣箱、盔箱、旗包箱(把子箱)、靴箱、门箱。各衣箱内置有昆班特有行头、盔帽。昆剧行当分工细密,各行当均有自己特有的行头,有别于其他剧种。由于行头在昆剧中具有特殊的作用,因此形成"有行头就有戏班,没有行头不成戏班"的规例。民国初期,全福班在沪做最后几次演出,因为行头破旧不堪失去观众,而新乐府因为添置了许多光彩照人的行头而演出兴盛。抗日战争初期,仙霓社则因行头毁于日军炮火中,该班就此散伙。

中华人民共和国成立后,上海昆剧舞美经历了"文化大革命"前后两个历史时期。"文化大革命"前,《墙头马上》《琼花》等剧目的舞美设计、制作取得了初步成功;上海昆剧团组建后,有了专业舞美队,布景、道具、灯光、服饰、音响等都有专业人员司职,舞美的整体素质提高,成为可与兄弟剧种相媲美的艺术门类。《牡丹亭》《钗头凤》《唐太宗》《新蝴蝶梦》《上灵山》《司马相如》等剧目在舞美方面进行大胆革新,取得了单项或综合的成就。

第三节 湘昆与浙昆的比较

一、浙昆概述

昆曲作为一种声腔,在明代万历年间风行全国起始,绵延数百年不断,到光绪末叶,昆曲衰败。1920 年至 1921 年,为了拯救这一濒危剧种,由苏州著名世家贝晋有老人,约同张紫东、徐镜清等人在苏州"五亩园"创办了"昆剧传习所"。后来,昆剧传习所又得到上海工业资本家穆藕初及著名曲家徐凌云尽力支持。第一代从传习所培养出来的昆剧传承人,就以"传"作为艺名的字辈,他们学戏三年,帮演两年,五年满师。这期间,培养了顾传玠、张传芳、朱传茗等 40 多位昆剧名家。这其中,就包括

了后来浙江昆剧团创建人之一,在新中国昆剧振兴史上做出杰出贡献的表演艺术大师周传瑛。

浙江是昆剧兴起时最先流布和最为普及的地区。明代万历年间昆剧创作的三大派——昆山派、吴江派、越中派,越中派就是绍兴一带作家的代表,有徐渭、王骥德、史盘、王澹、叶宪祖、吕天成等位。他们的影响很大,明末清初著名的李渔是旧金华府兰溪人,长期在本乡活动。《长生殿》作者洪升是杭州钱塘人,海宁查继佐家班"十些班"当时极享盛名。凡此都给昆剧在浙江的推广起到了积极的作用。到清代中叶,昆剧遍布浙江全境,细分区域,则如下表:

周传瑛大师生前剧照

地区(市)	昆剧支派名称	简说
嘉兴地区	兴工	当地昆班和来自江苏苏州地区的昆班
杭州市		
金华地区	金昆	
丽水地区		金昆、永昆活动区域
绍兴地区	(调腔班中的昆剧)	
宁波地区	甬昆(宁昆)	有部分调腔剧目
台州地区	"草昆"	昆曲、乱弹同台,也有调腔
温州地区	永昆(永嘉昆曲)	

根据此表,可以说明浙昆的流布情况。

(1)嘉兴地区和杭州市。这一区域最为邻近江苏省苏州地区,历来是苏州昆剧的演出范围,如太平天国时期杭州附近。因此作为"支派"而论,它的特色不明显。而这一区域昆班的盛衰和江苏昆曲的盛衰有着共同的命运,对此就不必多费笔墨。

（2）金华地区。这个区域的昆曲班社被人们称为"金昆大班"，在昆剧盛行的清代中叶，旧金华府所属的八个县都有自己的昆班，所以分隶各县的昆班又有"金华班""兰溪班""浦江班"等名称。据传，在太平天国以前金华府已有昆腔班。学昆腔戏要学五年，相传这是太平天国以前的遗风，那时在金华学满五年之后，无论什么角色，都要到苏州的昆班中去跑龙套，以便能模仿苏班的唱做，一年后才能圆金华上台正式演唱。

（3）宁波地区。这个地区紧邻绍兴地区，明代万历年间绍兴有"越中派"，影响自然波及宁波。清初以来昆剧兴盛时期，宁波地区应有很多昆班，但具体的班社活动情况已很难查考。不过有两点可以说明宁波昆剧的历史悠久及其传播面之广：一是宁波本地人称昆剧为"本班"，这和张岱所记昆剧为"本腔"（却将绍兴地区传统的"调腔"不叫作"本腔"）相似，说明昆剧比调腔还觉得重些，虽然宁波地区也有谬；二是"宁昆"的演出追及旧宁波府所属备县城乡，且以乡间演出为主，它的足迹甚至深入浙东的舟山群岛和岱山群岛。

（4）温州地区。这一地区处于浙江东南，是宋代南戏的发祥地，演剧之风素称极盛。但是由于地理条件的限制，昆剧从外地传来的时间要比金华地区或宁波地区晚。

当今，对浙昆的继承和发展做出重要贡献的是浙江昆剧团。浙江昆剧团的发展历史也是十分的悠久，为后来浙昆事业的发展打下了坚实的基础，而浙江昆剧团的传承和发展，更具有薪火相传的当代意义。新中国成立后，艺术迎来了新的春天，但因为昆剧本身表演难度较大，传人较少，当时已经濒临灭绝。1955年年底在黄源主持下，由郑伯永、周传瑛、王传淞、朱国樑、陈静等六人成立了"浙江省《十五贯》整理小组"，这是浙江苏昆剧团，也就是后来浙江昆剧团的前身。建团以来，浙昆人才辈出，在周传瑛、王传淞等"传字辈"昆剧表演艺术家的栽培下，剧团曾出现"传、世、盛、秀、万"五代同堂的兴旺局面。2013年，浙昆第六代昆剧传承人"代字辈"50名学员也已招收培养。2016年是浙江昆剧团建团六十周年以及浙昆《十五贯》晋京演出六十周年的纪念年，4月1日至3日，浙昆举行了建

团六十周年"三地联动、五代同堂、七团齐聚、共庆甲子"庆祝演出活动,5月12日在北京长安大戏院举行"三地联动、五代同堂、经典再现、共贺甲子"的《十五贯》晋京演出六十周年纪念演出,并在钓鱼台国宾馆举办了《十五贯》晋京演出六十周年座谈会。《十五贯》轰动京华,载誉而归,浙江昆剧团倍受关注。

二、曲牌、唱腔的比较

曲牌是昆曲中最基本的演唱单位。全国共有300多种戏曲曲种,在音乐体系上分为两种:板腔体和曲牌体。绝大多数剧种是板腔体,少数是曲牌体。其中昆曲的曲牌体是最严谨的。据民国曲学大师吴梅统计,南曲曲牌有4000多个,北曲曲牌有1000多个,常用的仅200多个。最广为流传的南曲曲牌如《游园》中的【步步娇】【皂罗袍】【好姐姐】,《琴挑》中的【懒画眉】【朝元歌】。这两出戏也是用来为男女演员打基础的。故昆曲中有女学《游园》男学《琴挑》的说法。

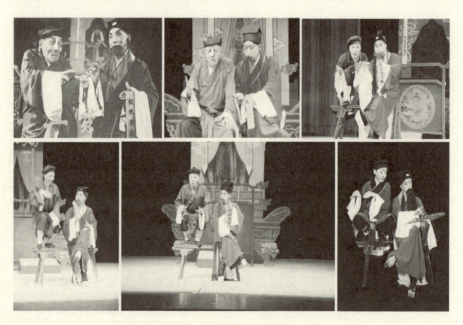

浙昆"六代人"所演的《十五贯》剧照

近年来，比较具有代表性的浙昆剧目《十五贯》，其音乐体例是对旧有曲牌体的一种大胆而谨慎的手术。以"选牌"取代套数称得上是成功的突破。套数是昆曲曲牌体的主体。每出戏的套数基本上由同一宫调中的若干支曲牌组成，但每个套数的例用曲牌以及曲牌的前后排列次序都有严格规定。

浙昆《十五贯》冲破了套数的束缚。如《鼠祸》选用了商调曲牌；【山坡羊】和黄钟宫曲牌【黄龙滚】；《被冤》连用了二支中吕宫曲牌【泣颜回】；《疑鼠》选用了南吕宫曲牌【太师引】【刘泼帽】；《受嫌》甚至把中吕宫、正宫和双调的六支曲牌组合在一起，《判斩》把南曲曲牌【解三酲】和北曲曲牌杂用在一起。这种"选牌"与随心所欲不能同日而语。浙昆《十五贯》的可贵就在于能够就内容而去选择合情的曲牌。至于具体曲牌的填词，浙昆《十五贯》的全部唱篇大致可以分成三种类型：一是基本遵照格律，如《判斩》中的【点绛唇】；二是对原牌字句有所增损；三是采用自由体。湘昆的《十五贯》则是按照传统昆剧的曲牌来表演的，也就是没有改版前的《十五贯》的曲牌，即《鼠祸》《被冤》《疑鼠》《受嫌》《判斩》等等，都是采用正统的曲牌，没有进行创新和改版。

《白兔记》也是湘昆里面比较具有代表性的剧目。昆曲舞台上常演的有《出猎》《回猎》等折。它是昆曲的经典剧目之一，更是极具地域特色的湘昆的优秀传统剧目，具有顽强的艺术生命力，数百年来一直在民间传唱不衰。浙昆的《白兔记》和湘昆的《白兔记》并没有本质的区别，也分为八折，分别为《赛愿》(又名《闹鸡》)，《六十种曲》本第四出《祭赛》；《养子》，《六十种曲》本第十九出《挨磨》与第二十出《分娩》合成；《上路》，富春堂本第二十九折，《六十种曲》本无；《窦公送子》，《六十种曲》本第二十二出；《出猎》，《六十种曲》本第三十出《诉猎》；《回猎》，《六十种曲》本第三十一出《忆母》；《麻地》，《六十种曲》本第三十二出《私会》之前半出；《相会》，《六十种曲》本第三十二出《私会》之后半出。

在唱腔方面，昆剧和其他声腔剧种同班演出。浙江地区长期以来流

行的声腔为高腔、昆腔、乱弹、徽调四种,还有少数的"滩簧"(时剧)。高腔、乱弹、徽调,各有自己的班子,清代中叶以来则先后"合"班,成为一时风气。"合"的好处是兼收并蓄各腔优点,提高演出质量,面向更多观众。因为徽调占据浙江地区剧坛一席的时间相对较晚,所以各类声腔的"合"又有传统的"三合""二合半"之分。

三、剧目的比较

自从联合国教科文组织于2001年5月宣布中国的昆曲艺术是"人类口头和非物质遗产代表作"以来,在文化部制定的"十年规划"的推动下,全国各昆剧院团新排了一系列新剧目,计有四十多个。浙昆和湘昆作为昆曲艺术中的两个支派,在剧目方面并没有大的不同。

1960年以来,湖南昆剧团先后整理演出了《白兔记》《杀狗记》《浣纱记》《风筝误》《钗钏记》《牡丹亭》《玉簪记》等一批传统剧目。其中,《武松杀嫂》《荆钗记》以及新编故事剧《苏仙岭传奇》在湖南省会演中获奖。根据表现当代生活的需要,他们创作了《腾龙江上》《莲塘曲》《烽火征途》等现代戏,在湘昆艺术的革新方面做出了大胆的探索和尝试。经过较高层次的培养和训练,一批年轻的演员、乐手在演出实践中茁壮成长,湘昆艺术后继有人。其中傅艺萍、张富光、雷玲等,获得了中国戏剧梅花奖。

浙江昆剧艺术团成功复排《十五贯》《西园记》《风筝误》《长生殿》等一大批昆剧经典剧目,并成功导演了《牡丹亭》。1956年,浙昆排演了经过整理、改编的传统昆剧《十五贯》,以其高度的思想性、人民性和艺术性轰动全国,《人民日报》以"一出戏救活一个剧种"发表专题社论。从此,各地昆剧院团纷纷成立,昆剧艺术进入了一个新的历史发展时期,浙江也因此成为新中国昆剧的发祥地。自《十五贯》后,浙昆在剧目的传承与创新中不断探索发展,不仅相继挖掘、整理和复排了《拾画叫画》《题曲》《写状》《打子》《界牌关》《弹词》等200余出折子戏,其中100出具有浙昆表演特色、题材内容丰富、表演风格各异的折子戏,经过磨砺雕镂,已录制成

中英文版的 DVD 音像制品发行全国,还排演了昆剧《浮沉记》《狮吼记》《渔家乐》《少年游》《公孙子都》《徐九经升官记》《红泥关》《乔小青》《临川梦影》《琥珀匙》《十面埋伏》《红梅记》《大将军韩信》等一大批新创剧目,成绩斐然。

四、表演特征的比较

浙昆和湘昆作为昆剧的一个支派,在表演程式方面并没有严格的区别,无外乎是生旦净丑、唱念做打等。浙昆的代表人物汪世瑜,扮相清秀俊美,嗓音甜润,身段潇洒,擅演风流俊爽之才子书生,表演上不拘泥于程式,注重以情出戏,以情感人,声情并茂,深受观众和行家推崇。值得一提的是,浙昆《十五贯》改变了原著主要角色的行当。况钟本由"外"扮,周忱则是"末"扮。"外"的动作程式过于古板持重,因而更适合官架子大的周忱,而况钟,改以"老生"应行。周传瑛先生饰演况钟时还别出心裁地糅进了"官生"的表演,从而更显得灵活、刚毅。行当的更换适应了人物的再塑造,为强化性格冲突添加了一帖助剂。

在历史发展中,湘昆与祁剧、衡阳湘剧等地方戏曲剧种以及其他民间艺术形式联系紧密,从中吸取养分,结合当地人民群众生产、生活的特点和民情风俗,创造了许多特别的表演程式。加入了许多生活化的动作与程式,这些艺术创造,既形成了湘昆的艺术特色,又成为其保留的艺术遗产。湘昆常在农村草台演出,其表演既不失昆曲优美细腻的传统风格,又有豪放粗犷的地方特色;吸收兄弟剧种的养分并结合当地风土民情等创造出了许多独特的表演程式。各行角色"开山字"的出手都有规定:花脸虎爪手势、双手盖头,生角平眉,小生平肩,旦角平胸。其角色行当有"十角头",分为生、外、末、小生、小旦、花旦、老旦、净、副、丑。脸谱保持着明代的传统,只用红、黑、白三色开脸。

从语言的角度看,昆曲分为"南昆"跟"北昆","南北昆"唱腔语言都是采用"中州韵"(中州官话,接近普通话),所以北方人结合字幕可以听懂。南昆道白(念白)一般用"苏白"(苏州方言),所以北方人结合字幕

可以听懂。北昆道白（念白）用"京白"（近似京剧道白），目前许多南昆演出采用"京白"。

所以，浙昆和湘昆中语言的使用，也是很有特色的，大部分加入了本地的方言。湘昆在语言演唱上受祁剧和地方语言音调的影响较大，显得朴实自然。湘昆的吐字行腔，以郴州官话为基础，与中州韵相结合，声腔不如苏昆细腻柔丽，也不及北昆豪放壮阔，但声调高亢，吐字有力，再加上紧缩节奏，加滚加衬，形成了具有地方特色的"俗伶俗谱"。浙昆的语言主要是浙江地区的方言。

此外，昆剧舞台美术的艺术成果是古人集体智慧的结晶，是今人和后人永远需要珍爱与精心保护的文化遗产。包括灯光、布景、服装、道具等各种造型因素的舞台美术，能够调节气氛，点明时间地点，辅助演员的表演，有助于更好地开展戏剧情节、塑造人物形象，中国戏曲舞台在今天也离不开舞台美术加工。随着时代的发展，社会生活的变化，完全照搬传统戏曲舞台"一桌二椅"的陈设已经无法完全适应现代观众的要求。加上今天演出场所大多是在现代化的剧场，不进行舞美的创新改革，也无法满足演出的需要。

在浙昆《十五贯》的演出中，就没有采用传统的"一桌二椅"的陈设，在服装设计与舞美音响上，浙昆在《十五贯》的复排中，都做了细致的调整与改善。值得一提的是，新《十五贯》在舞台美术上打破了原本"屏风"式的单一格调，进行重新设计，营造出既简练又大气的舞台气氛。在灯光方面，运用电脑灯优势，冷热反差对比，定点与铺开结合，使时空自由转换变化，营造出情景氛围的美感。由浙江昆剧团排演的昆剧历史剧《徐九经升官记》，从舞台表演形式入手，发挥昆曲表演载歌载舞的独特艺术表现手段，运用水袖、扇子、椅子等一系列的身段技巧来展示剧中人物的重重矛盾的内在体验，在表现形式上可谓得天独厚。

第四节 湘昆与苏昆的比较

一、苏昆概述

苏昆界定昆曲有关范畴的用语,通常有下列四种解释:

(1)昆曲声腔系统中的正宗,指苏州吴语区的昆曲风格和艺术路数。因昆腔发源于苏州地区的昆山,明代万历以后又以苏州为中心传播到全国各地,故而"四方歌者皆宗吴门"。

(2)泛指"江苏昆曲"。昆曲发源于江苏,当然以苏州为中心,但江苏其他各地在明末清初也普遍流行,如苏南的无锡、常州、镇江、南京一线,苏北的扬州、宝应、高邮、淮阴一线。特别是南京和扬州,曾是明代后期及清代前期昆曲活动的两大据点,都蕴含在苏昆之内。

(3)苏剧和昆剧的连称。抗日战争爆发后,仙霓社在上海散班,"传"字辈演员各奔东西,王传淞和周传瑛等参加了朱国梁组织的国风苏剧团,在苏滩的演出中插演一些昆剧折子戏。新中国成立后,登记注册,便称为国风苏昆剧团,演出的戏码是半苏半昆(谑称"半荤半素");1956年开始以昆为主,又改名为浙江昆苏剧团。另外,1956年10月23日,在江苏省苏州市成立了江苏省苏昆剧团,苏剧、昆剧并演,至今尚在。苏剧是苏州的地方戏,原名苏州滩簧,剧目大部分是从昆剧中改编移植而来,曲调风格也受昆曲的影响,所以苏剧、昆剧能合在一起演出,同台组班。

(4)今驻苏州市的江苏省苏昆剧团的简称,该团兼演苏剧和昆剧。

近年来,苏昆的发展主要是依靠苏州昆剧团。江苏省苏昆剧团,新中国成立初期成立于上海,1953年在苏州登记入籍。建团时团名为民锋苏剧团,1956年易名为"苏州市苏剧团",同年又改为"江苏省苏昆剧团"。该团成立后,由苏州市文化局副局长顾笃璜分管,主持全团工作。1959

年徐坤荣任第一任团长兼党支部书记，颐笃璜分管该团艺术工作，并直接从事编导和培训青年演员的工作；主要演员有庄阿春、蒋玉芳以及张继青、柳继雁、丁继兰等一批"继"字辈青年演员；原苏滩名艺人吴兰英、朱筱峰、华和笙和全福班硕果仅存的昆剧艺人曾长生兼任教师。后又延请原鸿福昆弋武班著名老生汪双全指导武戏。因当时昆剧教师十分缺乏，剧团采取唱念、表演分两步走的方法，先聘请苏州名曲家宋选之、宋衡之、吴仲培、俞锡侯和昆山老曲师吴秀松（时在江苏省戏曲培训班）为青年演（学）员传授唱、念基本功，再从外地邀请专家在他们的假期中来团授艺。

该团先后培养了苏剧第二、第三代演员，即"继"字辈和"承"字辈。初期排演了《李香君血溅桃花扇》《西厢记》《卖油郎独占花魁女》《鸳鸯剑》《九件衣》等一批古装戏。辗转演出于苏南地区和杭嘉沪一带，1954年，与浙江的国风苏剧团联合排演《醉归》《窦公送子》两个剧目，参加了在上海举办的华东地区戏剧观摩演出。此后，开始大量编演苏剧现代戏，在城乡巡回演出。1977年，江苏省昆剧院成立，一部分"继"字辈演员调往省府。同年苏州开办了学馆，培养了苏剧和昆剧两个演出队。昆剧队以演传统折子戏为主，苏剧队则以演创作剧目为主。20世纪70年代以来，苏剧上演的主要剧目有《快嘴李翠莲》《月是故乡明》《五姑娘》等。

二、曲牌唱腔的比较

和湖南昆曲一样，苏州昆曲也采用曲牌连套体，也就是说，苏州昆曲使用与湘昆同样的曲牌曲调，比如【山桃红】【长相思】等。由于苏州昆曲歌唱的时候加入了本地方言的成分，所以同样的曲调甚至同样的唱词，听众的感觉也不一样。

在唱腔方面，苏昆的声腔，既有与湘昆同牌同调，也有同牌异调和独有曲牌。演唱中不受传统联套宫调规律限制，可以同宫异调联套，甚至在某一曲牌中间转调，呈现极大灵活性和丰富性。在打击乐方面也保存了较为古朴的民间锣鼓点。

三、传承剧目的比较

在剧目方面,昆曲的一些经典剧目都在苏昆中传唱。苏州昆剧院排演的青春版《牡丹亭》是比较成功的。青春版《牡丹亭》之所以能取得成功,主要表现在继承与创新的关系得到了理想的结合。剧本由华玮、张淑香、辛意云和白先勇集体讨论,对汤显祖的原著进行整理而不是改编,从原著五十五折中精选出二十七折,分上中下三本(九小时演完)。每本九折,各折的曲白完全是继承原词,只删不改。三本的主题定为"梦中情""人鬼情""人间情",以"情"字作为主线,贯穿始终。在这里把湘版的《牡丹亭》和青春版《牡丹亭》做一个比较,主要从三本的演出来进行比较:

"梦中情"出目对照表

湘版		青春版(上本)	
第一出	《标目》	《引子》《标目》	
第二出	《言怀》	第一出	《训女》
第三出	《训女》	第二出	《闺塾》
第四出	《腐叹》	第三出	《惊梦》
第五出	《延师》	第四出	《言怀》
第六出	《怅眺》	第五出	《寻梦》
第七出	《闺塾》	第六出	《虏谍》
第八出	《劝农》	第七出	《写真》
第九出	《肃苑》	第八出	《道觋》
第十出	《惊梦》	第九出	《离魂》
第十一出	《慈戒》		
第十二出	《寻梦》		
第十三出	《诀谒》		
第十四出	《写真》		
第十五出	《虏谍》		
第十六出	《诘病》		

续表

湘版		青春版（上本）	
第十七出	《道观》		
第十八出	《诊祟》		
第十九出	《牝贼》		
第二十出	《闹殇》		

"人鬼情"出目对照表

湘版		青春版《中本》	
第二十一出	《谒遇》	《引子》	（《地府》）
第二十二出	《旅寄》	第一出	《冥判》
第二十三出	《冥判》	第二出	《旅寄》
第二十四出	《拾画》	第三出	《忆女》
第二十五出	《忆女》	第四出	《拾画》
第二十六出	《玩真》	第五出	《魂游》
第二十七出	《魂游》	第六出	《幽媾》
第二十八出	《幽媾》	第七出	《淮警》
第二十九出	《旁疑》	第八出	《冥誓》
第三十出	《欢挠》	第九出	《回生》
第三十一出	《缮备》		
第三十二出	《冥誓》		
第三十三出	《秘议》		
第三十四出	《诇药》		
第三十五出	《回生》		
第三十六出	《婚走》		
第三十七出	《骇变》		
第三十八出	《淮警》		

"人间情"剧目对照表

湘版		青春版《下本》	
第三十六出	《婚走》	第一出	《婚走》
第三十七出	《骇变》	第二出	《移镇》
第三十八出	《淮警》	第三出	《如杭》
第三十九出	《如杭》	第四出	《折寇》
第四十出	《仆侦》	第五出	《遇母》
第四十一出	《耽试》	第六出	《淮泊》
第四十二出	《移镇》	第七出	《索元》
第四十三出	《御淮》	第八出	《硬拷》
第四十四出	《急难》	第九出	《圆驾》
第四十五出	《寇间》		
第四十六出	《折寇》		
第四十七出	《围释》		
第四十八出	《遇母》		
第四十九出	《淮泊》		
第五十出	《闹宴》		
第五十一出	《榜下》		
第五十二出	《索元》		
第五十三出	《硬拷》		
第五十四出	《闻喜》		
第五十五出	《圆驾》		

"青春版"将剧本叙事、情节冲突和人物抒情有机结合，真正实现了"叙事化的抒情"与"抒情化的叙事"互补之态，"情"这一虚化的线索也被裹挟其中，时刻隐现于全剧。苏昆版《长生殿》基本按照原著顺序选取了突出李杨爱情主线的折子，矛盾集中，线索清晰。大多是对原著的删节，其中还有一些创造性的合并。此外还有苏版的《长生殿》也是很具有代表性的。

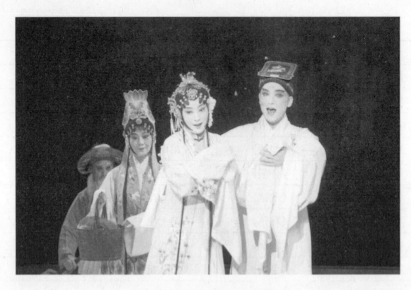

《牡丹亭》"人间情"演出剧照

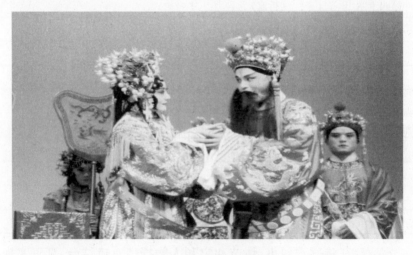

苏昆版《长生殿》演出剧照

四、表演特征的比较

戏曲表演程式也不是一成不变的,它在戏曲演员表演的实践中巩固并形成新的程式。在演员对人物形象的塑造方面,苏昆演员的表演都比较到位,能做到从体验人物内心着手,不拘泥于文本,对角色进行人性化、个性化的处理。

昆曲身段很丰富,从苏剧里吸收了很多营养,昆曲里有丰富的唱念做打、手眼身法步的东西,苏剧则有很多人物塑造方面的东西,比如苏剧很讲究人物体验。苏昆剧团"苏"和"昆"不分家。在人物塑造上,其他剧团也许在唱念做打的程式上很讲究,苏昆却借鉴了很多苏剧的东西。不是说有唱就有做,每一个动作出来的"做"是一定以符合人物来做的,很多动作都是传统老师想出来的,非常了不起。

昆曲表演要创新,也不能丢弃百年的沉淀与锤炼,昆曲的唱念做打已经形成了一套完整的程式规范,今天在表演昆曲时,首先应该修炼好程式表演的硬功夫,将其融化在表现人物的过程中,根据对人物的理解进行适当的创造,才能使昆曲表演艺术更加精湛。

在语言方面,昆曲中语言的运用是一个很大的问题。一般来说,苏昆中的语言一般是受到本地方言影响以及在演唱的过程中加入了本地的山歌小调,与当地的民间音乐相融合。

在舞美方面,苏昆的舞台设计是古朴中透出苏州园林般的玲珑精致之美。苏昆在舞台上保留传统"一桌二椅"的陈设以及"出将入相"的"神""鬼"二门,在此基础上,将雕花的古门楼造型竖立在舞台,给人一种穿越时空的感受,仿佛回到了古代勾栏瓦舍,整个舞台既简约又不失精致,与演员的表演相得益彰。灯光和音响方面,并未运用过多现代化效果,道具的使用也基本遵循原著提示,体现出原汁原味的昆曲之美。服饰上苏昆更偏向于传统昆曲服装细致、淡雅的风格,没有过于浓重的色彩。湘昆为了突出皇家的端庄、华丽,"贵气"得稍显"俗气"。现代舞台上演出的昆曲,服饰虽不必完全还原几百年前的样式,但总体当与昆曲诗意典雅的总体风格保持一致,为表现人物起到辅助作用,且应顾及大多数观众的审美感受。

总之,昆曲从萌芽到兴盛的发展过程本就是不断创新的过程,尽管到今天昆曲艺术的各方面均已发展完备,但昆曲仍有创新发展的空间。在保留昆曲精神气韵和美学风范的前提下进行创新,让传统昆曲与现代舞台完美结合,给昆曲注入新的血液,才能使这门古老艺术流传下去。近年

来，各大昆剧团纷纷做出昆曲改革创新的探索，许多剧团推出了自己的精品剧目，其中不乏颇为成功的作品。这充分证明了昆曲创新是可行的，只要改革的适当，并不会抹杀昆曲的本质。北昆、上昆、浙昆和苏昆与湘昆相比较，并没有大的不同。北昆、上昆、浙昆和苏昆作为昆曲的支派，它们都继承和发展了昆曲，尽管说，各地的昆曲并不完全相同，主要是因为昆曲流传到各个地方之后，与各个地方的民间小调相结合，在演唱的过程中大多运用了地方方言，所以才造就了各地昆曲的不同。而它们都是昆曲发展过程中最重要的部分，都是值得我们继承和发展的。

第八章 湘昆的传承现状与创新发展

2001年5月18日,中国的昆曲艺术被联合国教科文组织宣布为"人类口头遗产和非物质遗产代表作",并在评出的全人类19个项目中名列榜首。昆曲本是中国传统戏剧的最高范型。数百年来,昆曲艺术深深滋养过许多戏曲剧种,像京剧、川剧、湘剧、赣剧、桂剧、越剧、粤剧、闽剧、婺剧、滇剧等,都受到过昆剧艺术多方面的哺育,因此,昆剧名副其实地成为中国剧坛的"百戏之师"。这就是联合国教科文组织对昆曲情有独钟的至关重要的理由。联合国教科文组织对昆曲艺术的评价是:"中国戏曲艺术最古老和最重要的形式之一,在中国众多省份流行,对中国其他戏曲形式和文学、音乐的发展都产生过重大的影响。"[①]

第一节 传承现状

一、发掘抢救

湖南省昆剧团成立于1960年,为全国六大昆剧院团之一。现有干部职工106名,拥有一批荣获过国家、省级各类大奖的优秀演职员。近年

① 孙文辉.保护湘昆要有大动作[J].艺海,2003(02):40-43.

来,剧团紧紧围绕出人出戏出精品的办团思路,团结一心,抢抓机遇,取得了一些成绩。① 昆腔传入湖南之后,与地方语言、民间音乐、传统声腔相结合,逐渐地方化,形成了湖南地方昆腔。后来,地方昆腔影响了众多的地方大戏剧种,如祁剧、湘剧、辰河戏、常德汉剧等,随着这些剧种的成熟和发展,昆腔便分布在湘剧等八个大戏剧种之中。而流布在以桂阳为中心的湘南一带的昆腔,形成了独立的剧种,成为别具一格的湘昆。清末民初,昆曲在各地衰落,但在桂阳一带仍然是笙管不断。②

1956年,湘昆老艺人萧云峰向嘉禾县文教科干部李沥青反映湘昆的情况,9月,嘉禾县人民政府派新文艺工作者李楚池,到嘉禾县祁剧团组织老艺人挖掘昆腔传统剧目;当年12月30日《新湖南报》首次报道"嘉禾新发现桂阳湘昆"的情况。1957年,湖南省人大代表到湖南郴州视察湘昆,6月,程中一代表在湖南省人民代表大会上作《重视桂阳湘昆,关心老艺人生活》的发言,引起了湖南省委、郴州地委高度重视。湖南省文化局委托昆文秀班演员较集中的嘉禾祁剧团创办了昆曲学员培训班,并从郴州地区其他剧团抽调部分青年演员组建了郴州地区湖南省昆剧团,1964年改为"湖南昆剧团",落户郴州。这一重大举措,受到了周扬、田汉等老一代文化领导人的赞扬。该团建团以来,整理恢复演出湖南昆剧传统剧目《浣纱记》《渔家乐》《连环记》《白兔记》《牡丹亭》《荆钗记》等十三本,传统折子戏《武松杀嫂》《醉打山门》《打碑杀庙》《昭君出塞》等七十余折。学习移植了《十五贯》《墙头马上》《逼上梁山》《宝莲灯》等二十六本,创作演出了《腾龙江上》《烽火征途》《苏仙岭传奇》《雾失楼台》等现代戏二十一本。

二、扶持壮大

20世纪60年代初,中央文化部艺术局田汉局长亲自组织湘昆青年演员向北昆的白云生、侯永奎、侯玉山、马祥麟拜师学艺,80年代初,湖南

① 张富光.共创湘昆美好明天[J].艺海,2006(06):107-110.
② 孙文辉.保护湘昆要有大动作[J].艺海,2003(02):40-43.

省委宣传部和省文化厅邀请了周传瑛、方传芸、周传沧、沈传芷、王传淞、邵传镛、王传蕖等八位名师来湘南教学三月，传授了一批昆剧传统优秀剧目，80年代中后期，湘昆中青年演员参加了文化部举办的多期昆剧教学活动，并在省文化厅、省艺研所的促成下举办了别具特色、富有创意的湖南地方剧种的昆腔剧目教学，涌现出《折梅》《枪棍》《金盆捞月》等一批特色剧目。

1998年4月，湖南省政府在长沙召开专门会议，专题研究扶持湖南省昆剧团的有关问题。会上省政府发出了湘府阅〔1998〕27号关于扶持湖南省昆剧团有关问题的会议纪要，提出了四项扶持措施，其中包括由省计委、省教委安排50名中专招生计划指标招收昆剧学员，并以特殊情况将这50名学员作为湖南省艺术学校的学生，采取以团带训的方式进行培训。当年招收了53名昆剧学员（其中演员45名，乐手8名），在剧团培训一年半后，又整体送往上海戏校委培。第二年，根据乐队人员及各行当演员欠缺的实际情况，又从邵阳、常德、衡阳等艺校招收了11名优秀毕业生，并将他们整体送往上海戏校深造2年。2003年第十次郴州市委、市政府联席会议上，重点研究了关于昆剧团增加编制的问题，使学员们陆续进入剧团。

自2003年青年演职员从上海戏校回团工作后，团里出资从上海戏校请来陈之富老师长期专门带青年演员练基本功。近几年，剧团从全国各大院团共请了18名著名表演艺术家到团里教学，加工排练提高各行当的戏，还从上海京剧院请来国家一级鼓师朱雷进行乐队教学。剧团近几年共投入70余万元培训费，送40余人到北京、上海等地学习深造，使这些学员在表演、导演、服装制作、管理技巧、化妆技巧上学有专长。通过学习，演职员们都受益匪浅，艺术水平上了一个新台阶。近几年，剧团陆续举办了湘昆传承折子戏培训班，聘请了国家一级演员雷子文、郴州艺校的宋信忠、郭镜蓉、文菊林等和团内孙金云、左荣美、李忠良等一批退休的湘昆艺术家进行教学。教学剧目有《醉打山门》《昭君出塞》《见娘》《游街》《议剑》《折梅》《藏舟》等。各行当的演员都踊跃报名参加学习。通

过教学,老艺术家们将湘昆一些传统戏毫无保留地陆续传承到了青年演员身上,使特色剧目能代代薪火相传。

第二节　创新发展

湘昆在发展的过程中越来越受到人们的重视,对于湘昆的保护也做了多方面的工作,随着昆剧被列为国家非物质文化遗产,对于湘昆的传承和保护更是需要积极有效的思考。如何使湘昆能够得到有效的保护和传承,不仅是地方政府和文化部门的责任,也是教育部门的义务。目前主要可以采取以下四种可行措施。

一、发挥艺术教育的传承作用

教育是人类历史进步和发展的重要方式,也是人类文化记忆传承的重要方式。教育本身就是传承人类精神文明的重要渠道,是连接古今的桥梁,在提高民族文化素质、塑造民族性格、开放民族胸怀、提升民族理想、推动文化遗产的传承保护方面,发挥着不可替代的积极作用。文化遗产的继承有如知识的继承,是每一代人的责任,所以这种教育首先就应该在学校中施行,成为学校教育的一个组成部分。学校作为人类文化遗产的重要传习地,有着悠久的文化积淀和良好的文化生态环境,是守护民族精神的特殊堡垒,能够引领民族文化。湘昆作为民族文化遗产的重要一部分,是民族精神的象征,是民族文化的血脉。因此,通过艺术教育传播保护和继承非物质文化遗产,会使民族文化、民族精神得到有效的传承和弘扬,使优秀的民族文化、民间艺术在校园里得到有效的保护和传承,使大学充分发挥保护和传承文化的桥梁作用,学生也会在学习中感受到民间文化的独特魅力,感受到劳动人民的伟大创造,树立起自觉保护非物质

文化遗产的意识。①

雷玲,唐珲,刘瑶轩等优秀青年演员在台湾省各院校巡回讲座(湖南昆剧团供稿)

二、将湘昆的传承引入课堂

一个民族的文化是要不断向前发展的。民族文化发展,主要靠青年群体的共同参与,把文化遗产的保护传承引入课堂是文化传承中非常重要的举措。首先,将湘昆的保护传承引入课堂,能够在不同程度上改变音乐教育中重西轻东的现象。长期以来,由于我国的传统音乐一直受到外来文化的冲击,因此在中国艺术教育界始终存在着比较偏颇的教育理念,重西轻东,重洋轻中,尤其在高等院校的音乐教育中,往往重视西方音乐而忽略传统音乐。因此,在非物质文化遗产特别是民间音乐类文化遗产保护这一背景下,音乐教师自身必须加强对非物质文化遗产保护和继承的了解与重视,珍惜和关注本民族现存的非物质文化遗产,认真研究现代学生的审美情趣和文化消费心理,将优秀文化遗产内容渗透教学中,通过

① 丁璐,赵杰.充分发挥艺术教育在非物质文化遗产保护继承中的巨大作用[A].音乐类非物质文化遗产保护国际学术研讨会论文集[C].2008.

寓教于乐的方式培养学生的文化认同感和责任感，积极探索课程改革，不断吸纳新的课程理念，提倡优秀的传统音乐、乡土音乐进课堂，重建知识结构，全面实现课程开发、学习方式转变和民间文化传承三方共赢的局面。高校可利用其资源优势有针对性地开展以本地区特色非物质文化遗产为主题的国际学术研讨会或专家座谈会，在学术交流的同时也向各友好合作高校和社会团体宣传我们悠久灿烂的文化，扩大其影响力和知名度。强化文化记忆，固守民族身份，守护精神家园，音乐教师在传承和保护非物质文化遗产中应发挥更大的作用。①

三、保护好湘昆传承人

保护好湘昆传承人，是做好保护工作的关键。和物质文化遗产不同，非物质文化遗产的存在是以传承人的存在为前提的。非物质文化遗产的艺术风格，也只能从传承人鲜活的表演中得以体现，通过传承人一代又一代口传心授的过程得到传承。音乐是一种离不开时间和空间的存在，更是一种离不开作为表演主体的传承人的存在。所谓"人在艺在，人去艺亡"的规律在音乐类非物质文化遗产领域体现得最为彻底、最为鲜明。②

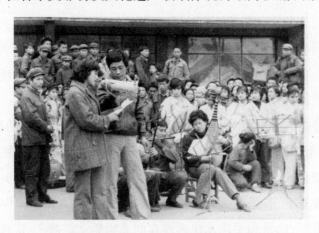

湖南省昆剧团下乡演出剧照（湖南昆剧团供稿）

① 丁璐,赵杰.充分发挥艺术教育在非物质文化遗产保护继承中的巨大作用[A].音乐类非物质文化遗产保护国际学术研讨会论文集[C].2008.
② 周吉.音乐类非物质文化遗产保护之我见[J].中国音乐学.2008(03)：103－110.

然而,要成为音乐类非物质文化遗产传承人绝非易事,需要全身心的投入,需要长期的努力,需要对艺术的痴情和高超的技艺……这些痴迷于音乐类非物质文化遗产的"传承人"或"准传承人",没有精力去从事多种经营,更谈不上发家致富,他们凭着自身对音乐文化的特殊爱好、特殊情感而终身孜孜不倦、锲而不舍地努力,他们的物质生活大多清贫得令人难以想象。① 所以,全面解决他们的生活困难问题,应受到重视。

保护非物质文化遗产既具有重大意义,也具有相当难度,需要全民族、全社会长期的共同努力。面对几千年来祖先赠予我们的巨大财富和当前文化遗产严峻的生存状态,我们前面的路还很漫长,愿我们携手共进,继续努力,为文化遗产的保护传承做出应有的贡献。

① 周吉.音乐类非物质文化遗产保护之我见[J].中国音乐学.2008(03):103–110.

结　语

　　湖南昆剧(简称湘昆),是昆剧的一支富有特色的流派,明万历年间昆剧入湘后,足迹遍及三湘四水。如武陵人龙膺于万历仕归,便蓄有家班演唱他自写的昆曲《蓝桥记》《金门记》等,并在诗中说:"腔按昆山磨嗓管"。明末,昆剧在湘业已盛行,但皆由吴伶演出,直至清康熙时期才出现了"楚人强作吴锹"的本地昆班,演出实体也逐渐由家班形式走向民间班社化。由于"楚人"演昆,更因为湖湘地域文化以及民情、民性、民俗、语言、民间音乐的影响,增添了湖南昆剧特有的地域化、民间化色彩。当然,这种特色的形成还是湘昆与湖南地方大戏剧种(主要是祁剧)关系密切、相互影响的结果。一方面,在湖南各地方大戏剧种中都保留了不少昆腔剧目和曲牌,而昆腔是它们的主要声腔之一;另一方面,当湘昆在旧时代走投无路的时候,只能"寄生"于地方大戏剧种中,或合演"昆弹",或干脆改唱"南北路",经此长期交融,吸收了地方戏曲的表演特色;再之,地理环境的偏远,相比吴越发达地区,艺术上束缚较少,加上在民间生存的需要,不得不"与时俱进",以适应中下层观众需求,这使湘昆既保持了昆剧典雅清丽的兰花品格,又带有粗犷豪放质朴的乡野气息,演出风格刚柔并济、雅俗共赏。

　　湖南省昆剧团自1960年建团以来,一直坚持继承、发展这一传统艺术特色,仅1960年至1966年,就抢救整理并演出了《浣纱记》《钗训记》《连环记》《白兔记》《渔家乐》《荆钗记》《牡丹亭》《杀狗记》《风筝误》《玉簪记》《八义记》《党人碑》《反撞关》《天里阵》《桃花扇》等一批

传统本戏,以及由李沥青根据王船山原著改编演出的《龙舟会》。这些都是湖南昆剧较有地方特色、并因丰富多彩的表演艺术而长演不衰的优秀保留剧目。

尽管现在湘昆已被列为国家级"非遗"项目,但不论是从传承生态现状,还是从传剧传曲来看,湘昆的保护与传承之路依然任重道远。我们也有理由相信,在全社会的努力扶植,剧团的实践传承下,湘昆定会拥有更加辉煌的明天。

参考文献

[1] 余映."非遗"昆曲艺术的动态传承：谈谈我在湘昆《白兔记》中饰咬脐郎[J].艺海,2015(04)：170-172.

[2] 梁彩云.湘昆艺术探源及其发展思考[J].音乐教育与创作,2014(08)：40-44.

[3] 曲润海.湖南戏剧格局中的湘昆[J].艺海,2012(06)：18-20.

[4] 雷玲.推广昆曲艺术,打造湘昆文化品牌[J].湘南学院学报,2012(06)：12-16.

[5] 王若皓.寻访郴州"杜丽娘"：湘昆名旦雷玲印象[J].创作与评论,2013(18)：63-67.

[6] 单良.湘昆的传承与发展[J].剑南文学,2009(12)：22.

[7] 周洛夫.湘昆与"老朋友"黄永玉[J].中国戏剧,2005(05)：46-47.

[8] 肖伟.湘昆唱腔中的衬字与衬腔[J].艺术教育,2006(04)：53-54.

[9] 湘昆艺术重现舞台[J].戏剧报,1962(09)：38.

[10] 李秋韵.昆曲发展现状[J].艺术科技,2013(06)：124.

[11] 程明,严钧,石拓.湘昆曲与桂阳古戏台考察[J].南方建筑,2013(06)：54-59.

[12] 唐邵华.湘昆唱腔音乐——四声调值及腔格[J].艺海,2012(08)：38-39.

[13] 冀洪雪. 从昆曲遗产的价值及界定看昆曲的保护传承[J]. 艺术百家,2012(S2): 371-375,381.

[14] 钟鸣. 曲与剧: 昆曲文化的结与解[J]. 读书,2012(10): 149-159.

[15] 钱洪波. 关于昆曲两个基本问题思考[J]. 戏剧文学,2010(01): 47-51.

[16] 刘祯. 21世纪昆曲研究概论[J]. 艺术百家,2010(01): 137-142.

[17] 孔次娥. 湘昆艺术的营销探索[J]. 艺海,2010(06): 161.

[18] 李祥林. 从地方戏看昆曲的生命呈现和历史撰写[J]. 戏曲研究,2009(01): 169-179.

[19] 段丽娜. 当下中国戏曲文化的审美取向与传承——解读沈斌戏曲情结与生命密码[J]. 电影评介,2014(01): 95-100.

[20] 邹世毅. 湖南当前传承发展地方戏曲艺术策论[J]. 艺海,2014(07): 37-40.

[21] 唐蓉青. 谈湖南传统戏曲传承与变革[J]. 艺海,2014(07): 62-64.

[22] 王评章. 昆剧当下: 描述与思考[J]. 艺术评论,2014(10): 54-58.

[23] 方明,刘升学,齐增湘. 景观化传承: 湘南地区小城镇建设中的非物质文化遗产研究的新思路[J]. 大众文艺,2015(19): 1-2.

[24] 许艳文,杨万欢. 明清湘昆发展概貌考略[J]. 艺术百家,2004,(04): 52-55.

[25] 周洛夫. 湘昆一支梅——记"全国德艺双馨文艺工作者代表"张富光[J]. 艺海,2004(04): 74-75.

[26] 乔德文. 世世代代传湘昆[J]. 艺海,2004(05): 32-33.

[27] 张亚伶. 谈湘昆的艺术特点[J]. 湘南学院学报,2007(03): 75-78.

[28] 石小梅.湘昆的"思凡"[J].江苏政协,2007(09):39.

[29] 张寄蝶.传承是最好的保护[J].江苏政协,2007(09):40.

[30] 孙文辉.保护湘昆要有大动作[J].艺海,2003(02):40-43.

[31] 周洛夫.郴山郴水千年后 雾散明月照少游——湘昆磨砺舞台精品《雾失楼台》18年[J].艺海,2008(05):50-51.

[32] 周洛夫.湘昆折子戏 醉倒欧洲人[J].艺海,2005(4):43.

[33] 孙文辉.世人瞩目的湘昆[J].艺海,2003(02):40-43.

[34] 柯凡.昆曲在当代的传承和发展[D].北京:中国艺术研究院,2008.

[35] 钱永平.遗产化境域中的昆曲保护研究[J].文化遗产,2011(02):26-35.

[36] 罗殷.湘地的昆曲[D].北京:中央音乐学院,2012.

[37] 王婧之,石力夫.潇湘昆曲社举办"迎新春联欢会"[J].艺海,2012(03):111.

[38] 朱恒夫.论"草昆"的美学特征[J].文化艺术研究,2012(03):115-122.

[39] 徐蓉.地域文化与昆剧流派的形成[J].上海戏剧,2004(Z1):40-41.

[40] 邹世毅.湖湘文化对昆曲艺术的影响[J].艺海,2007(06):36-38.

[41] 张富光.关于昆剧传承与革新的几个问题[J].艺海,2007(06):38-39.

[42] 周巍.湘昆《牡丹亭》国家大剧院首演大获成功[N].郴州日报,2015-03-04(1).

[43] 白培生,李秉钧,颜石敦.世界古老剧 潇湘唱劲声[N].湖南日报,2015-10-22(15).

[44] 胡他."湘昆"建立了剧团[J].戏剧报,1960(05):26.

[45] 龙华.湘昆的历史发展[J].湖南师范学院学报(哲学社会科学

版),1983(03):28-33.

[46] 周洛夫.古树新花远飘香——湘昆新剧《湘水郎中》参加第三届中国昆剧艺术节[J].艺海,2006(04):1.

[47] 张富光.共创湘昆美好明天[J].艺海,2006(06):107-110.

[48] 王廷信.孤独的湘昆——湘昆考察记略[J].剧影月报,2008(06):35-36.

[49] 彭德馨.桂阳——湘昆发祥地[J].老年人,2008(04):37.

[50] 姚依农.湘昆——孤独的奇迹[N].湘声报,2009-09-05(4).

[51] 刘新阳."青泥不染玉莲花"——谈"湘昆版"《荆钗记》及其他[J].新世纪剧坛,2011(04):60-63.

[52] 王宁.昆剧折子戏《白兔记·抢棍》的源、流、变[J].浙江艺术职业学院学报,2011(03):35-39.

[53] 刘娟丽.湘昆:大师难求与大众化之路[N].郴州日报,2010-05-11(B2).

[54] 刘娟丽.建议湘昆走出深闺走到民间走向外地[N].郴州日报,2010-05-11(B2).

[55] 蔡源莉.植根于民间沃土的曲艺家董湘昆[J].曲艺,2012(04):14-15.

[56] 刘红英.人比钱贵,德比艺高[J].曲艺,2012(04):16-17.

[57] 傅雪漪.郴岭幽香——喜看湘昆来京演出[J].戏剧报,1986(05):44-46.

[58] 巢顺宝.首都戏剧界座谈湘昆的表演[J].戏剧报,1988(02):36.

[59] 陈建强、朱斌、董湘昆:鼓板声韵留人间[N].光明日报,2013-05-30(7).

[60] 薛小林,傅智慧.湘味能否依然飘香[N].郴州日报,2006-01-14(1).

[61] 刘明君,马珂,曾衡林.湘昆:风景这边独好[N].湖南日报,

2006-05-17(A02).

[62] 吴玉兰. 昆曲：演绎孤独与美的邂逅[N]. 郴州日报,2008-03-22(6).

[63] 谢莉娜. 做好东道主 展示昆曲魅力[N]. 郴州日报,2010-10-24(A02).

[64] 张富光. 湘昆简讯[J]. 艺海,2009(10)：26.

[65] 朱琳. 江浙移民与近代上海昆曲活动中心的形成[J]. 苏州教育学院学报,2008(02)：29-33.

[66] 朱琳. 昆曲与近世江南社会生活[D]. 苏州：苏州大学,2006.

[67] 吴新雷. 当今昆曲艺术的传承与发展——从"苏昆"青春版《牡丹亭》到"上昆"全景式《长生殿》[J]. 文艺研究,2009(06)：69-72.

[68] 吴新雷. 近三十年来昆曲研究之概略回顾[J]. 中华戏曲,2009(01)：55.

[69] 戴平. 论昆曲可持续性发展的关键：人才接续[J]. 戏剧艺术,2007(01)：71-72.

[70] 傅谨. 苏州昆剧传习所的历史经验[J]. 文艺研究,2011(05)：81-83.

[71] 戴平. 保存昆曲遗产之我见[J]. 戏剧艺术,2004(03)：29.

[72] 姚旭峰. 二十世纪昆剧研究综述[J]. 戏剧艺术,2005(01)：111.

[73] 陆粤庭. 昆剧演出史稿[M]. 上海：上海文艺出版社,1980.

[74] 顾笃璜. 昆剧史补论[M]. 南京：江苏古籍出版社,1987.

[75] 胡忌,刘致中. 昆剧发展史[M]. 北京：中国戏剧出版社,1989.

[76] 钮骠,傅雪漪. 中国昆曲艺术[M]. 北京：燕山出版社,1996.

[77] 詹慕陶. 昆曲理论史稿[M]. 杭州：杭州大学出版社,1996.

[78] 李晓. 中国昆曲[M]. 上海：百家出版社,2004.

[79] 吴新雷. 中国昆曲艺术[M]. 南京：江苏教育出版社,2004.

[80] 宋波. 昆曲的传播流布[M]. 沈阳：春风文艺出版社,2005.

［81］王廷信.昆曲与民俗文化［M］.沈阳：春风文艺出版社,2005.

［82］熊姝,贾志刚.昆曲表演艺术论［M］.沈阳：春风文艺出版社,2005.

［83］"中国的昆曲艺术"编写组.中国的昆曲艺术［M］.沈阳：春风文艺出版社,2005.

［84］郑雷.昆曲［M］.杭州：浙江人民出版社,2005.

［85］中国戏曲研究院.中国古典戏曲论著集成［G］.北京：中国戏剧出版社,1959.

［86］李楚池.湘昆志［M］.长沙：湖南文艺出版社,1990.

［87］洪惟助.昆曲研究资料索引［M］.台北：国家出版社,2002.

［88］李沥青.湘昆往事［M］.长沙：湖南人民出版社,2014.

［89］唐湘音.兰园旧梦［M］.北京：中国戏剧出版社,2010.

［90］张富光.楚辞兰韵：李楚池昆曲五十年［M］.北京：文化艺术出版社,2008.

［91］万里.湖湘文化辞典［M］.长沙：湖南人民出版社,2011.

［92］中国戏曲音乐集成编辑委员会.中国戏曲音乐集成·湖南卷（上）［M］.北京：文化艺术出版社,1992.

后 记

　　昆曲是中国具有悠久历史、文化底蕴深厚的艺术珍品,随着2001年被联合国教科文组织列为"人类口述和非物质遗产代表作"而享誉全球。然而作为昆曲分支的北昆、南昆、上昆、浙昆、川昆和湘昆,却较少为人熟知。其中,湘昆"指流行在湘南的郴州、桂阳、嘉禾、新田、宁远、蓝山、临武、宜章、永兴、耒阳、常宁等地的昆曲"[1],它是昆曲传入湖南后逐渐发展而来的。据记载,昆曲于明万历初年(1573)以江西、安徽为跳板,辗转流入湖南长沙、武陵(今常德)一带,随后又以水路取径流播到湖南衡阳和郴州地域,扎根在民众之中。又与地域的民俗风情、方言语音、民间戏曲等相融合,逐渐形成一个具有完整体系和独特风格的昆曲流派。其历史构成应包括"随时间变化(历时)的过程和现时刻重遇、再创造过去的形式与遗产(共时)的过程"[2]。

　　作为中国戏曲百花园中的一颗明珠,湘昆的发展虽历经坎坷,然今日依然屹立于民族艺术之林,其存在价值和自身魅力是毋庸讳言的。但在当今现代化社会进程中,与形形色色的流行艺术、时尚快餐文化相比,湘昆的生存与延续必然会受到一定程度的影响。加之从业人员、表演场域、传播途径和受众群体等的限制,传承和了解这门艺术的人越来越少,未来的发展令人担忧。基于上述思考,《非遗保护与湘昆研究》围绕湘昆的历史背景与发展现状,展开全面的调查研究,并做出阶段性总结。本书也是

[1] 湖南戏曲研究所.湖南省地方剧种志丛书·湘昆志[M].长沙:湖南文艺出版社,1990.
[2] 蒂莫西·赖斯.关于重建民族音乐学[J].汤亚汀,译.中国音乐学,1991(4):33.

湖南师范大学非物质文化遗产保护与开发中心推出的"非遗保护丛书"系列成果之一。

 书稿的完成,要感谢单位领导、同事和家人的支持!感谢那些励志传承民族文化的湘昆人,感谢在百忙之中接受我们采访并提供资料的传承人!他们是湖南省昆剧团罗艳团长、李幼昆副团长、蒋丽主任,传承人雷子文、唐湘音、肖寿康、李元生、傅艺萍以及其他青年演员们,感谢大家的鼎力相助。

 书稿的写作,参阅吸收了相关专家的研究成果和历史资料,在此也向前辈学人致以崇高的敬意和由衷的感谢!同时,感谢苏州大学出版社有关编辑为书稿出版付出的艰辛!

 如保尔·汤普逊所说:"口述史用人民自己的语言把历史交还给了人民。它在展现过去的同时,也帮助人民自己动手去构建自己的未来。"[1]几十年来,聪慧执着的湘昆人创造了多姿多彩的湘昆文明,让我们在见证湘昆人生时,也领略到了湘昆故事背后的细节,相信未来必将一如既往。当然,昆曲的传承是多方面努力的结果,诚愿社会各界与我们一道共同推进。

<div style="text-align:right">

吴春福

2016 年 10 月

</div>

[1] 保尔·汤普逊.过去的声音——口述史[M].覃方明,渠东,张旅平,译.沈阳:辽宁教育出版社,2000.